SHINE

Wensdroom en toekomstvisioen in de hedendaagse kunst
Wishful fantasies and visions of the future in contemporary art

Wilma Sütö
Bas Heijne
Michel Onfray

Museum Boijmans Van Beuningen Rotterdam
NAi Uitgevers/Publishers Rotterdam

Inhoud

Contents

Voorwoord

Heeft SHINE een uitroepteken nodig? Het woord vraagt er bijna om: zelf als woord te kunnen stralen met een puntige streep tot besluit: SHINE! De titel verandert meteen in een oproep, losjes te vertalen als: wees blij en blink! Zo'n manisch gebod zou echter onterecht zijn. SHINE toont schakeringen van een weloverwogen en kritisch optimisme. De titel moet het dan ook zonder uitroepteken stellen. SHINE is een vrijelijk zwevend motto bij een selectie kunstwerken die de harde werkelijkheid wil corrigeren, niet praktisch, maar beeldend: door het ideaal voor ogen te houden in de nieuwe, nu al ontnuchterde eeuw. SHINE presenteert: wensdromen en toekomstvisioenen in de hedendaagse kunst.

SHINE is bedacht en georganiseerd door de Stadscollectie Rotterdam, sinds vijftien jaar een zelfstandig onderdeel van Museum Boijmans Van Beuningen. De Stadscollectie plaatst beelden en denkbeelden van kunstenaars uit Rotterdam in een geëigend mondiaal perspectief, via tentoonstellingen en publicaties die een wisselwerking aangaan met de internationale collectie moderne kunst van het museum en daarnaast met bruiklenen uit alle windstreken. De verbeelding is immers onafhankelijk van geografische begrenzingen: niet het isolement van Rotterdammers onder elkaar stimuleert de ambitie, maar de krachtmeting en kruisbestuiving met de wereld rondom.

SHINE is een visionaire enscenering. Het middelpunt hiervan wordt gevormd door een meesterwerk uit de vaste collectie van Museum Boijmans Van Beuningen: *A Computer Which Will Solve Every Problem in the World, 3-12 Polygon* van Walter De Maria. Deze vloersculptuur van 75 staven gepolijst roestvrij staal werd in 1984, onder het directoraat van Wim Beeren en met financiële steun van het Fonds van Rede, speciaal vervaardigd voor de grootste museumzaal van 40 x 40 meter. Vanwege zijn afmetingen kan de *Computer* maar zelden worden geëxposeerd. SHINE, als gedroomde afrekening met het conflictueuze bestaan, spiegelt zich aan de blinkende belofte van deze machine die 'alle problemen de wereld uit zal helpen'. 'De Computer is een zinnebeeld voor het menselijk vernuft, een meesterbrein dat orde afdwingt op de chaos. […] Het beeld spiegelt ons een

wereld voor die het waard is te worden nagestreefd, ongeacht ons falen', schrijft Wilma Sütö, conservator van de Stadscollectie Rotterdam. 'Dromen met wijd open ogen' is de titel van haar essay over de macht van de verbeelding, dat tevens de inleiding vormt op de voor SHINE bijeengebrachte kunst.

SHINE is een pendant van de presentatie *Exorcism/ Aesthetic Terrorism*, waarmee de Stadscollectie medio 2000 diverse gedaanten van het Kwaad in beeld bracht. Als laatste 'isme' in de kunst van de twintigste eeuw, wilde het 'exorcisme' geen coherente stroming zijn, maar een krachtsexplosie die de doorbraak naar het nieuwe millennium markeerde. De hoop dat het Kwaad zich in het jaar van de eeuwwende voorgoed zou hebben laten bezweren, mag ijdel zijn gebleken: dit is slechts een reden te meer ruimte te maken voor goede moed.

Roepen dat het leven geen zin heeft, is in elk geval zinloos, betoogt auteur Bas Heijne in zijn speciaal voor SHINE geschreven artikel 'De wereld als kunstwerk'. Hierin formuleert hij zijn antwoord op de vraag hoe de kunst zich teweer kan stellen tegen een wereld waarin 'Geruststellende Grote Woorden' geen indruk meer maken, terwijl de resterende ideologie van het kapitalisme tot een onbevredigende massacultuur van consumentisme voert. Heijne komt tot een verrassend pleidooi voor een 'omwenteling' in onze manier van kijken. Wanneer de wereld zich niet laat dwingen door ons *ordenende* oog, zijn we beter gebaat bij een bescheiden herbezinning op de wereld zoals die zich aan ons manifesteert: op de macht van het *openbarende* oog.

Heijne is dank verschuldigd voor zijn bereidheid een vervolg te geven aan de samenwerking voor het boek *Exorcism/Aesthetic Terrorism*. Dank geldt eveneens de Franse filosoof Michel Onfray, die ermee instemde zijn even provocerende als poëtische essay 'Genieten en doen genieten' een plaats te geven in deze context. Onfray werpt de vraag op: waar is het geluk? Wanneer het paradijs een plaats op aarde had, zouden we het, volgens geografen, wellicht moeten zoeken in een oud landgoed van Saddam Hussein! Via ettelijke omzwervingen plaatst Onfray ons echter oog in oog met onszelf. 'Geen geluk zonder wil om te genieten, in combinatie met de arbeid van het bewustzijn.'

Foreword

Should SHINE be followed by an exclamation mark? The word almost calls for one – if only to make its impact as a word ending with a dot and vertical dash: SHINE! The title is immediately transformed into a summons that can be loosely translated as: brighten up! But an overexcited commandment would be out of place. SHINE presents different shades of a well-considered and critical optimism, so the title has to make do without an exclamation mark. SHINE is a free floating motto for a selection of works of art bent on correcting hard reality, not practically but visually: by holding the ideal before our eyes in the new, already disillusioned century. SHINE presents: wishful fantasies and visions of the future in contemporary art.

SHINE has been devised and organised by the Rotterdam City Collection, which has been an independent part of Museum Boijmans Van Beuningen for the last fifteen years. This body sets works and ideas by artists from Rotterdam in an appropriate international perspective through exhibitions and publications that enter into dialogue with the international collection of modern art of the museum as well as with loans from all over the world. The imagination, after all, is free of geographical limitations: it is not the isolation of a group of artists from Rotterdam that stimulates the ambition, but the test of strength and the cross-fertilisation with the outside world.

SHINE is a visionary mise-en-scène. Its core consists of a masterpiece from the permanent collection of Museum Boijmans Van Beuningen: *A Computer Which Will Solve Every Problem in the World, 3-12 Polygon* by Walter De Maria. This floor sculpture of 75 rods of polished stainless steel was specially made for the largest room in the museum (40 x 40 metres) in 1984, when Wim Beeren was director of the museum, with the financial support of the Fonds van Rede. The *Computer* is not often shown because of its size. SHINE, as a dreamed settling of accounts with the conflicts of life, models itself on the dazzling promise of this machine which will 'Solve Every Problem in the World'. 'The *Computer* is a metaphor for human reason, a master brain that imposes order on the chaos. [...] It holds up to us a world that is worth striving for, irrespective of our failures', writes Wilma Sütö, curator of the Rotterdam City Collection. 'Dreaming with eyes wide open' is the title of her essay on the force of the imagination that also serves to introduce the works of art brought together in SHINE.

SHINE is a pendant to the exhibition *Exorcism/Aesthetic Terrorism,* with which the City Collection presented Evil in a variety of guises in the middle of 2000. As the last ism in twentieth-century art, exorcism was not intended as a coherent trend, but as a forceful explosion to mark the breakthrough to the new millennium. The hope that Evil could be exorcised once and for all in the millennium year may have proved to be in vain, but this is only one more reason to reserve a space for good courage.

Claiming that life is meaningless is at any rate meaningless, argues Bas Heijne in his article specially written for SHINE 'The World as a Work of Art'. In this article he formulates his answer to the question of how art can stand up to a world in which 'Reassuring Big Words' no longer make an impression, while the remaining ideology of capitalism leads to an unsatisfying mass culture of consumerism. Heijne arrives at a surprising plea for a revolution in how we look. If the world cannot be compelled by our ordering eye, we have more to gain from a modest reflection on the world as it manifests itself to us: on the power of the revelatory eye.

We are grateful to Heijne for his willingness to follow up the cooperation on the book *Exorcism/Aesthetic Terrorism.* We are also grateful to the French philosopher Michel Onfray, who agreed to his poetic and provocative essay 'To Enjoy and Bring Enjoyment' being used in this context. Onfray raises the question: Where is happiness? If paradise were a place on earth, we should probably have to look for it, according to the geographers, on one of Saddam Hussein's old estates! However, by means of numerous detours Onfray places us eye to eye with ourselves. 'No happiness without the will to enjoy, in combination with the work of the consciousness.'

Onfray's search for where happiness lies completes the encirclement of the ideal: the texts in the book SHINE complement the works in the exhibition. The selected works of art are searching for a better world, fully aware of the imperfection of human existence. SHINE is deliberately polemical: the harmony that these

Onfrays zoektocht naar de locatie van het geluk
completeert de omsingeling van het ideaal: de teksten
in het boek SHINE vormen zo een equivalent van de
beelden op de tentoonstelling. De geselecteerde
kunstwerken haken naar een betere wereld, in het
volle bewustzijn van het onvolkomen bestaan. SHINE
is polemisch van opzet: de harmonie die deze
kunstwerken zichtbaar maken is, zoals Sütö schrijft,
onherroepelijk een 'gespannen harmonie'.
Museum Boijmans Van Beuningen dankt de genodigde
kunstenaars voor hun enthousiaste deelname aan
SHINE, evenals de bruikleengevers voor hun bereidheid
het werk voor deze tentoonstelling beschikbaar te
stellen. Onmisbaar bij de praktische organisatie en
opbouw van de tentoonstelling was de ondersteuning
van de projectgroep onder leiding van Rein Wolfs.
Dank zij de samenwerking met NAi Uitgevers, in het
bijzonder de zorg van Barbera van Kooij, en het
aanstekelijke élan van de Rotterdamse ontwerpgroep
75B, blinkt SHINE niet alleen in Museum Boijmans Van
Beuningen maar bovendien in dit boek.

Hugo Bongers, Chris Dercon

works of art bring to life is, as Sütő writes, inevitably a
tense harmony.
Museum Boijmans Van Beuningen would like to thank
the artists invited for their enthusiastic participation
in SHINE, as well as the lenders for their willingness
to make their work available for this exhibition.
The support of the project group headed by Rein
Wolfs was essential for the practical organisation
and construction of the exhibition. Thanks to the
collaboration with NAi Publishers, in particular the keen
eye of Barbera van Kooij, and the infectious élan of
the Rotterdam design group 75B, SHINE dazzles not
only in Museum Boijmans Van Beuningen but also in
the pages of this book.

Hugo Bongers, Chris Dercon

Dromen met wijd open ogen

Wilma Sütö

1.

Kleine briefjes met verstrekkende beloftes dwarrelen in mijn brievenbus. Om de zoveel weken volgen ze elkaar op, uitnodigingen in een stroom reclames voor het grote geluk. De afzenders zijn helderzienden met exotische namen, dezelfde nooit meer dan eens. In het gezelschap van Mr. Fadil, Mr. Samir en Mr. Amara voegen zich Mr. Bilali, Mr. Sabou en Mr. M'Taye. Ieder van hen prijst zichzelf aan als een groot medium en beroept zich op een hoge staat van dienst. De verzameling visitekaartjes die langzamerhand is binnengewaaid, geeft wel aan dat het fenomeen 'internationaal vermaard ziener' geen unicum is in Rotterdam. Professor Boeba en Meneer Heuro, die zichzelf gelijktijdig met de Euro introduceerde, zijn er ook nog. Ook zij beloven gouden bergen. Ik geloof ze geen van allen op hun woord, maar het thuisbezorgde perspectief blijft aantrekkelijk.

'Geen probleem zonder oplossing. Niets is te laat in het leven'. Tegen betaling verzekeren alle helderzienden een ieder van een glanzende carrière, een volle portemonnee en een bloeiende liefde ('terugkeer van uw partner, ook in de meest hopeloze geval-len'). Verder biedt elk medium bescherming tegen onvruchtbaarheid, impotentie, examenvrees, alcohol, slechte invloeden, boze geesten, vijanden en 'alle lichamelijke en morele kwalen en verslavingen'. Sommigen werven met bemoedigende taal: 'Als u komt, zult u gelukkig zijn.' Anderen doen alsof ze de loterij vertegenwoordigen: 'Laat uw kans niet voorbij gaan, bel snel!' En dan zijn er nog de zieners die er niet voor terugdeinzen in inktzwarte kapitalen zelf de dreiging op te roepen die ze beloven weg te zullen nemen: 'Bescherm uzelf tegen het kwaad, de wereld van vandaag is wreed'.

Helaas, over de gouden bergen valt de schaduw waar de almachtige meesters niet zonder kunnen. Zo ontmaskeren zij zichzelf als handelaren in illusies.

2.

In afwachting van de millenniumwisseling waren er van die gloedvolle momenten dat speculaties over het einde der tijden het konden verliezen van de gedachte aan een glorieus verschiet. Lag daar geen stralende toekomst open? De lokkende eeuw was onvoorstelbaar licht, oningevuld, vrij van besmette jaartallen en sowieso van enig verleden, als de

geschiedenis, de datum getrouw, die van ándere eeuwen mocht zijn. Maar smetteloos leek het verschiet alleen maar en onvoorstelbaar is het gebleken. Bij de herdenkingen een jaar na de mondiale alarmdatum 11 september 2001 waren de televisiebeelden van de onder een blauwe lucht instortende wolkenkrabbers van het World Trade Center in New York nauwelijks minder ontstellend dan op de dag dat de terreuraan-slagen plaatsvonden – het in praktijk gebrachte horrorscenario van begin af aan gefilmd of het fictie was. Die dag, met zijn maar al te reële eruptie van fundamentalistisch geweld tegen de westerse moder-niteit, werd in de commentaren bijgeschreven als het definitieve begin van de eenentwintigste eeuw. 'Bescherm uzelf tegen het kwaad, de wereld van van-daag is wreed'. Met hun onrustbarende constatering voegen de helderzienden zich als vanzelfsprekend bij het koor van stemmen in de mondiale, landelijke en plaatselijke politiek dat de angstgevoelens prioriteit verleent. In het nieuwe millennium wijken gevleugelde woorden voor een krappe bezweringsformule. 'Veiligheid'. Op het niveau van wereldmachten en in de wijken van de stad moet de veiligheid hervonden en verdedigd worden. Zelfs het gekoesterde ideaal van de individuele vrijheid schikt zich ernaar. De controle wordt opgevoerd; de veiligheid vraagt offers. 'Kunst in dienst van veiligheid', verkondigde in 2002 het pas benoemde gemeentebestuur in Rotterdam. De slagzin was niet bedoeld als een pleidooi om in de nieuwe, wrede wereld kunstenaars te appreciëren als de reddingswerkers van de geest. Hier werd geen positieve connectie opgeroepen maar, integendeel, een tegenstelling tussen kunst en veiligheid. Daarbij ging het om geld. Preventie en repressie moesten toch ergens van betaald worden? Nog is Rotterdam binnen Nederland moordstad nummer één, een statistisch gegeven dat er niet om liegt.

En voor de verbeelding kopen we niks. Dat is de onuit-gesproken gedachte die zulke politiek beheerst. Maar niet alleen de politiek geeft blijk van wantrouwen tegen het visionaire bewustzijn. In 2002 heeft de *Documenta* in Kassel zich, volgens de tendens die op de voorgaande aflevering in 1997 werd ingezet, omgevormd van een mammoettentoonstelling voor beeldende kunst tot een manifestatie voor de esthe-tisch verfijndere journalistiek en antropologie. Met een keur aan documentaire of semi-documentaire

Dreaming with eyes wide open

Wilma Sütö

1.

Small cards with grandiose promises flutter inside my letter-box. They arrive in succession every few weeks, invitations in a flood of advertisements for that lucky break. They are sent by mediums with exotic names, never the same one more than once. Mr Fadil, Mr Samir and Mr Amara are joined by Mr Bilali, Mr Sabou and Mr M'Taye. Each of them advertises himself as a great medium and lays claim to long experience. The collection of visiting cards that have found their way indoors by now indicates that the phenomenon of the internationally acclaimed medium is rife in Rotterdam. Professor Boeba and Mr Heuro, who introduced himself along with the introduction of the Euro, are there as well. They too promise pots of gold. I do not believe any of them, but the prospects they deliver to my door remain attractive.

'No problem without solution. Nothing is too late in life.' In return for payment, all of the mediums promise everyone a dazzling career, a full purse, and a prosperous love life ('return of your partner, even in the most hopeless cases'). Each of them also offers protection against infertility, impotence, exam nerves, alcohol, bad influences, evil spirits, enemies, and 'all physical and moral ills and addictions'. Some of them coax you with encouraging words: 'If you come, you will be happy'. Others act as though they represent the lottery: 'Don't miss your chance, call right away!' And there are the mediums who have no qualms about evoking in inky black capitals the very threat that they promise to remove: 'Protect yourself against evil, today's world is cruel'.

A shadow falls over the heaps of gold, alas, even the omnipotent masters cannot get around that. They are shown up for what they are: traders in illusions.

2.

As we all waited for the dawn of the new millennium, there were impassioned moments when speculation about the end of the world was ousted by the idea of a glorious future. Did not a dazzling future await us? The age that beckoned us in was overwhelmingly light, blank, free of tainted dates, indeed of any past at all. History, if the date is to be trusted, had become a thing of the past. But the future was only untainted in appearance, and it has proved to be unimaginable. During the first anniversary of the global alarm date of

11 September 2001, the TV footage of the skyscrapers of the World Trade Center in New York collapsing beneath a blue sky was hardly less powerful than on the day of the terrorist attacks itself – the real-life horror scenario filmed right from the start as if it were fiction. That day, with its only too real eruption of fundamentalist violence against Western modernity, was notched up in the commentaries as the definitive start of the twenty-first century.

'Protect yourself against evil, today's world is cruel'. With their disturbing warnings, the mediums naturally join the chorus of voices in international, national and local politics that give priority to feelings of anxiety. In the new millennium, lofty phrases make way for a succinct mantra: 'Safety'. Safety has to be regained and defended at the level of the world powers and in the districts of the city. Even the cherished ideal of individual freedom is subordinated to it. Surveillance is stepped up; safety demands sacrifices. 'Art in the service of safety', announced the newly appointed Rotterdam Council in 2002. The slogan was not intended as a call to appreciate artists as the salvagers of the spirit in the new, cruel world. It was not supposed to evoke a positive connection; on the contrary, it posited a contradiction between art and safety. It was a financial matter. Prevention and repression had to be paid for somehow, didn't they? Rotterdam still has the top score for murder in the Netherlands, a telling statistic.

Policy like this is based on the implicit assumption that imagination will not buy us anything. But it is not only the politicians who manifest their mistrust of visionary consciousness. The 2002 *Documenta* in Kassel, following the trend that had already got under way during the previous edition in 1997, was converted from a mammoth art exhibition into an event for the more aesthetically refined journalism and anthropology. Presenting a range of documentary or semi-documentary photographic, film and video reports, it bore witness to the dizzying diversity of social and political processes in the postcolonial world. In news bulletin style, those developments were highlighted which were harrowing, shocking, tragic. With death still on its retina and a chill in its heart, the Documenta-public could switch from a documentary on the genocide in Rwanda to documentary films of lives in turmoil on the borders between India and

fotoreportages en film- en videoverslagen werd hier getuigenis afgelegd van de ongerijmde diversiteit aan sociale en politieke processen in de postkoloniale wereld. Zoals het een nieuwsbulletin past, kwamen speciaal die ontwikkelingen naar voren die schrijnend verlopen, schokkend en tragisch. Met de dood nog op het netvlies, de kou om het hart, kon het Documentapubliek doorschakelen van een documentaire over de genocide in Rwanda naar de filmische registraties van op drift geraakte levens in de grensstreek van India en Pakistan, respectievelijk Israël en de Palestijnse gebieden, Moldavië en Roemenië, Mexico en Amerika.

Bevoorrecht is de mens die Kassel vrijelijk kan bezoeken, luidde de verplichtende conclusie, op veilige afstand van de oplaaiende conflicten, brandhaarden en smeulende resten die hier de keerzijde demonstreerden van de globalisering. In het aanschijn van de botte realiteit kan het niet anders of het idee van mondiale toenadering delft het onderspit, zoals ook de kunst niet anders kan dan lijden onder het gewicht van de contemporaine geschiedenis aldus gearchiveerd. Waar het sociaal goede ontbreekt, mag het schone kennelijk evenmin gedijen – tenzij in de marge, misschien. Wat rest is de twijfel of in een zodanig aan de feiten schatplichtige nevenschikking van wereldbeeld en wereldleed het engagement nog wordt gestimuleerd, dan wel wordt afgedwongen of verpletterd.

Zonder de heilzame vonk die de verbeelding kan doen overslaan, wordt het leven in het tranendal al gauw een karig overleven.

3.

Niet dat de verbeelding vanzelfsprekend en zonder meer identiek is aan het goede. De schijnbaar nuchtere registraties van de werkelijkheid die op de *Documenta* in het middelpunt van de aandacht waren geplaatst, onthulden over het algemeen nu juist precies het tegenovergestelde: de dodelijke afgrond van de verbeeldingskracht.

Een voorbeeld hiervan is de genoemde filmreportage over de genocide die midden jaren negentig plaatsvond in Rwanda, getiteld *Itsembatsemba, Rwanda One Genocide Later* (1996). De maker, Eyal Sivan, heeft opnames van Rwandese radio-uitzendingen uit die tijd gecombineerd met documentaire beelden. Afgewisseld door aankondigingen van dansmuziek, en die dansmuziek zelf, weerklinken oproepen van de radiopresentator tot het afslachten van de Tutsi's, in een taal die niet wars is van christelijke retoriek. Foto's en filmfragmenten brengen intussen de gevolgen van de genocide in beeld. Mannen, vrouwen en kinderen als afval op een hoop: terwijl we horen hoe 'de vijand'

in het leven wordt geroepen, zien we al hoe hij de dood is ingejaagd. Zodanig is de macht van de verbeelding, dat ze kan omslaan in verblinding. Ook de eenentwintigste eeuw kent er al voorbeelden van. En toch kunnen we niet zonder. Uit de chaotische mengeling van ervaringen, indrukken, gevoelens, obsessies, wensen en gedachten in een mensenleven, kan de verbeelding een beeld doen oplichten dat het bestaan betekenis geeft. Kwaadschiks maar ook goedschiks. Zonder de verbeelding zouden we verstoken blijven van ons betere ik. De verbeeldingskracht is de grondstof van de moraal. 'Men moet zich de moraal willen inbeelden, wil ze het leven leiden en een oriëntatie verschaffen', schrijft de Duitse filosoof Rüdiger Safranski in *Het Kwaad of Het drama van de vrijheid* (1998). Safranski noemt de moraal een fictie die het leven dient. 'De algehele wereldorde is zonder morele betekenis. Van morele betekenis zijn alleen de levenstechnieken waarmee de mens temidden van de zinledige kosmos voor zichzelf een eiland van geluk creëert. In een heelal zonder zin tracht de kleine zinvolle wereld van de mens zich staande te houden, zonder een god die alles beheerst. Er bestaat slechts zoveel rechtvaardigheid als de mensen onderling toelaten. Een rechtvaardige wereldorde met een bovenmenselijke garantie bestaat niet.'

De verbeeldingskracht is het unieke vermogen andere werelden in het leven te roepen, alternatieven voor de werkelijkheid die tekort schiet – zij het ook door ons eigen toedoen. Dat laatste wrijft de Amerikaanse kunstenaar Bruce Nauman (1941) ons in, met het neonbeeld *Raw War* (1968). De woorden WAR en RAW, in een combinatie van rode en oranje glasbuis, flitsen beurtelings aan en uit. Op zijn schets voor dit beeld had Nauman genoteerd: 'uithangbord voor als het oorlog is'. Sardonisch. Zijn teken aan de wand blijft altijd actueel. Maar juist daarom kunnen we nooit volstaan met de feiten, en niets dan de feiten. Vrede is slechts een regulatief idee, maar, zoals Safranski schrijft: 'We komen er dichter bij in de buurt wanneer we handelen alsof vrede mogelijk was. Het optimisme, verbonden met realiteitszin en gezond verstand, is daarbij een voorwaarde om te kunnen slagen, al is het maar tijdelijk. "Mensheid" bestaat in de vorm van het "alsof". Maar dat is ook hoe zij móet bestaan. We mogen haar niet prijsgeven alleen omdat zij zich niet volkomen laat verwerkelijken.'

In diverse stadscentra – New York, Londen, Keulen – heeft de Engelse kunstenaar Martin Creed (Wakefield, 1968) de afgelopen jaren zíjn neonreclames verspreid, eeuwig sussende zinnen in een onrustbarende wereld: *'Sorge dich nicht'; 'Everything is going to be alright'.*

Pakistan, Israel and the Palestinian territory, Moldavia and Romania, or Mexico and the United States. Those who are free to visit Kassel can count themselves lucky – that was the conclusion you were bound to draw at a safe distance from the erupting conflicts, from the hotbeds and smouldering remains, which here demonstrated the other side of the globalisation coin. Faced with naked reality, the idea of a global rapprochement is bound to go under, just as art is bound to suffer under the burden of contemporary history filed in this way. Apparently where social good is lacking, beauty cannot prevail either – except in the margin, perhaps. What remains is the doubt whether such a subordination of our view of the world and its suffering to the facts still fosters engagement rather than enforcing or crushing it.

Without the saving grace of the spark that can fly from the imagination, life in the vale of tears soon becomes a bare struggle for survival.

3.

It is not that the imagination is automatically and unquestionably identical with virtue. Generally speaking, the apparently sober registrations of reality that occupied the centre of attention at *Documenta* revealed the precise opposite: the deadly abyss of the force of imagination.

An example of this is the documentary film on the genocide that took place in Rwanda in the mid-90s, called *Itsembatsemba, Rwanda One Genocide Later* (1996). The director, Eyal Sivan, recorded Rwandan radio broadcasts from that time and combined them with documentary footage. Alternating with announcements of dance music and the music itself, the radio presenter is heard calling for the slaughter of the Tutsis in a language that recalled Christian rhetoric. In the meantime, photos and fragments of film present the consequences of the genocide. Men, women and children like rubbish heaped up: while we hear how the 'enemy' is called into existence, we see how he is driven to his death. The imagination is so powerful that it can turn into a blinding force. The twenty-first century already has its examples too.

And yet, we cannot manage without it. From the chaotic confusion of experiences, impressions, feelings, obsessions, wishes and ideas in a human life, the imagination can produce a picture that confers meaning on that life, for better or for worse. Without the imagination, we would be separated from our better self. The force of the imagination is the raw material of morality. 'People have to imagine morality if they are to direct their lives and give them orientation', wrote the German philosopher Rüdiger Safranski in *Das Böse oder das Drama der Freiheit* [Evil or the

Drama of Freedom] (1998). Safranski calls morality a fiction that serves life. 'The general world order is lacking in moral significance. Only those techniques of life are of moral significance by which people create an island of happiness for themselves amid the meaningless cosmos. In a meaningless universe, the small, meaningful human world tries to stay on its feet, without an all-controlling deity. There is only as much justice as people allow one another. There is no righteous world order with a supernatural guarantee.' The strength of the imagination is the only entity capable of bringing other worlds to life, alternatives to a reality that falls short – albeit through our own doing. The North American artist Bruce Nauman (1941) rubs the latter point in with his neon *Raw War* (1968). The words WAR and RAW, in a combination of red and orange tubes, flicker on and off alternately. Nauman noted on his sketch for the work: 'sign to hang when there is a war on'. Sardonic. His writing on the wall never loses its topicality. But that is precisely why we can never be satisfied with just facts and nothing but the facts. Peace is only a regulatory idea, as Safranski writes: 'We get closer to it when we act as though peace were possible. Optimism, combined with a sense of reality and common sense, is a condition of its success, even if it is only temporary. "Humanity" exists in the form of the "as if". But that is also how it should exist. We must not abandon it just because it cannot be achieved completely.'

The neon adverts that the British artist Martin Creed (Wakefield,1968) has spread in various city centres – New York, London, Cologne – during the last few years confront the alarming world with our ever calmative messages: *'Sorge dich nicht'*; *'Everything is going to be alright'*.

4.

The imagination, the stuff that art is made of, is essential to our attempts to exorcise the negative and to achieve the positive.

5.

The exhibition SHINE and this book with the same title bring together artists who present their wishful fantasies and visions of the future. But when these artists dream, they do so with their eyes open. The imaginary world they evoke covers their own environment, their own era, with a sheen. Their future is not that of the utopians. These artists secure the ideal in safety in a stubborn reality. They are guardians of the mind. It is a good thing, however, that they are artists too. They catch the vision that others are chasing after. No matter how spiritual their work may be, it is just as sensual.

4.

De verbeelding, de stof waaruit kunst gemaakt wordt, is onmisbaar bij onze pogingen het negatieve te bezweren en het positieve te verwezenlijken.

5.

Op de tentoonstelling SHINE, en in dit boek met dezelfde titel, komen kunstenaars bijeen die wensdromen laten zien en toekomstvisioenen. Maar wanneer deze kunstenaars dromen, dromen zij met open ogen. De imaginaire wereld die zij oproepen verleent glans aan de eigen omgeving, de eigen tijd. Hun toekomst is niet die van utopisten. Deze kunstenaars stellen het ideaal veilig in een weerbarstige werkelijkheid. Het zijn onze geestbewaarders. Daarbij is het wel een geluk dat deze geestbewaarders kunstenaars zijn. Zij vangen het visioen dat anderen najagen. Hoe spiritueel hun werk ook kan zijn, het is niet minder sensueel.

6.

SHINE weerspiegelt de wil het conflictueuze bestaan te ontstijgen. De tentoonstelling is een visionaire enscenering. In het middelpunt daarvan bevindt zich de monumentale sculptuur *A Computer Which Will Solve Every Problem in the World/3-12 Polygon* uit 1984 van de Amerikaanse kunstenaar Walter De Maria (Albany, 1935). Het beeld is speciaal gemaakt voor de grootste zaal in Museum Boijmans Van Beuningen, met een oppervlak van 40 x 40 meter. In die vierkante ruimte liggen 75 metalen staven diagonaal in het gelid. Ze vormen een blinkend patroon op de grijze vloer, een strak lijnenspel van gepolijst roestvrij staal. De sculptuur is gefacetteerd als een diamant. De staven, elk één meter lang, verspringen onderling, terwijl ze samen opgaan in een driehoekige figuur met verspringende contouren. Als volgt: drie driehoekige staven liggen op een rij naast vier vierhoekige staven, naast vijf vijfkantige, naast zes zeskantige en zo waaieren ze verder uit tot en met de twaalfde rij van twaalf twaalfkantige staven. Halogeenlampen pal erboven zetten de *Computer* aan. De toch al immense zaal lijkt te wijken. Het beeld doorstraalt de hele ruimte en wekt de indruk dat het zweeft.

Misschien ligt bij een zaalvullende computer de associatie met een machinekamer meer voor de hand dan de gedachte aan een kapel, maar in het licht van dit monument wordt de ruimte een combinatie van beide, machinekamer en kapel ineen. Wim Beeren, indertijd als directeur verantwoordelijk voor de aanwinst, beschouwde de *Computer* zelfs als een 'horizontale kathedraal'. Het is waar dat het beeld het publiek naar hoger sferen tilt. Het heeft een magnetiserende werking die het, daar en op dat moment, aannemelijk maakt dat deze *Computer* alle problemen de wereld

uit zal helpen. Het is de ultieme machine: roerloos en geruisloos zoemend op zoek naar de juiste frequentie, om maar een glimp te kunnen weerkaatsen van de universele harmonie – zodra die zich ooit mocht aandienen. Alles aan de *Computer* staat in dienst van dit ideaal: de materiële perfectie, de mathematische ritmiek, de suggestie van de zichzelf vermenigvuldigende geometrische vorm en tenslotte het schijnsel van de halogeenspots dat alle 75 staven afzonderlijk doet oplichten, terwijl het op hetzelfde moment de complete sculptuur gewichtloos maakt.

De *Computer* is een zinnebeeld voor het menselijk vernuft, een meesterbrein dat orde afdwingt op de chaos. Kritiek op het falen van de machine, die er na bijna twintig jaar nog niet in geslaagd is zijn belofte waar te maken, miskent de polemische opzet van het beeld. De toekomende tijd in de titel geeft al aan dat de machine is gedoemd tot een eeuwige inhaalslag. De Maria sublimeert ons vernuft en verlangen, maar stelt ook ons onvermogen op scherp. Dat de oplossing voor alle problemen aan gene zijde van de horizon ligt, is een reden te meer om zijn machine continu te laten functioneren. De *Computer*, die met stalen discipline de macht van de schoonheid staaft, houdt niet zomaar een belofte in stand. Hij spiegelt ons een wereld voor die het waard is te worden nagestreefd, ongeacht ons falen.

7.

De groepstentoonstelling SHINE is niet voor niets gesitueerd in ruimten rond de *Computer* die korte metten maakt met het vooroordeel tegen de schoonheid als loze manifestatie van uiterlijk vertoon. SHINE herbevestigt de in diskrediet geraakte zucht naar het ware, goede en verhevene; door de realiteit zo vaak en grondig ontkracht dat er van de weeromstuit een taboe op kwam te rusten. 'Schone schijn!' luidt dan de gemakkelijke dooddoener. In zijn boek *Filosofie van de Levenskunst, inleiding in het mooie leven* (2000), noemt de Duitse filosoof Wilhelm Schmid dit vooroordeel een 'estheticistisch misverstand'. Hij pleit voor een herwaardering van het schone, in dienst van het leven, waarbij ethische en esthetische aspecten samengaan. 'De eigenlijke macht van de schoonheid', schrijft Schmid, 'is niet gelegen in de perfectionering, gladde afwerking en harmonisering van het bestaan, maar in de mogelijkheid het bestaan volledig te aanvaarden'. Blinde acceptatie is iets anders, het gaat hier om een doelbewust leven dat, in weerwil van pijnlijke ervaringen en mislukkingen, zich blijft richten op het volledig aanvaardbare. 'Is er wel een leven mogelijk dat niet op het schone is georiënteerd?' Een mooi leven is volgens Schmid 'een vervuld leven', rijk aan ervaring: 'tegenstrijdigheden zijn er

6.

SHINE reflects the desire to transcend the conflicts of life. The exhibition is a visionary mise-en-scène. At its centre is the monumental sculpture *A Computer Which Will Solve Every Problem in the World/3-12 Polygon* (1984) by the US artist Walter De Maria (Albany, 1935). It was specially made for the largest room in Museum Boijmans Van Beuningen, with a floor area of 40 x 40 metres. Seventy-five metal rods lie diagonally side by side in that square space. They form a shiny pattern on the grey floor, a taut play of lines in polished stainless steel. The sculpture is faceted like a diamond. The rods, each one metre long, are arranged in a staggered sequence, while they combine to form a triangular shape with stepped contours. Three triangular rods lie in a row next to four tetragonal rods, next to five pentagonal ones, next to six hexagonal ones, fanning out up to the twelfth row of twelve dodecagonal rods. Halogen lamps immediately above turn the *Computer* on. Despite its immensity, the room seems to give way. The work radiates the whole space and seems to float.

Perhaps it is more natural to associate a room-sized computer with an engine room than with the idea of a chapel, but in the light of this monument, the space becomes a combination of both, engine room and chapel rolled into one. The director of the museum who was responsible for purchasing the work at the time, Wim Beeren, even regarded the *Computer* as a 'horizontal cathedral'. It is true that the work elevates the public to higher planes. It has a magnetic effect which makes it plausible, at that point in space and time, that this computer really will solve every problem in the world. It is the ultimate machine: motionlessly and soundlessly buzzing in search of the right frequency, in order to reflect a mere glimpse of the universal harmony – if ever it presents itself. Everything about the computer is put to the service of this ideal: the material perfection, the mathematical rhythm, the suggestion of a self-reproducing geometric form, and the light of the halogen spotlights illuminating each of the seventy-five rods separately, while making the complete sculpture weightless at the same moment. The *Computer* is a metaphor for human reason, a mastermind that imposes order on the chaos. Criticisms of the failure of the machine, that after almost twenty years has still failed to make good its promise, ignore the polemical intention of the sculpture. The future tense in its title already indicates that the machine is doomed to an everlasting attempt to catch up. De Maria sublimates our reason and desire, but also brings our incapacity into focus. That the solution to all problems lies beyond the horizon is one more reason to have the machine running all the

time. The *Computer*, which bolsters up the strength of beauty with steely discipline, is not just maintaining a promise. It holds up to us a world that is worth striving for, irrespective of our failures.

7.

The group exhibition SHINE has been deliberately arranged in spaces around the *Computer* that dispenses with the prejudice against beauty as an empty manifestation of outward display. SHINE re-establishes the longing for the true, the good and the elevated that has fallen into disrepute; so often and so thoroughly negated by reality that it could not help falling under a taboo. 'Deceptive appearances' is the easy conversation-stopper.

In his book *Schönes Leben* [Beautiful Life] (2000), the German philosopher Wilhelm Schmid calls this prejudice an 'aesthetic misunderstanding'. He argues for a reappraisal of beauty, in the service of life, in which ethical and aesthetic aspects are combined. 'The real strength of beauty', writes Schmid, 'does not lie in perfecting, smoothly finishing off and harmonising life, but in the possibility of accepting life fully.' Blind acceptance is something else, it is a question of a deliberate life that, in spite of painful experiences and failures, keeps on aiming at what is fully acceptable. 'Is a life possible that is not orientated towards beauty?' A beautiful life, according to Schmid, is 'a fulfilled life', rich in experience: 'contradictions are not banned from it, but in the most favourable case are combined in a tense harmony'.

It is this 'tense harmony' that is characteristic of the artists whose work has been brought together under the title SHINE. The balance between shrill and pure tones may vary from one work of art to another, but what the artists have in common without exception is the courage to walk the tight-rope between beauty and disillusionment.

8.

Politics, religion, commerce and quackery: for Christian Jankowski (Göttingen, 1968), every social movement or group conceals within it an opportunity to investigate the role of the artist in society. Jankowski occupies a shady area somewhere midway between good and bad faith. He is like the court jester who does not spare himself but juggles with fact and fiction so skilfully that reality is changed into an absurd display in his hands. The Rotterdam mediums would have learnt from him, and so would the councillors for art and safety.

Telemistica, made for the *Venice Biennale* in 1999, presents a series of video recordings of Italian fortune-tellers with whom Jankowski has live telephone

niet uitgebannen, maar in het gunstigste geval in een gespannen harmonie bijeengebracht.'

Het is deze 'gespannen harmonie' die kenmerkend is voor het werk van de kunstenaars die onder de noemer SHINE zijn samengebracht. De verhouding tussen schrille en zuivere tonen kan per kunstwerk verschillen; wat de makers zonder uitzondering gemeen hebben is de moed te balanceren op de dunne lijn die schoonheid en desillusie van elkaar scheidt.

8.

Politiek, religie, commercie en kwakzalverij: voor Christian Jankowski (Göttingen, 1968) schuilt in elke sociale beweging of groepering een gelegenheid tot onderzoek naar de rol van de kunstenaar in de samenleving. Jankowski houdt zich op in een schemergebied ergens halverwege de goede en de kwade trouw. Hij is als de nar die zichzelf niet ontziet maar zo behendig 'balletjeballetje' speelt met feiten en ficties dat onder zijn handen de werkelijkheid verandert in een absurde vertoning.

De Rotterdamse helderzienden hadden een goede aan hem gehad, en anders wel de wethouders van kunst en veiligheid.

Telemistica, gemaakt voor de *Biennale van Venetië* in 1999, toont een reeks video-opnames van Italiaanse waarzegsters met wie Jankowski telefonisch zijn twijfels bespreekt in live programma's op de commerciële televisie: 'Zal ik succesvol zijn? Wat zal mijn publiek ervan vinden?'

The Holy Artwork (2001) registreert zijn bezoek aan een sekte in Texas, waar hij zich in een volle kerk als door de bliksem getroffen aan de voeten van een tv-predikant laat vallen, om, zoals deze predikant uitlegt, 'een brug te slaan tussen kunst, religie en televisie'. En in het werk *Präsidentenfragen* (2002), ontstaan in Vilnius, projecteert hij met gekleurd licht op de muren, de vloer en het plafond van een zaal een zwerm citaten uit een interview met de Litouwse president Valdas Adamkus: 'New efforts to strive for perfection and sense are common both to politics and art'. Jankowski legt een verzameling aan van (waan)wijsheden, die de betekenis van kunst omsingelen. Zijn grillige zoektocht naar die betekenis bepaalt zijn afzonderlijke kunstwerken en hele oeuvre tot nu toe.

Het rollenspel dat Daan van Golden (Rotterdam, 1936) in beeld brengt is intiemer, maar gaat ook in op de invloed van de gemediatiseerde cultuur op leven en kunst. Wie heeft nog nooit zichzelf in de hoofdrol van een film gezien; zichzelf een sterrenstatus toebedacht? In een serie van 23 kleine zwartwitfoto's vereeuwigde Van Golden midden jaren zestig de wens van zijn vriendin om topmodel te worden. Ze poseert voor hem langs een parkachtige weg, in het gehucht

Castelldefels bij Barcelona. De serie is net een scenario voor een *roadmovie*, beginnend met een liftster die zich opmaakt voor haar prooi. We zien hoe zij zich omkleedt, met een pruik in de weer is, turend in een spiegeltje haar make-up bijwerkt, als een *femme fatale* de weg op springt, en met geloken ogen een sigaret rookt. Zo gek veel gebeurt er niet eens, maar *Castelldefels* (1966-1999), met een bloedmooie heldin voor een verliefde camera, ziet eruit als een wereldveroverend drama. In zekere zin is het kunstwerk dat ook. Mede dank zij deze serie, opgezet voor haar presentatiemap, werkte Van Goldens vriendin in een mum van tijd met topfotografen als Helmut Newton. Castelldefels is een uitgekomen droom, behalve voor de kunstenaar, die aan één van die topfotografen niet alleen zijn model maar ook zijn muze verloor.

De droom die Daan van Golden heeft vastgelegd is misschien de meest realistische onder de dromen op de tentoonstelling SHINE. De meest fantastische is die van Saskia Olde Wolbers (Breda, 1971). Haar videovertelling zuigt de kijker een binnenwereld in. In een monoloog vertelt een onzichtbare hoofdrolspeelster met hypnotiserende stem haar levensgeschiedenis, terwijl de toeschouwer wordt meegetroond door een decor dat uit louter hallucinaties opgetrokken schijnt te zijn. In haar atelier bouwt Olde Wolbers miniatuur filmsets van wegwerpspullen zoals doorschijnende plastic bekers en aluminiumfolie. Met een kleine digitale camera reist zij door haar zelfgebouwde wonderland. *Kilowatt Dynasty* (2000) is een fictief toekomstverhaal, zij het gebaseerd op een krantenartikel over de bouw van een stuwdam in China waarvoor twee miljoen mensen moeten verhuizen. Het verhaal speelt zich af in een onder water gelopen stad; een geïsoleerde wereld, waar we geen inwoners tegenkomen maar slechts goudglanzende abstracties: rondwarende herinneringen, vermoedens en restanten van hoop. In deze artificiële ruimte, waar de tijd lijkt rond te draaien, drijven we mee op de golven tussen waan en werkelijkheid.

Verleden, heden en toekomst vloeien ook in elkaar over in het werk van Fiona Tan (Pekan Baru, 1966). Toch laat zij een reële registratie zien van een actie die in de open lucht en ook nog eens in het volle daglicht plaatsvond. Haar film- en video-installatie *Lift* (2000) komt tegemoet aan het verlangen dat zo oud is als de mens: te kunnen vliegen op eigen kracht. In een park in Amsterdam stijgt Tan op aan een tros luchtballonnen. Het is te mooi om waar te zijn, en we zien haar archaïsche, door lucht- en ruimtevaart voorbij gestreefde pogingen dan ook op 16 mm film en in zwartwit, alsof het gaat om een experiment uit vroeger tijden. Bij een experiment blijft het ook: een touw houdt de verbinding tussen de opstijgende figuur

conversations to discuss his doubts in live programmes on commercial television: 'Will I be successful? What will my public make of it?' *The Holy Artwork* (2001) records his visit to a sect in Texas, where he drops at the feet of a TV preacher in a crowded church as if struck by lightning. As this preacher explains, 'he forges a link between art, religion and television'. And in the work *Präsidentenfragen* (2002), made in Vilnius, he projects a mass of quotes from an interview with the Lithuanian president, Valdus Adamkus, onto the walls, floor and ceiling with coloured light: 'New efforts to strive for perfection and sense are common both to politics and art.' Jankowski builds up a collection of (cracked) truths that surround the meaning of art. His capricious search for that meaning has determined his individual works and his whole oeuvre so far.

The role play that Daan van Golden (Rotterdam, 1936) presents is more intimate, but is also concerned with the influence of culture via the media on life and art. Who has never imagined himself in the leading role of a film and attributed himself the status of a star? In a series of twenty-three black-and-white photos, Van Golden immortalised his girl friend's desire in the mid-60s to become a top model. She poses for him beside a parkland road, in the hamlet of Castelldefels near Barcelona. The series is like a script for a road movie, starting with a hitchhiker making herself up for her prey. We see how she changes her clothes, adjusts a wig, peers into a mirror to improve her make-up, jumps onto the road like a femme fatale, and smokes a cigarette, peering through half-closed eyes. There is not much going on, but *Castelldefels* (1966-1999), with a stunning heroine in front of the camera in love, looks like a drama to conquer the world. In a certain sense that is what this work of art is. It was partly thanks to this series, prepared for her presentation dossier, that Van Golden's girl friend worked her way up in no time with top photographers like Helmut Newton. *Castelldefels* is a dream come true, except for the artist, who lost both his model and his muse to one of those top photographers.

The dream recorded by Daan van Golden is perhaps the most realistic of the dreams in the exhibition SHINE. The most fantastic is that of Saskia Olde Wolbers (Breda, 1971). Her video story sucks the viewer into an inner world. An invisible protagonist tells her life story in a hypnotic tone in a monologue, while the viewer is treated to a décor that seems to consist of nothing but hallucinations. In her studio, Olde Wolbers builds miniature filmsets from disposables like transparent plastic beakers and aluminium foil. She travels through her home-made wonderland with a small digital camera. *Kilowatt Dynasty* (2000) is a fictional story of the future, based on a newspaper article on the building of a dam in China which forced two million people to move home. The story is set in a city under water, an isolated world in which we encounter no residents but glistening abstractions: wandering recollections, suspicions, and remnants of hope. In this artificial space, where time seems to revolve, we float on the waves, suspended between delusion and reality.

Past, present and future also overlap in the work of Fiona Tan (Pekan Baru, 1966). Nevertheless, what she presents is a real recording of an action that took place in the open air in full daylight. Her film and video installation *Lift* (2000) is an answer to the desire that is as old as humankind: to be able to fly by ourselves. Tan rises, hanging from a bunch of balloons, in a park in Amsterdam. It is too beautiful to be true, and we see her archaic efforts, outstripped by aerial and space travel, on 16 mm film in black-and-white, as if it were an experiment from the past. It remains an experiment too: a rope maintains the connection between the ascending figure and the ground, and she never manages to fly by herself. Close-up video shots show how gravity hangs from the artist's feet.

9.

Since the summer of 2001, a line of poetry by Samuel Beckett, turned by Job Koelewijn (Spakenburg, 1962) into a gurgling, sometimes faltering motto of bubbles, can be seen in the water of the Westersingel in Rotterdam, on the way from the Central Station to Museum Boijmans Van Beuningen. As the bubbles pass by, the motto keeps up our spirits: *'no matter try again, fail again, fail better'*.

10.

Inside the museum the space is doubled. The huge room where Walter De Maria's *Computer* lies shining on the floor also opens upon a gigantic photo by Jean Marc Spaans (Amsterdam, 1967). It is dark, as though night has already fallen on the museum, but an arc of light is circulating inside it at lightning speed. It glides, no, slices through the darkness. Concentric circles glowing in many colours set an energy in motion that is usually invisible, but now extends from the centre of the room to the edges and back again. Alternately centrifugal and centripetal, a force is set in motion here which, once your eyes have adjusted to the darkness, is clearly directed by a human figure. The artist himself is standing at the centre of the whirling circles of light. He resembles the dancing dervishes who, rotating on their axis, work themselves up into ecstasy to unite their soul with God. The artist, however, appears to be working up his trance in order to bring us into ecstasy, to take us along in that arc of

en de aarde in stand en van vrijelijk vliegen komt het niet. Videobeelden in close-up laten zien hoe aan de voeten van de kunstenaar de zwaartekracht hangt.

9.

In het water van de Westersingel in Rotterdam, op de route van het Centraal Station naar Museum Boijmans Van Beuningen, borrelt sinds de zomer van 2001 een dichtregel van Samuel Beckett omhoog, omgevormd door Job Koelewijn (Spakenburg, 1962) tot een gorgelend, soms stokkend, motto van luchtbelletjes, dat in het voorbijgaan het moreel op peil houdt: *'no matter try again, fail again, fail better'.*

10.

Binnen het museum doet zich een verdubbeling van de ruimte voor. De immense zaal waar de *Computer* van Walter De Maria ligt te blinken, ontvouwt zich ook op een metersgrote foto van Jean Marc Spaans (Amsterdam, 1967). Nu heerst er duisternis, alsof de nacht al over het museum is gevallen, maar daar binnen circuleert vliegensvlug een schotel van licht. Deze schotel glijdt, nee, snijdt door het donker. Concentrische cirkels gloeiend in vele kleuren brengen een energie in beweging die gewoonlijk onzichtbaar is, maar zich nu uitstrekt van het midden van de zaal tot aan de randen en terug. Afwisselend middel-puntvliedend en -zoekend is hier een kracht in gang gezet, die, zodra de ogen eenmaal aan het duister zijn gewend, duidelijk wordt gedirigeerd door een menselijke figuur.

In het centrum van de suizende lichtcirkelingen staat de kunstenaar zelf. Hij toont zich verwant aan de dansende derwisjen die, wervelend rond hun as, zichzelf in extase brengen om hun ziel te verenigen met God. De kunstenaar, daarentegen, lijkt zijn trance op te zwepen om óns in vervoering te brengen; ons mee te nemen in die schotel van licht die hem zelf bijna aan het zicht onttrekt. Het is alsof hij oplost, in een mystieke overgave aan zijn eigen uitstraling, aan gloed van kleuren rondom: rood, paars, geel, roze, blauw, oranje, groen, en verderop, in het midden, het verkoelende, heldere wit.

Bij het bekijken van de foto is het niet vreemd ten-minste één ogenblik te geloven dat het lichtspoor van de kunstenaar daadwerkelijk zo in de ruimte heeft kunnen oplaaien, even dynamisch als uitgebalan-ceerd. Maar de ware performance is bij Spaans één met de foto en stelt los daarvan veel minder voor. Spaans maakt choreografieën voor het licht, die slechts dankzij de openstaande sluiter van zijn camera kunnen worden wat zij zijn: een wereld van schijnbe-wegingen. Wel zijn dit onthullende schijnbewegingen. Ze maken, op een speelse en elegante manier, het

zweverige begrip aura zichtbaar. Nu eens verschijnt de kunstenaar als een mysticus, stralend en energetisch, dan weer als een charmeur die zijn charisma opblaast door zichzelf te portretteren als een lichtend rode roos.

11.

Hoe hallucinatoir of visionair hun werk soms ook is, geen van de aan SHINE deelnemende kunstenaars is erop uit, zoals de derwisjen of mystici uit de christelijke traditie, de weerschijn te vangen van een goddelijke macht. Evenmin staat hun werk in het teken van een andere alomvattende mogendheid, sociaal of poli-tiek. Deze kunstenaars bezinnen zich op de menselijke eigenwaarde – niet te verwarren met eigenwaan. Zij zoeken, bevechten, manifesteren of vieren in hun werk de individuele autonomie.

Het zijn levenskunstenaars bij uitstek, getuige de definities die Schmid geeft in zijn *Filosofie van de levenskunst*. 'Levenskunst is datgene wat resteert na het einde van de grote ontwerpen die de mensheid gelukkig moesten maken: de terugkeer tot het zelf, tot het afzonderlijke individu, dat opnieuw begint zichzelf vorm te geven, het leven vorm te geven en niet de oude illusies te koesteren.' En: 'Levenskunst, dat is de wedergeboorte van het individu, dat eens, ten tijde van de grote utopieën, in de apotheose van de maatschappij ten onder dreigde te gaan en dat nu gedwongen is om in het tijdperk van de afwezigheid van grote verwachtingen zijn leven zelf te leiden.' De levenskunstenaar is geen op zichzelf gefixeerde individualist. Wel beschikt hij over een uitgesproken zelfbewustzijn. Hij geeft zich rekenschap van zijn rol in de samenleving, maar in het volle besef van zijn eigen vrijheid: een vrijheid die met zich meebrengt dat hij het is, die zichzelf zal moeten waarmaken, los van enige religieuze of politieke voorzienigheid.

12.

De levenskunstenaars die aan SHINE meedoen staan voor een tweeledige opgave: zij zijn bovendien kunstenaar. Zij zoeken niet alleen de menselijke eigen-waarde, maar tegelijk die van de kunst. Zoals de Pools-Franse schilder Roman Opalka (Abbeville,1931), die zegt: 'Behalve mijn bestaan, schilder ik de schilderkunst. Dat is de beste samenvatting van mijn oeuvre.'

Opalka meet zich met de tijd. Sinds 1965 registreert hij de vergankelijkheid in getallen die los staan van de datum. Hij telt. Hij begon met de één, de twee en de drie en zo ging hij verder, voorbij aan de cyclus van de seizoenen, de kalender en de klok. Opalka tilt de tijd over de jaren heen. De 2000 bereikte hij lang geleden, nog voor hij op de helft was van zijn eerste schilderij. Inmiddels is hij het half miljard gepasseerd

light that almost removes him from sight. It is as though he is dissolved in a mystical surrender to his own radiance, that blaze of colours encircling him: red, purple, yellow, pink, blue, orange, green, and, further away, in the middle, cool bright white.

In viewing the photograph it is not strange to believe at least for a moment that the trail of light traced by the artist really has been able to blaze in the space, dynamic and in equilibrium. But Spaans' real performance is one with the photograph and makes much less of an impact without it. Spaans makes choreographies for light, that can only become what they are by virtue of the open shutter of his camera: a world of illusionary movements – but revealing ones, for in a playful and elegant way, they make the vague concept of aura visible. At one moment the artist appears as a mystic, radiant and energetic, at another as a charmer who exaggerates his charisma by portraying himself as a glowing red rose.

11.

No matter how hallucinatory or visionary their work may sometimes be, none of the artists participating in SHINE is out to catch the reflection of a divine power as the dervishes or mystics in the Christian tradition were. Neither is their work characterised by any all-embracing power of a social or political kind. These artists reflect on the worth of people – not to be confused with self-delusion. They seek, fight for, manifest or celebrate individual autonomy in their work.

They are pre-eminently artists of life, if we follow the definitions that Schmid offers in his *Schönes Leben*: 'The art of life is what is left after the end of the grandiose projects that were supposed to make people happy: the return to the self, to the separate individual, that commences anew to give form to himself and to life and not to cherish the old illusions. [...] The art of life, that is the rebirth of the individual, that at one time, during the big utopias, was in danger of being swallowed up in the apotheosis of society and that now, in the era of the absence of great expectations, is forced to lead his own life.'

The artist of life is not an individualist who is fixated on himself, although he does have a pronounced self-awareness. He comes to terms with his role in society, but in full awareness of his own freedom: a freedom that entails that he is the one who has to prove himself, independently of any religious or political providence.

12.

The artists of life who take part in SHINE are faced with a double challenge: they are artists too. They seek not only the worth of people, but at the same time that

of art, like the Franco-Polish painter Roman Opalka (Abbeville,1931), who said: 'Beside my life, I paint painting. That is the best summary of my oeuvre.' Opalka measures himself in time. Since 1965 he has been recording transience in numbers that are independent of the date. He started with one, two and three, and continued beyond the cycle of the seasons, the calendar and the clock. Opalka raises time above the years. He reached 2000 a long time ago, before he was halfway through his first painting. By now he has passed the 500 million and is still counting, with white paint on a canvas that is one per cent lighter each time in a transition from black via grey to white, so that the numbers dissolve in the mist of white on white.

The painter regards his individual canvases as details. Taken together, they form the record of a rhythm of life that changes from day to day. 'Like the lines in a face', he says, 'wrinkles that grow deeper'. Opalka combines his paintings with frontal black-and-white photographs of himself and recordings of his voice, counting in Polish, because that language follows the sequence of writing. But 'my mistakes in speech and writing and my visible aging are a part of the work, because life goes on there faithful to nature. I am looking not for emptiness, but for the full scope of existence. As I count further, the numbers push one another onward. The stream grows under its own force, ineluctable, like time. Its real duration and dynamic are limitless. I impose that truth on the date.

I hope that my physical efforts result in paintings with a mental dimension: clear monochrome paintings, like mirrors of the infinite.'

Opalka's bid for the future is an attempt to open it up. The artist wants to provide painting, which has been declared dead time and again, with an eternal perspective and to offer a prospect of a general essential freedom. His revolt against time is born of a thirst for breathing space. Opalka settled in France a long time ago, but he began his career in Poland. He withstood Fascism and Communism. Now that he is over seventy years old, he regards himself as a liberated Sisyphus. The vale lies behind him and he climbs on over the highest peaks: 'My paintings are growing cleaner and cleaner. Although it is difficult to attain absolute white, after having spent almost forty years on tidying up I am now closing in on it.'

13.

When the artists or artists of life who participate in SHINE set themselves impossible goals, they give in to the human desire to transcend oneself. This is not a naive ambition, but a critical and necessary one, in the service of a life that is not prepared to simply

en nog telt hij door, met witte verf op een doek dat telkens één procent lichter wordt. Het gaat van zwart naar grijs naar wit, totdat de tekens oplossen in de mist – wit op wit. De schilder beschouwt zijn afzonderlijke doeken als details. Samen vormen de schilderijen de neerslag van een levensritme, dat van dag tot dag verandert. 'Zoals de lijnen in een gezicht', zegt hij, 'rimpels die zich verdiepen'. Opalka combineert zijn schilderijen met frontale zwartwitfoto's van zichzelf en geluidsweergaven van zijn stem, tellend in het Pools, omdat die taal de volgorde van het schrift aanhoudt. Maar: 'Mijn versprekingen, verschrijvingen en zichtbare veroudering horen bij het werk, omdat het leven zich daarin natuurgetrouw voltrekt. Ik zoek niet de leegte, maar de volle omvang van het bestaan. Naarmate ik verder tel, stuwen de cijfers elkaar op. De stroom zwelt aan op eigen kracht, onafwendbaar, zoals de tijd. Haar ware duur en dynamiek zijn grenzeloos. Die waarheid dwing ik op de datum af. Ik hoop dat mijn fysieke krachtsinspanning uitmondt in schilderijen met een mentale dimensie: heldere monochromen, als spiegels van het oneindige.'

Opalka's gooi naar het verschiet is een poging de toekomst open te breken. De kunstenaar wil de bij herhaling doodverklaarde schilderkunst van een eeuwigdurend perspectief voorzien en ook uitzicht bieden op een algehele wezensvrijheid. Zijn revolte tegen de tijd komt voort uit een dorst naar adem-ruimte. Opalka, sinds jaren in Frankrijk gevestigd, begon zijn carrière in Polen. Hij weerstond het fascisme en het communisme. Nu hij de 70 is gepasseerd, beschouwt hij zichzelf als een bevrijde Sisyfus. Het dal ligt achter hem en hij klimt verder, over de hoogste toppen heen: 'Mijn schilderijen worden steeds schoner. Hoewel het absolute wit moeilijk te benaderen is, kom ik er na een opruiming van bijna veertig jaar toch dichtbij in de buurt.'

13.

Wanneer de kunstenaars annex levenskunstenaars die aan SHINE deelnemen zichzelf onmogelijke doelen stellen, geven zij toe aan het menselijke verlangen uit te stijgen boven zichzelf. Dat is geen naïeve, eerder een kritische en noodzakelijke ambitie, in dienst van een leven dat niet domweg wil berusten in het lot. Maar het vangen van absolute idealen in de kunst verschilt hemelsbreed van het hanteren van absolute maatstaven in de samenleving. In *De erfenis van de utopie* (1998) waarschuwt de filosoof Hans Achterhuis tegen utopisch enthousiasme in het licht van het nieuwe millennium. 'Wanneer het streven naar het schone, de hang om dit op een absolute manier te realiseren, zich politiek gaat vertalen, belanden we onvermijdelijk in de gewelddadige werkelijkheid van

de utopie.'
Achterhuis analyseert in zijn boek zowel de filosofie als de praktijk van het utopische genre. Zijn onderzoek strekt zich ruwweg uit van Thomas More's denkbeel-dige eiland Utopia uit 1517 tot en met de gerea-liseerde communistische utopie en de mondiale ondergang daarvan, gesymboliseerd door de val van de Berlijnse Muur in 1989. In alle gevallen, stelt Achter-huis, gaat het dwangsysteem dat de utopie eigen is ten koste van vrijheid en geluk. 'Machtswellust krijgt op dezelfde manier vrij spel in het rijk van het absolute Goede als in het rijk van het absolute Kwade.' Het onderscheid tussen utopie en dystopie schuilt slechts in een wisseling van perspectief: wat buitenstaanders een ideale, utopische maatschappij kan toeschijnen, is voor de betrokkenen die zich vergeefs aan het totalitaire systeem binnen die maatschappij proberen te ontworstelen een dystopie.

De begrippen 'utopie' en 'utopisch' zijn in het alle-daagse taalgebruik diverse idealen en verlangens gaan aanduiden. Achterhuis verzet zich daartegen, met reden: het vertroebelt taal en betekenis. Het historische genre van de utopie staat voor een toekomstvisie die de totale hervorming van een maakbaar geachte samenleving is toegedaan. Hieruit volgt dat maatschappelijke bewegingen en experimenten utopisch kunnen zijn, maar kunstwerken en levensidealen die op het persoonlijke vlak gericht zijn niet. Het artistieke idealisme op de tentoonstelling SHINE behelst geen alomvattend sociaal systeem. Wel kan dit idealisme een kritische reactie, of persoonlijke correctie, zijn op zo'n systeem. Opalka's beweging naar het absolute wit is wellicht ook een tegenbewe-ging op zijn verleden in de communistische heilstaat. 'Het is geen toeval,' verklaart hij, 'dat ik begon met zwart en eindig in het wit. De reis overbrugt het kwade zowel als het goede. De uitersten omvatten elkaar, wat niet wil zeggen dat ze inwisselbaar zijn. Ik beweeg me liever vooruit dan heen en terug, in de hoop dat die progressie een dynamiek aanneemt die sterker is dan ik en groter dan de som der delen. Mijn werk is een overlevingsstrategie, de odyssee van een gelukkige pessimist.'

14.

Behalve voor kritische reflectie is de kunst het medium voor de absolute aspiraties die in de politiek al te vaak zijn ontaard in de totalitaire werkelijkheid van de utopie. Een computer die alle problemen de wereld uit zal helpen is buiten de kunst ongeloofwaardig, zoniet griezelig pretentieus. Als kunstwerk staat het beeld open voor een diversiteit aan interpretaties. Het weerkaatst onze hoop op universele harmonie, maar uitgesloten is niet dat de titel een ironische ondertoon

accept what comes. But catching absolute ideals in art is very different from following absolute standards in society. In his *De erfenis van de utopie* [The Heritage of Utopia] (1998), the philosopher Hans Achterhuis warns against utopian enthusiasm in the light of the new millennium. 'When the quest for the beautiful, the urge to realise it in an absolute manner, is converted into political actions, we inevitably find ourselves in the violent reality of utopia.'

Achterhuis' book analyses both the philosophy and the practice of the utopian genre, stretching roughly from Thomas More's imaginary island Utopia (1517) to the implementation of the Communist utopia and its global demise, symbolised by the fall of the Berlin Wall in 1989. In each case, he argues, the compulsive system that is inherent in utopia is achieved at the expense of freedom and happiness. 'The thirst for power acquires a free hand both in the empire of absolute Good and in that of absolute Evil.' The only difference between utopia and dystopia lies in a change of perspective: what outsiders may regard as an ideal, utopian society is a dystopia for those inside that society who try in vain to shake off the totalitarian system.

The terms 'utopia' and 'utopian' have come to represent a variety of ideals and desires in everyday language. Achterhuis rightly opposes this: it confuses language and meaning. The historical genre of the utopia stands for a vision of the future that believes in the total reform of a manipulable society. It follows that social movements and experiments can be utopian, but works of art and ideals of life that are orientated towards the personal sphere can not. The artistic idealism in the SHINE exhibition does not adhere to any all-embracing social system, although this idealism can be a critical reaction to or a personal correction of such a system. Opalka's movement towards absolute white is perhaps also a reaction to his past in the Communist ideal state. 'It is no coincidence', he explains, 'that I started with black and end with white. The journey bridges both evil and good. The extremes include one another, which is not to say that they are interchangeable. I prefer to move forwards rather than forwards and backwards, in the hope that that progression will take on a dynamism that is stronger than I am and larger than the sum of the component parts. My work is a strategy of survival, the odyssey of a happy pessimist.'

14.

Besides offering scope for critical reflection, art is also the medium for the absolute aspirations that in politics have degenerated only too often into the totalitarian reality of utopia. *A Computer Which Will Solve Every Problem in the World* lacks credibility, or is even horribly pretentious, outside the world of art. As a work of art, the sculpture is open to a variety of interpretations. It reflects our hope of universal harmony, but we cannot rule out the possibility that the title contains an ironic undertone. Perhaps the *Computer* calls the technological utopia into question that has accompanied the dream of a fresh start, above all in the United States. In the present millennium, which – as Schmid and Achterhuis argue – has left the great expectations behind, art has all the more the function of a commentary. It plays an intermediate role in the revision and reformulation of well-considered opinions, in our ongoing interpretation of reality, and incessantly in our desire to transcend the human condition.

The US painter Fred Tomaselli (Santa Monica, 1956) has discovered a stupefying and treacherous way of satisfying that longing. He makes excessive use of the healing force that has penetrated every household: the power of medicine. He mixes pills, varying from paracetamol to antidepressants, plus more serious drugs, including narcotics like heroin and hallucinogens like LSD, to produce a firework of drugs. He adds psychedelic plants to the chemicals. Pills, flowers and leaves fan out over his paintings in dizzying decorative patterns that conduct the viewer to the lost paradise. Bright eyes, elegant hands and laughing mouths also whirl around there, cut out of fashion magazines. The human details are dissolved in chains which become entangled in garlands of flowers, butterflies and other insects from nature guides. The Garden of Eden appears as an astoundingly beautiful psychedelic projection.

Tomaselli's paintings are collages of visual stimulants. All the fragments are fused together with a thick layer of transparent resin, so that the drugs can only reach the brain via the eye. Nevertheless, it is clear that the ecstasy the artist evokes also exposes the poisonous side of beauty. His garden of delights is no haven for escapists. Rather, Tomaselli uses painting as a sceptical medium. His pharmaceutical excesses are an antidote to the sober world dominated by science and technology, in which even the most intimate human relations have been reduced to a process of chemical reactions.

15.

The human brain is larger than that of any other animal. Some animals have weapons, such as sharp teeth and claws, while others have camouflage. We owe our success to our sense of community: our large brain is above all a social brain. According to earlier interpretations, the contents of the human brain

kent. Misschien trekt de *Computer* de technische utopie in twijfel, die vooral in de Verenigde Staten de droom van een nieuw begin heeft vergezeld. In het huidige millennium, dat, zoals Schmid en Achterhuis betogen, de grote verwachtingen achter zich heeft gelaten, vervult de kunst eens te meer een commentariërende functie. Ze speelt een bemiddelende rol bij het herzien en opnieuw formuleren van geijkte opvattingen, bij onze gedurige interpretatie van de werkelijkheid, en onophoudelijk: bij ons verlangen de menselijke conditie te boven te komen.

De Amerikaanse schilder Fred Tomaselli (Santa Monica, 1956) heeft een even bedwelmende als verraderlijke methode gevonden om aan dat verlangen te voldoen. Hij maakt overvloedig gebruik van de heilzame kracht die in ieder huishouden is doorgedrongen: de macht van het medicijn. Pillen, variërend van paracetamol tot antidepressiva, plus nog zwaarder geschut, inclusief verdovende middelen als heroïne en hallucinogenen als LSD, mengt hij tot een vuurwerk van drugs. Bij de chemicaliën voegt hij geestverruimende planten. Pillen, bloemen en bladeren waaieren over zijn schilderijen uit in duizelingwekkende decoratieve patronen, die de kijker meevoeren naar het verloren paradijs. Daar tollen ook glanzende ogen, elegante handen en lachende monden rond, geknipt uit modetijdschriften. De menselijke details gaan op in kettingen die zich weer verstrikken in guirlandes van vogels, vlinders en andere insecten uit natuurgidsen. De Tuin van Eden is hier een wonderschone psychedelische projectie.

Tomaselli's schilderijen zijn collages van visuele stimuli. Alle fragmenten zijn versmolten met een dikke laag doorzichtige hars, zodat de drugs nog slechts het brein kunnen bereiken via het oog. Evengoed is het duidelijk dat de kunstenaar met de roes die hij oproept ook de giftige kant van de schoonheid blootlegt. Zijn lusthof is geen toevluchtsoord voor escapisten. Eerder voert Tomaselli de schilderkunst op als sceptisch medium. Zijn farmaceutische uitspattingen fungeren als tegengif op de ontnuchterde, door wetenschap en technologie gedomineerde realiteit, waarin zelfs de intiemste menselijke betrekkingen zijn herleid tot een proces van chemische reacties.

15.

Het menselijk brein is groter dan dat van alle dieren. Sommige beesten hebben wapens, zoals scherpe tanden en klauwen, andere juist een camouflagepak. Wij danken ons succes aan ons groepsgevoel: ons grote brein is vooral een sociaal brein. Volgens vroegere interpretaties nam de menselijke herseninhoud toe toen mannen de jacht moesten coördineren; recente verklaringen incorporeren ook de samenwerking die

is vereist bij het opvoeden van kinderen en de zorg voor elkaar. In *The Tending Instinct* (2002) belicht de Amerikaanse psychologe Shelley Taylor deze kant: ons meest sociale wezen. Filosofen, psychologen, antropologen en biologen hebben altijd om het hardst geroepen dat agressie en egoïsme verankerd zijn in de menselijke aard. We zouden bijna vergeten, zegt Taylor, dat mensen van nature ook aardig zijn voor elkaar en in tijden van nood soms zelfs wildvreemden helpen. De mens is de mens niet alleen een wolf, maar ook een knuffeldier.

Taylor is geen watje. Zij staaft haar pleidooi voor opwaardering van onze zachte kant met tal van wetenschappelijke analyses, waaruit blijkt dat liefde voor ons overleven minstens zo belangrijk is als agressie. Terwijl goede zorg de gezondheid bevordert, tast slechte zorg het immuunsysteem aan. Taylor is specialist in onderzoek naar stress en gezondheid. In *The Tending Instinct* werkt zij een aanvulling uit op het fameuze onderzoeksresultaat dat stress twee reacties oproept: vechten of vluchten. Haar vermoeden dat vooral mannelijke proefpersonen dit patroon bepaalden, bleek terecht. Taylor onderzocht hoe vrouwen op stress reageren. Samenvattend: zij knuffelen de kinderen extra vaak en zoeken steun bij elkaar. '*Tend and befriend*', noemt Taylor deze tegenhanger van de *fight or flight*-tactiek. Zij waarschuwt tegen het miskennen van de vitale macht die schuilt in de liefde. Eenzijdige aandacht voor egoïsme en agressie in onze aard voedt de argwaan. Zo kan de vrees dat iedereen uitsluitend door eigenbelang wordt gedreven, ontaarden in een zichzelf bevestigende voorspelling.

16.

Het negatieve en bedreigende zijn nieuwswaardig en daarom doorslaggevend voor de journalistiek, maar waarom zou de kunst zich moeten voegen naar die norm en het verwaarloosde terrein braak laten liggen? Maria Roosen (Oisterwijk, 1957) viert in haar beelden welbewust de vruchtbaarheid van het bestaan. Vermaard zijn haar babyroze kannen van melkglas en voluptueuze borsten van spiegelglas. Roosen schenkt het publiek de overvloed. 'Omdat het in de wereld al erg genoeg is', zei ze eens. 'Maar ook: omdat dat soms misschien wel meevalt. De scherpe kanten zijn niet altijd betekenisvoller dan de zachte. Liefde is evengoed een sterke kracht. Het mooie, het tedere en het tuttige horen erbij. Zij zijn even waarachtig als agressie en destructie.' Roosens recente sculpturen zijn abstracter dan voorheen en roepen een schat aan associaties op. Voor het beeld *Glaskleurstaal* (1998) keerde ze terug naar de simpelste uit glas geblazen figuren die er bestaan: proefballonnetjes, die dankzij hun staart doen denken aan mannelijk

expanded when men had to coordinate the hunt; recent explanations also incorporate the cooperation that is required for bringing up children and caring for one another. The US psychologist Shelley Taylor throws light on our most social essence in *The Tending Instinct* (2002). Philosophers, psychologists, anthropologists and biologists have always shouted the loudest that aggression and egoism are rooted in human nature. We might almost forget, Taylor points out, that people are by nature also kind to one another and are sometimes even prepared to help total strangers in emergencies. Man may be a wolf to man, but he is also an affectionate animal.

Taylor is no softie. She bolsters up her plea for a reappraisal of our softer side with a number of scientific analyses to show that love is at least as important as aggression for our survival. While good care is beneficial to health, bad care affects the immunity system. Taylor is specialised in research on stress and health. In The *Tending Instinct* she elaborates an addition to the famous research result that stress provokes two reactions: fighting or running away. Her suspicions that this pattern was mainly determined by male test persons proved to be correct. Taylor investigated how women react to stress. In short, they cuddle the children even more and seek support in one another. 'Tend and befriend' is what Taylor calls this pendant to the 'fight or flight' tactic. She warns against failure to recognise the vital strength that lies in love. One-sided attention to egoism and aggression in our nature nourishes suspicion. In this way fear that everyone is exclusively motivated by self-interest can end up in a self-fulfilling prophecy.

16.

What is negative and threatening is newsworthy and therefore decisive for journalism, but why should art imitate that norm and leave the neglected territory untouched? Maria Roosen (Oisterwijk,1957) deliberately celebrates the fertility of life in her works. Her pink jugs of milky glass and voluptuous breasts of reflecting glass have earned her a reputation. Roosen offers the public the horn of plenty 'because it is already bad enough in the world as it is', she once said, 'but also because it is sometimes perhaps not as bad as it seems. The sharp edges are not always more meaningful than the soft ones. Love is a strong force as well. What is beautiful, tender and prim is a part of it too, as genuine as aggression and destruction.' Roosen's recent sculptures are more abstract and evoke a wealth of associations. For the work *Glaskleurstaal* [Coloured glass sample] (1998) she returned to the most simple figures that can be blown in glass: test bubbles, whose tail makes them look like sperm. She multiplied those bubbles in all the colours at the glassblower's disposal. The palette results in a wide spectrum of possibilities: a rich collection of germs for a new start. *Spiegelbeeld* [Mirror Image/Mirror Sculpture] (2002) consists of numerous spheres of reflecting glass, large and small, scattered through the museum garden. The different formats suggest a process of growth and blossoming, but the reflecting spheres could be oversized drops of dew, magic mushrooms, or enchanted balls rolled in the grass to avert evil.

The photographer Rince de Jong (Rotterdam,1972) has worked for ten years in a home for senile pensioners. The publication *Lang Leven/Long Life* (1999) contains portraits of the people she has tended: 'What moved me was the fact that these people have been forced to drop the mask, making them extremely vulnerable, almost naked. They show all the emotions that people normally try to conceal or to keep under control: joy, fear, pride, jealousy, anger, love, sadness.' De Jong's photographs do not represent extreme situations. Instead of snooping on the pensioners, she invites them in front of the camera. They pose officially, in front of a curtain, or casually, on the steps of the swimming pool or in the chair at the hairdresser's, but always aware of the moment. The portrait of five almost transparent women in nightdresses is moving: elderly angels. And of the woman zipped into her light blue bed, smiling, her hands folded, she looks up: that is how you would like the dear departed to look at you from their cloud.

While Rince de Jong infiltrates art with an honest report of old age, Dré Wapenaar tries to penetrate life with images that reinforce the rituals of life and death. Wapenaar (Berkel en Rodenrijs, 1961) works at the interface between architecture, design and art as the director of encounters. He constructs social sculptures: a tent camp in the shape of a ring of mushrooms; a newspaper kiosk with the silhouette of a communications satellite. His *Dodenbivak* [Bivouac for the Dead] (2002) is a rectangular tent of semi-transparent blue canvas. The contours are open, and in the middle of the light construction hangs the bier – above the ground, as if on its way up. The pendant to this bivouac for the dead is the *Baartent* [Birth Tent] (2003) in the form of a sphere. It includes a bath where the mother can await her contractions, while the transition from womb to outside world is a smooth one for the newborn baby. The roof of the tent can be opened so that the baby can be born in safe surroundings beneath a starry sky.

In traditional art, the power of love is probably expressed most strongly in the Madonna and Christ Child in their serene destined bond. That mystery has

zaad. Die bellen vermenigvuldigde ze in alle kleuren die de glasblazer heeft. Aan het palet ontspruit een staalkaart van mogelijkheden: een bonte verzameling kiemen voor een nieuw begin. *Spiegelbeeld* (2002) bestaat uit talloze bollen van spiegelglas, klein en groot, verstrooid door de museumtuin. De verschillende formaten suggereren een proces van groei en bloei, maar behalve magische paddenstoelen zouden de spiegelbollen ook uitvergrote dauwdruppels kunnen zijn. Of in het gras gerolde heksenbollen, die het kwaad moeten keren.

De fotografe Rince de Jong (Rotterdam, 1972) heeft tien jaar in een verpleeghuis voor demente bejaarden gewerkt. In de bundel *Lang Leven* (1999), portretteert zij de mensen voor wie ze heeft gezorgd: 'Wat me raakte, was dat deze mensen onontkoombaar een masker hebben laten vallen, waardoor ze enorm kwetsbaar, naakt bijna, zijn geworden. Zij laten alle emoties zien die mensen normaal gesproken proberen te verbergen of onder controle houden: vreugde, angst, trots, jaloezie, woede, liefde, verdriet.' In haar foto's voert De Jong geen extreme situaties op. In plaats van de bejaarden te betrappen, nodigt ze ze uit voor de camera. Ze poseren officieel, voor een gordijn, of terloops, op het zwembadtrapje en in de stoel bij de kapper, maar altijd in het bewustzijn van het moment. Ontroerend is het portret van vijf bijna doorschijnende vrouwen in nachtjapon: engelen op leeftijd. En van de vrouw die is vastgeritst in haar lichtblauwe bed. Glimlachend, de handen gevouwen, kijkt ze op: zó zou je wensen dat geliefde overledenen op hun wolk naar je uitzien.

Zoals Rince de Jong de kunst infiltreert met een onopgesmukt verslag van de oude levensdag, zo probeert andersom Dré Wapenaar in het leven door te dringen met beelden die de rituelen van leven en dood versterken. Wapenaar (Berkel en Rodenrijs, 1961) werkt op het kruispunt van architectuur, design en beeldende kunst, als een regisseur van ontmoetingen. Hij bouwt sociale sculpturen: een tentenkamp in de vorm van een paddenstoelenkring; een krantenkiosk met het silhouet van een communicatiesatelliet. Zijn *Dodenbivak* (2002) is een rechthoekige tent van semi-transparant blauw doek. De contouren zijn open, in het midden van de lichte constructie hangt de baar – los van de grond, als in een opwaartse beweging. Pendant van dit dodenbivak is de *Baartent* (2003) in de vorm van een bol. Hierin is een bad ondergebracht waarin de moeder haar weeën kan opvangen, terwijl voor de baby de overgang van baarmoeder naar buitenwereld vloeiend verloopt. Het dak van de *Baartent* kan open, zodat het kind in een veilige omhulling, toch onder de sterrenhemel op aarde kan komen. De macht van de liefde wordt in de kunst van oudsher

vermoedelijk het sterkst benaderd door de Madonna en het Christuskind, in hun serene lotsverbondenheid. Uit de actuele kunst is dat mysterie bijna verdwenen. Direct in de traditie van de religieuze moeder-met-kind schilderijen, voegt zich echter de korte film: *Zoals het werd geopenbaard aan Jeroen Eisinga, Anno Domini 1998*. Geïnspireerd door de verfijning van Bellini's Madonna's zocht Eisinga (Delft,1966) naar hun noordelijke, eigentijdse gedaante. Zijn Madonna zit voor een witte boerderij, idyllisch tussen vogelgefluit dat het lawaai van een verre snelweg overstemt. Zij geeft haar blote baby de borst. Het mollige kind is zeer welgedaan, evenals zijn moeder. Met haar weelderige roodblonde haar en gehuld in een jurk van geruit katoen is zij een toonbeeld van Hollands welvaren. Maar het allermooist is hun natuurlijke toewijding aan elkaar en aan het leven zoals het in dat licht is: gul en goed. Er kan geen twijfel bestaan aan het visioen dat Eisinga ons voorhoudt: moeder en kind stijgen op de vleugelen van de verbeelding hemelwaarts.

17.

In de vrije westerse samenleving hoeven we zelden of nooit die lichamelijke reactie op stress ten beste te geven die in de buurt komt van vluchten of vechten. Terug de stoep op rennen als er ineens een motor de hoek om komt scheuren; kwade muggen van je lijf slaan in een zomernacht: er zijn vast erger voorbeelden te verzinnen. Maar in de regel hebben vechten en vluchten, zoals Taylor fijntjes opmerkt, voor ons een figuurlijke betekenis. Gevechten bestaan doorgaans uit een verbaal steekspel; vluchten doen we via de televisie. En anders trekken we erop uit. Keus genoeg. We gaan van dierentuin naar attractiepark, van meubelboulevard naar popfestival, van strand naar golfslagbad, en niet te vergeten: van Uitmarkt naar museumnacht. *Pret!* (2002) heet het boek waarin journaliste Tracy Metz en fotografen Janine Schrijver en Otto Snoek de vrijetijdsmaatschappij in Nederland in kaart brengen. Het boek laat zien dat we steeds meer tijd, geld en kilometers besteden aan ons plezier: 'Vrije tijd is uitgegroeid tot een alomtegenwoordige cultuur van *fun* met een reusachtige economische betekenis.' Opvallend daarbij is dat met de pret niet onze vrije tijd is toegenomen. Hoewel officieel de werkweek korter is geworden en Nederland grossiert in snipperdagen en zorg-, zwangerschaps-, en ouderschapsverlof, 'heeft het merendeel van de beroepsbevolking het de laatste twintig jaar alleen maar drukker gekregen. Het Sociaal en Cultureel Planbureau becijferde dat dertig procent van de Nederlanders aan 'huishoudstress' lijdt – vooral hoogopgeleide dertigers die buitenshuis snel carrière maken maar bij wie het thuis een smeerboel is.' De vrije tijd díe we hebben, valt blijkbaar

almost disappeared from present-day art. However, the short film *Zoals het werd geopenbaard aan Jeroen Eisinga, Anno Domini 1998* [As revealed to Jeroen Eisinga, Anno Domini 1998] is a direct follower in the tradition of religious paintings of the mother and child. Inspired by the refinement of Bellini's Madonnas, Eisinga (Delft, 1966) tried to find a northern, present-day form. His Madonna is seated in front of a white farmhouse, idyllically accompanied by the sounds of birdsong that hides the noise from a distant motorway. She is breastfeeding her naked baby. The chubby child and his mother are very content. The mother, with her exuberance of reddish blond hair and checked cotton dress, is a paragon of Dutch prosperity. But the most beautiful of all is their natural devotion to one another and to life as seen in that light: generous and good. There can be no doubt about the vision that Eisinga presents to us: mother and child rise heavenwards on the wings of imagination.

17.

In the free society of the West, it is seldom or never that we have to display that physical reaction to stress that comes close to fighting or fleeing. Dashing back onto the pavement if a motorbike suddenly tears around the corner; driving evil mosquitos from the body on a summer's night – one could undoubtedly think of worse examples. But as a rule, as Taylor subtly notes, fighting and fleeing have a metaphorical significance for us. Fighting usually consists of a verbal duel, and we flee via the television. And otherwise we go in search of it. There are plenty of opportunities. We go from zoo to attraction park, from furniture boulevard to pop festival, from beach to swimming bath with simulated waves, from the annual foretaste of what the theatre and music venues have in store to the night when the museums put on entertainment for the public. *Fun!* (2002) is the title of the book in which journalist Tracy Metz and photographers Janine Schrijver and Otto Snoek chart the leisure society in the Netherlands. It shows that we are spending more and more time, money and kilometres on our fun: 'Leisure has expanded to become an omnipresent culture of fun with a gigantic economic importance.'
It is noteworthy that 'the fact that we do more in our time off does not mean that we actually have more time off. The official working week has grown shorter, and the Netherlands has all kinds of days off, including leave to care for a sick relative, for new parents, and for a new baby. Nevertheless, during the last twenty years the lives of the majority of the economically active population have become busier and busier. The Social and Cultural Planning Bureau estimated that thirty per cent of the Dutch suffer from household

stress, especially highly trained professionals in their thirties who are successful at work but whose homes are a mess.' Apparently the time off that we do have falls under the regime of the working time: busy, busy, busy! 'Never before has the Netherlands had so many events and festivals, so many shopping Sundays, so many parties, second homes, ski slopes, megacinemas, kids paradises and stadiums. And the Dutch go on holiday the most of all Europeans: almost 32 million times in 2001. While only forty per cent of the Dutch went on holiday in 1966, nowadays three-quarters of them do so.' All fleeing from household stress? Things could be worse!
'Today's world is cruel', the clairvoyants who keep dropping their visiting cards through my letterbox never tire of reminding me, and as far as that is concerned I take them at their word. But we are also lucky devils in a caring society and in an amusement society, whichever way you look at it. If we do not manage to make it as artists of life, we can at least do so as bon viveurs. The book *Fun!* includes a collection of more than twenty slogans in all of which the word 'enjoy' can be found, like a poem for the twenty-first century. To take a couple of examples: 'Experience, Enjoy, Admire' (from a museum advertisement). 'New Airmiles: save faster, enjoy more' (from an advertising brochure). 'Make your conference something to enjoy!' (from an advertisement for a conference centre). And one of the provocative theses accompanying a doctoral dissertation by S. Nieuwenhuis, University of Amsterdam, runs: 'The present-day compulsion to enjoy produces more stress than happiness.' OK, we are prepared to put up with that. But first a short holiday and a long weekend away.

18.

The little boats by the artist Paul Cox (Rotterdam, 1962) are so small and light that they just manage to support our eagerness to travel. They fit into two hands. They are simple, archetypical models, made of transparent resin. Our longing for distant horizons is congealed in them. Light shines through, glistening in a crack, as if the boats are frozen water, made from ice that will never melt. They are reminiscent of archaeological finds. Cox is also working on a life-sized reconstruction of a shipwreck from 1969: a wooden yacht that won a design prize in its heyday. The transparent copy of the wreck is the embodiment of the lost dream. Nevertheless, Cox travels around the world under the motto: *I came by boat*. He runs a fictional wharf and travel agency, with its own logo and flag. A converted container has served as a meeting point since 2001, the year in which the artist spent some time on Curaçao, where colleagues and children

onder het regime van de werktijd: druk druk druk! 'Nog nooit heeft Nederland zo veel evenementen en festivals geteld, zo veel koopzondagen, feesten, tweede woningen, skihellingen, megabioscopen, kinderparadijzen en stadions. En van alle Europeanen gaan we ook nog het vaakst op vakantie, in 2001 bijna 32 miljoen keer. Ging in 1966 nog maar veertig procent van de Nederlanders wel eens met vakantie, nu is dat driekwart.' Allemaal op de vlucht voor huishoudstress? Het kon erger!

'De wereld van vandaag is wreed', houden de helderzienden die hun visitekaartjes in de brievenbus blijven stoppen mij onvermoeibaar voor en wat dat betreft geloof ik ze op hun woord. Evengoed zijn wij geluksvogels in een zorgzame samenleving én in een amusementsmaatschappij, wat er ook aan toe te voegen of op af te dingen valt. Wanneer het ons al niet mocht lukken als levenskunstenaars de dag door te komen, dan toch zeker als levensgenieters. Het boek *Pret!* heeft slagzinnen verzameld waarin het woord genieten voorkomt, ruim twintig citaten op rij, als een gedicht voor de eenentwintigste eeuw. Een paar voorbeelden. Uit een museumadvertentie: 'Beleef, geniet, bewonder'. Uit een reclamefolder: 'Nieuwe Airmiles: sneller sparen, meer genieten'. Uit een advertentie voor een conferentieoord: 'Vergaderen én genieten!' En een stelling uit een proefschrift van S. Nieuwenhuis, Universiteit van Amsterdam: 'De hedendaagse drang om te moeten genieten levert meer stress op dan geluk'. Oké, die nemen we voor lief. Nu eerst een korte vakantie en een lang weekend weg.

18.

De scheepjes van de kunstenaar Paul Cox (Rotterdam, 1962) zijn zo klein en licht dat ze nét onze reislust kunnen dragen. Ze passen in twee handen. Simpele, archetypische modellen zijn het, gemaakt van transparante giethars. Onze zucht naar verre horizonten is erin gestold. Het licht speelt er doorheen; schittert in een barst. Alsof de scheepjes van bevroren water zijn; gehouwen uit ijs dat nooit zal smelten. Ze doen denken aan archeologische vondsten. Cox werkt ook aan een levensgrote reconstructie van een scheepswrak uit 1969: een houten zeiljacht dat in zijn glorietijd een ontwerpprijsvraag won. Het transparante evenbeeld van het wrak belichaamt de verloren droom. Niettemin reist Cox de wereld rond, onder het motto: *I came by boat*. Zijn fictieve scheepswerf is tevens een reisbureau, voorzien van een eigen logo en vlag. Een omgebouwde container dient sinds 2001 als trefpunt. In dat jaar verbleef de kunstenaar voor langere tijd op Curaçao, waar hij met collega's en kinderen een complete vloot 'droombootjes' bouwde, die in de pas verworven container kon worden geëx-

poseerd. Dit reisbureau, nu in Rotterdam, verkoopt dan ook geen reizen, het stelt ze tentoon. Cox' glanzende fotopanorama's van de Antilliaanse kust maken een wereld zichtbaar die voor zijn modelbootjes onbereikbaar is.

Gerco de Ruijter (Vianen, 1961) geeft zijn publiek vleugels. Hij bindt zijn fotocamera aan een vlieger en vangt wat die ziet: de aarde als microkosmos. Bomen veranderen in bloemenschermen, bossen in woekerende mossen, meren in rimpelende wolkenspiegels. De camera bereikt een hoogte die voor een hoogwerker te hoog en voor een vliegtuig te laag is. De aarde wordt pal van boven vastgelegd: waterwegen, landerijen, bomenrijen en tuinkassen gaan op in autonome patronen. De horizon is verdwenen. Afgedrukt in een vierkant kader, los van de windrichting, verschijnt het landschap als grafische of schilderachtige uitsnede. Het industriegebied met ertsafgravingen op de Maasvlakte lost op in een palet van verpulverde pigmenten: grijs, roze, zwart, rood. Met de film *Skylines* (1987) kantelt De Ruijter het perspectief. Hij registreerde de sporen van vliegtuigen, in een strak gemonteerde reeks wolkenflarden en voorbijschietende diagonalen, wit tegen blauw, in alle mogelijke schakeringen. Genoten we net nog de illusie door het luchtruim te zweven, nu liggen we op onze rug in het gras: turend naar de hemel.

Totdat Tracey Moffatt (Brisbane, 1960) ons meelokt naar haar vaderland Australië. Daar stranden we op een parkeerplaats bij de kust, *the place to be*: tussen de auto's kleden gespierde binken zich om voor of na een duik in zee. De videofilm *Heaven* (1997) brengt het ritueel met een steeds vrijpostiger voyeurisme in beeld. Moffatt laat zien hoe de mannen haar hun kont toekeren of haar juist oogverblindend toelachen, hun buik inhouden en hun spieren spannen. Ze zoomt in op de surfers zodra ze hun natte kleren afstropen: de een uiterlijk onbewogen, de ander gecharmeerd van top tot teen. Die maakt er een showtje van: een quasi achteloze striptease, met een handdoek wapperend in de wind, nét niet alles verhullend wat er zogenaamd achter schuil moet gaan, knipogend over zijn schouder. Het geluid van de oceaan verderop wordt onderwijl afgewisseld door tromgeroffel. Moffatt komt erdoor op dreef. Aan het eind van de film is haar voyeurisme omgeslagen in een fantastische flirtpartij en probeert ze de laatste held van zijn handdoek te beroven.

Nice 'n' Easy: ook zo kan het leven zijn, laat Moffatt zien, precies zoals in het tegeltableau met deze tekst van Henk Tas (Rotterdam, 1948). Niet dat Tas een man van tegelwijsheden is. Hij is befaamd om de veelkleurige foto's waarin hij zijn voorliefde voor het lichtvoetige ensceneert. Helden uit de popmuziek en

helped him to build a complete fleet of 'dream boats'. He exhibited them in the newly acquired container. The travel agency, now in Rotterdam, does not sell holidays – it exhibits them. Cox's glossy photographic panoramas of the Antillian coast visualises a world that his model boats can never reach.

Gerco de Ruijter (Vianen, 1961) gives his public wings. He ties his camera to a kite and records what it sees: the earth as a microcosm. Trees are changed into floral screens, woods into rampant mosses, lakes into rippling cloud reflections. The camera attains a height that is too high for a crane and too low for a plane. The earth is recorded from directly above: waterways, estates, rows of trees and glasshouses are absorbed in autonomous patterns. The horizon has disappeared. Printed in a square frame, independent of the cardinal points, the landscape looks like a graphic or painted cut-out. The industrial estate with ore excavations near Rotterdam, the Maasvlakte is dissolved in a palette of powdered pigments: grey, pink, black, red. De Ruijter changes the perspective in the film *Skylines* (1987). He recorded the trails left by airplanes in a crisply edited series of pieces of cloud and diagonals shooting by, white on blue, in every possible combination. We have exchanged the pleasure of imagining that we are floating through the sky for that of lying on our back on the grass and staring at the sky.

Until Tracey Moffatt (Brisbane, 1960) tempts us to Australia, her native country. We end up on a car park on the coast, the place to be: between the cars muscular hunks are changing before or after a dive in the sea. The video *Heaven* (1997) presents the ritual with an increasingly more impudent voyeurism. Moffatt shows how the men turn their backs on her or treat her to a broad smile, holding in their stomach and flexing their muscles. She zooms in on the surfers as soon as they are peeling off their wetsuits: one apparently unaffected, the other charmed from head to toe. He makes a show of it: a quasi-nonchalant striptease, with a towel flapping in the wind, not quite hiding what is supposed to be hidden, winking over his shoulder. The sound of the ocean in the distance alternates in the meantime with a drumbeat. This gets Moffatt going. At the end of the film her voyeurism has turned into a fantastic flirting as she tries to steal the towel from the last hero.

Nice 'n' easy: life can be like that too, Moffatt shows, exactly as in the tiled tableau with this text by Henk Tas (Rotterdam, 1948). Tas does not owe his reputation to proverbs on tiles. He is famous for the colourful photographs in which he stages his predilection for the easy-going. Heroes from the world of pop music and film, Elvis, Marilyn. Bambie, Spiderman and many, many more, often in the form of plastic miniatures, celebrate their status as stars by the light of a fluorescent moon. *Nice 'n' easy* (2000) is somewhat like an outsize LP sleeve with dancing letters. Tas sees the music in life and ensures that it is echoed in art, but he is neither blind nor deaf to the tense harmony: *Nice 'n' easy* is made up of fragments.

Perhaps we should not seek paradise among the stars or in travel to remote places, but in our own back garden. Everyone wants a house with a garden: every new housing estate in the Netherlands satisfies that demand, and there is experience with it abroad too. Liza Lou (New York, 1969) takes the delights of the average US back garden to extremes. She has constructed a life-sized garden consisting of glass beads and sequins, *Back Yard* (1995-1997). The blades of grass, the flowers and the bees, the butterflies, the tree and all of its leaves: they glisten and glitter, shine and sparkle. So do all the objects for the maintenance of the garden: the hose, the mower and the watering can. Good fortune also shines in the checked cloth on the picnic table and the clean washing hanging from the line. Lou must have had the patience of an angel and many helping hands for all the hours she has spent on her garden, while the garden itself, we should not forget, stands for the delights of time off. After a day's work, the barbecue is ready! Cosiness is often taken to be a typically Dutch characteristic, but *Back Yard* is cosiness at its cosiest: crowned with two flaming red flamingos that seem to have come directly from the ornament department of the local gardening centre.

It is as though Lou has touched literally everything in a typical back garden with a magic wand, so that the garden has been entirely transformed into a sublime kitsch paradise, glistening and glittering, shining and sparkling on all sides.

19.

The ideal reality is an artificial reality, an improved version of reality: a dream, a figment of the imagination, a construction. The ideal reality is a human creation, perhaps a work of art par excellence. But no matter how beautiful this work of art may be, at the core it is critical. The imagination opposes the imperfection of reality. Its strength lies in exploiting that double game. Art offers more than something that is easy on the eye: it is a reflection on existence. While it refines perception, it broadens the mind. It makes you light-headed, sometimes light-hearted too. It is in the exploitation of that double game that the magic of art lies: that is when the spark of a meaning in life, of a lust for life, flies.

filmwereld, Elvis, Marilyn, Bambie, Spiderman en vele, vele anderen, vaak in de gedaante van plastic poppetjes, vieren bij hem hun sterrenstatus in het licht van een fluorescerende maan. *Nice 'n' easy* (2000) heeft ook wel wat weg van een uitvergrote elpeehoes met dansende letters. Tas ziet de muziek in het leven en zorgt ervoor dat ze weerklinkt in de kunst, maar hij is blind noch doof voor de gespannen harmonie: *Nice 'n' Easy* is opgebouwd uit scherven.

Misschien moeten we het paradijs ook niet zoeken bij de sterren of op verre reizen, maar in de eigen achtertuin. Iedereen wil een huis met een tuin: alle nieuwbouwwijken in Nederland voorzien in die wens, en ook in het buitenland hebben ze er ervaring mee. De Amerikaanse Liza Lou (New York, 1969) drijft de heerlijkheden van de doorsnee achtertuin in Amerika op de spits. Zij heeft, op ware grootte, een tuin aangelegd die uit glaskraaltjes en pailletten bestaat, *Back Yard* (1995-97). De grassprieten, de bloemen en de bijen, de vlinders, de boom en alle bladeren aan die boom: ze glinsteren en glitteren, ze flonkeren en schitteren. Alle attributen voor het onderhoud van de tuin flonkeren mee: de tuinslang, de grasmaaier en de gieter. Verder blinkt het geluk in het geblokte kleed op de picknicktafel en in de schone was, wapperend aan de lijn. Met engelengeduld en vele helpende handen moet Lou talloze werkzame uren aan haar tuin hebben besteed, terwijl deze tuin nota bene de vreugden van de vrije tijd verbeeldt. Na een arbeidzame dag staat de barbecue paraat! Is 'gezellig' echt een typisch Nederlands woord? *Back Yard* is huisje, boompje, beestje in het kwadraat: bekroond door twee knalroze flamingo's die zo te zien rechtstreeks zijn komen aanvliegen van de afdeling ornamenten in het plaatselijke tuincentrum.

Het is alsof Lou in een doodnormale achtertuin alles, maar dan ook werkelijk alles, met een toverstaf heeft aangeraakt, zodat die tuin in zijn geheel is veranderd in een subliem kitschparadijs, van alle kanten glinsterend en glitterend, flonkerend en schitterend.

19.

De ideale werkelijkheid is een kunstmatige werkelijkheid, een verbeterde versie van de realiteit: een droom, een verzinsel, een constructie. De ideale werkelijkheid is een menselijke creatie, misschien een kunstwerk bij uitstek. Maar hoe wonderschoon dit kunstwerk ook kan zijn; in de kern is het kritisch. De verbeelding weerstreeft de onvolkomen werkelijkheid. In het uitbuiten van dat dubbelspel schuilt haar macht. De kunst biedt meer dan ogentroost: een reflectie op het bestaan. Terwijl ze de waarneming preciseert, verruimt ze de geest. Het hoofd wordt er licht van. Soms ook het hart. In het uitbuiten van dat dubbelspel

schuilt de magie van de kunst: dan slaat er een vonk over van levenszin, van levenslust.

Bronnen

Rüdiger Safranski, *Het kwaad of het drama van de vrijheid*, Uitgeverij Atlas, Amsterdam/Antwerpen, 1998
Wilhelm Schmid, *Filosofie van de levenskunst, inleiding in het mooie leven*, Ambo, Anthos Uitgevers, Amsterdam, 2001
Hans Achterhuis, *De erfenis van de Utopie*, Ambo, Amsterdam, 1998
Shelley Taylor, *The Tending Instinct*, Time Books, New York, 2002
Tracy Metz, *Pret! Leisure en landschap*, NAi Uitgevers, Rotterdam, 2002
Rince de Jong, *Lang Leven/Long Life*, Uitgeverij De Verbeelding, Amsterdam, 1999
De citaten van Roman Opalka zijn ontleend aan een interview van de auteur met de kunstenaar, gepubliceerd in *de Volkskrant* van 31 december 1998.
De citaten van Maria Roosen zijn ontleend aan een interview van de auteur met de kunstenaar, gepubliceerd in *de Volkskrant* van 6 juli 1999.

Sources

Rüdiger Safranski, *Das Böse oder das Drama der Freiheit*, Carl Hanser Verlag, Munich-Vienna, 1996

Wilhelm Schmid, *Schönes Leben*, Suhrkamp Verlag, Frankfurt am Main, 2000

Hans Achterhuis, *De erfenis van de Utopie*, Ambo, Amsterdam, 1998

Shelley Taylor, *The Tending Instinct*, Time Books, New York, 2002

Tracy Metz, Fun! *Leisure and Landscape*, NAi Publishers, Rotterdam, 2002

Rince de Jong, *Lang Leven/Long Life*, Uitgeverij De Verbeelding, Amsterdam, 1999

The quotations from Roman Opalka are taken from an interview with the artist by the author in *de Volkskrant* of 31 December 1998.

The quotations from Maria Roosen are taken from an interview with the artist by the author in *de Volkskrant* of 6 July 1999.

De wereld als kunstwerk

Bas Heijne

Op de avond van 15 januari 1889 krijgt Theo van Gogh, kunsthandelaar te Parijs, broer van Vincent, de schilder Camille Pissarro op visite. De ochtend daarop probeert Theo aan zijn verloofde in Holland, de lerares Engels Johanna Bonger, uit te leggen waar het gesprek over is gegaan. Hoewel, *gesprek*, Theo heeft, zoals gewoonlijk, vooral geluisterd. 'Altijd een interessante avond als hij er is', schrijft hij nog wat beduusd, 'zo ook nu werd er heel wat gepraat, daar zijn stokpaardje is de toekomstige tijd als de jonge *idées* tot werkelijkheid gekomen zullen zijn (...) Er ligt voor mij zoveel in de nabijheid, dat het leven over enige eeuwen me betrekkelijk koud laat. Toch hoorde ik interessante dingen over de nieuwe krachten die men bezig is te ontdekken & waaruit ook wij de onmiddellijk voortkomende veranderingen in de maatschappij zullen zien. Wanneer men duidelijk gevoelt dat er zoveel in de wereld is waaraan het onmogelijk is om *thans* iets aan te veranderen, is het zo hoopgevend, vind ik, wanneer men bemerkt dat er van buitenaf licht & nieuwe kracht te wachten is, waaruit die noodzakelijke veranderingen zullen voort- spruiten. Zeker is er veel te verwachten van die kracht, die zo dicht in verband staat met wat de dokters hypnotiseren noemen, die wonderbaarlijke kracht van door enkel wilskracht, op verafgelegen plaatsen zelfs, invloed uit te kunnen oefenen.' [1]

Licht en nieuwe kracht – waar had Pissarro het over? In het hoofd van de oude postimpressionist was de macht der verbeelding kennelijk een monsterverbond aangegaan met het pseudo-wetenschappelijke ver-schijnsel van de telepathie. De wereld zou getransformeerd kunnen worden, beter gemaakt, zuiver en alleen door geesteskracht. Geen moeizame hervormingen, geen sociale omwentelingen, geen langdurige uitwisseling van ideeën, geen langzame maatschappelijke processen; maar een algehele regeneratie door middel van verbeeldingskracht alleen. Het onwerkelijke zou tastbaar worden. Het is een even absurd als ontroerend beeld: de man die alleen door geestelijke concentratie in staat is de buitenwereld ten goede te veranderen. Het is ook een typische kunstenaarsfantasie, de heilige overtuiging die aan zoveel kunst ten grondslag ligt. In de negen- tiende eeuw had die wensdroom messianistische trekken gekregen – bij ontstentenis van God zou de kunst de wereld daadwerkelijk moeten verlossen. De

jonge Rimbaud sloeg in zijn poëzie de bedaagde grammatica van een vastgeroeste literatuur aan stuk- ken, Richard Wagner geloofde heilig dat de extreme harmonieën van zijn Gesamtkunstwerk de mensheid meer zouden brengen dan welke tastbare revolutie dan ook. Van Gogh en Gauguin in het Gele Huis te Arles konden hun fundamentele onverenigbaarheid van karakter gemakkelijk over het hoofd zien, omdat ze met hun kunst allebei hetzelfde na leken te streven: de wereld vernieuwen door middel van de kunst. De kunst moest alles wat vastgeroest was omver halen, alle zinnen bewust ontregelen, om vervolgens vanaf de grond af iets heel nieuws op te bouwen. *'Art makes life,'* schreef de Engels-Amerikaanse schrijver Henry James.

Ook de beeldende kunst werd zich langzaam zijn eigen kracht bewust. Zoals Theo van Gogh, die een onvermoeibaar pleitbezorger van de nieuwe kunst was, het zijn verloofde probeerde duidelijk te maken: 'De kunstvorm is de kunst zelf niet. Vroeger beschouwde men het niet zo, maar toen greep de schilderkunst ook niet zo in het leven in, terwijl er nu een tijd komt dat zij minstens evenveel te zeggen zal hebben als de literatuur.' De kunst was er niet voor de kunst – ze was er voor de wereld.

Of misschien was de wereld er wel voor de kunst. De gelukzalige fantasie van Pissarro had ook riskante trekjes, maar dat bleek pas later. De man die door zijn hypnotiserende krachten de wereld naar zijn hand zet, in onze ogen is dat geen onschuldig en hoopvol beeld meer. Het doet je onwillekeurig denken aan manipulatie, en roept associaties op met de politieke catastrofes van de twintigste eeuw, met de mes- sianistische cultus van de leider als hypnotiseur van de massa, gesteund door de snelle verspreiding van de nieuwe media. Religieuze verlossingswaan onder de dekmantel van de dictatuur en de neiging om de wereld als een esthetisch object te zien dat zich laat vormen door de wil alleen, die twintigste-eeuwse verschijnselen kwamen rechtstreeks voort uit dat negentiende-eeuwse geloof in de wonderlijke kracht van de kunst. Hitler was meer dan zomaar een liefheb- ber van Wagner, hij voelde zich ook werkelijk door hem geïnspireerd.

Geen wonder dat er kunstenaars waren die zich aangetrokken voelden tot de bewegingen die de hemel op aarde beloofden, het communisme

The World as a Work of Art

Bas Heijne

On the evening of 15 January 1889 Theo van Gogh, art dealer in Paris and brother of Vincent, was paid a visit by the painter Camille Pissarro. The next morning Theo tried to explain to his fiancée in Holland, the English teacher Johanna Bonger, what they had discussed – although discussion is hardly the word, since Theo had been mainly on the listening end, as usual. 'Always an interesting evening when he is here', he wrote, still rather confused, 'and this time too a lot of talking was done, as his hobbyhorse is the future when the young ideas will have become reality. (...) There is so much awaiting me in the near future that life a few centuries hence leaves me relatively cold. All the same, I heard some interesting things about the new forces that people are discovering and which will lead to the immediate changes that we too shall see in society. When you feel clearly that there is so much in the world that it is impossible to change in any way *at present*, it is a ground for optimism, I think, when you notice that light and new power can be expected from outside, from which the necessary changes will be produced. There is certainly a lot to expect from that force which is so close to what the doctors call hypnosis, that miraculous power to be able to exert an influence by will power alone, even at a great distance.' [1]

Light and new power what was Pissarro talking about? Apparently the strength of the imagination had joined forces with the pseudo-scientific phenomenon of telepathy in the head of the old Post-Impressionist. The world could be transformed, improved, purely and solely by will-power – no tiresome reforms, no social revolutions, but a universal regeneration by means of the force of imagination alone. The unreal would become tangible.

It is an absurd and moving picture: the man who, through mental concentration alone, is capable of changing the external world for the better. It is also a typical artist's fantasy, the sacred conviction on which so much art is based. In the nineteenth century that dream had taken on messianic characteristics – in the absence of God, art would have to save the world. The young Rimbaud shattered the threadbare grammar of a stagnant literature with his poetry, Richard Wagner entertained the unshakable belief that the extreme harmonies of his Gesamtkunstwerk would do more for humanity than any tangible revolution. In the Yellow House in Arles, Vincent van Gogh and Gauguin could easily overlook the irreconcilable nature of their characters because they both seemed to share the same artistic ambition: to renew the world through art. Art was to overturn everything that had become settled, to deliberately confuse all the senses, to prepare the way for the construction of something entirely new from basics. 'Art makes life', wrote the Anglo-American writer Henry James.

Artists also gradually became aware of their own powers. As Theo van Gogh, an indefatigable advocate of the new art, tried to explain it to his fiancée: 'The artistic form is not the art itself. It was not regarded as such in the past, but the art of painting did not penetrate so keenly into life at that time, while now a time is coming when it will have at least as much to say as literature.' Art was not for art's sake – it was for the world's sake. Or perhaps the world was there for art's sake.

Pissarro's optimistic fantasy also had its risky side, but that only emerged later. The man who uses his hypnotic power to change the world is no longer an innocent or optimistic image to us. It inevitably reminds you of manipulation and evokes the political catastrophes of the twentieth century, with the messianic cult of the leader as the hypnotiser of the masses, supported by the rapid diffusion of the new media. A delusion of religious salvation under cover of dictatorship, the tendency to regard the world as an aesthetic object that can be shaped by the will alone – those twentieth-century phenomena were a direct product of that nineteenth-century belief in the miraculous power of art. Hitler was more than just an admirer of Wagner, he genuinely felt inspired by him too.

It is hardly surprising that there were artists who felt drawn to the movements that promised heaven on earth: Communism and Fascism. At last the imagination was at the helm. The triumph of the will – there was no longer any need for art to be restricted to the aesthetic domain or to be imprisoned in form. At last art could turn to action, with a little help from the politicians. Practical idealism that aimed at a better world proved to be readily compatible with a sort of radical transcendentalism that eventually promised an otherworldly salvation. Pissarro's nineteenth-century dream of the imagination as an active, telepathic force turned out to be a pure nightmare in its twentieth-century form. In practice, the imagination proved

en het fascisme. Eindelijk kwam de verbeelding daadwerkelijk aan de macht. De triomf van de wilskracht – niet langer hoefde kunst zich te beperken tot het esthetische domein, niet langer bleef ze opgesloten zitten in de vorm, eindelijk kon de kunst tot actie overgaan, met een beetje hulp van de politiek. Praktisch idealisme dat een betere wereld nastreefde, bleek heel goed samen te kunnen gaan met een soort radicaal transcendentalisme, dat uiteindelijk een verlossing buiten het wereldse beloofde. Pissarro's negentiende-eeuwse droom van de verbeelding als actieve, telepathische kracht, ontpopte zich in zijn twintigste-eeuwse realisatie als een regelrechte nachtmerrie. Behalve creatief bleek de verbeelding in uitvoering ook gruwelijk destructief te kunnen zijn. Zulke oerfantasieën laten zich niet zo snel uit het veld slaan. Nadat twee vliegtuigen zich op 11 september 2001 in het World Trade Center hadden geboord, riep de Duitse componist Karl Heinz Stockhausen de terroristische aanslag uit tot een volmaakt kunstwerk. Je kunt wel begrijpen waarom; hier was het opnieuw de fantasie die op een afschuwelijke wijze tot werkelijkheid werd. De taal van Bin Laden en zijn handlangers was zowel symbolisch als volstrekt realistisch, de aanslagen zelf een staaltje van bruut machtsvertoon van de verbeelding die zichzelf verwezenlijkt. Maar Stockhausen is een hardnekkige uitzondering, geworteld in het nietsontziende revolutionaire idealisme van de jaren zestig. Want na het ineenstorten van de grote ideologieën trokken de meeste kunstenaars zich een tijdlang terug in het bastion van hun verbeelding. Voorbij was de flirt met het politieke radicalisme, weg de grote dromen van de wereld als levend kunstwerk, ingetoomd de drang om een beweging in gang te zetten. Als deze kunstenaars al spraken, dan spraken ze alleen voor zichzelf. Het postmodernisme kan beschouwd worden als een oefening in zelfrelativering. Als iedereen zijn eigen werkelijkheid mocht maken, was er geen enkele noodzaak meer om de wereld te veranderen. De wereld? Eigenlijk was er helemaal geen wereld, de wereld was een constructie. Het enige echte leven speelde zich af in je hoofd.

Zoveel onthechting is niet houdbaar gebleken. Langzaam maar zeker is het besef ontstaan dat er werkelijkheden zijn die zich niet laten wegrelativeren. En als er geen blijvende uitspraken over de werkelijkheid kunnen worden gedaan, is dat dan een reden om helemaal geen uitspraken meer te doen? Algemeen is men het erover eens dat de huidige mens nu hij volledig op zichzelf is teruggeworpen er niet al te best aan toe is: zijn bestaan ontbeert samenhang, zijn doen en laten worden niet gesteund door Geloof, de buitenwereld trekt grotendeels bete-kenisloos aan hem voorbij en het knagende besef van zijn tragische eindigheid wordt handig weggemoffeld achter een glanzende façade van een permanente bevrediging van impulsieve behoeften. De enige nog overgebleven ideologie in de westerse wereld, het kapitalisme, genereert een existentiële leegte waarop ze zelf slechts een antwoord heeft dat van nature onvrede oproept: het consumentisme. De heersende massacultuur is niet in staat om uitwegen buiten zichzelf te bedenken, zodat alle geestelijke stromingen die de laatste jaren nieuw houvast en betekenis hebben beloofd, vluchtig en modieus gebleken zijn.

Dat is de vloek van de massacultuur: alles wat zich authentiek voordoet, wordt al heel gauw vervalst en geïmiteerd; vrijwel direct al valt niet meer uit te maken wat echt is of onecht. Een woord als *zingeving*, enkele jaren geleden nog mateloos populair, heeft inmiddels een onverdraaglijk weeë klank gekregen; het roept associaties op met halfslachtige priesters en gemeenzame dominees, die het sleetse evangelie van de Geruststellende Grote Woorden verspreiden en alle onontkoombare verschrikkingen van het menselijke bestaan toedekken met evenzoveel quasi-spirituele doekjes voor het bloeden. Terwijl je ook wel weet dat het daar letterlijk om gaat, *zingeving*, en dat het uitgangspunt niet onzinnig is: nu de mens er alleen voorstaat, zal hij opnieuw betekenis moeten geven aan een bestaan dat de afgelopen eeuw juist van iedere zin ontdaan lijkt. Of zelfmoord plegen, desnoods. In ieder geval niet blijven roepen dat het leven geen zin heeft.

Wat kan de kunst, ontnuchterd in haar ambitie om de wereld naar haar hand te zetten, nog uitrichten in diezelfde wereld? Verdwenen is Pissarro's geloof in de telepathische kracht van de verbeelding, ontmaskerd het nihilisme dat ten grondslag ligt aan de radicale esthetisering van de werkelijkheid. Weg ook is het natuurlijke primaat van de kunst in de tijd van het modernisme. Geconfronteerd met de zucht naar entertainment van de massacultuur, die niets anders is dan een verlangen naar wezenloosheid, capituleert ze steeds vaker voor de geruststellende zekerheden van de markt.

Als de kunst de wereld nog wil aanraken, gebeurt dat meer en meer door middel van de toegepaste kunsten – mode, reclame en vormgeving. Het is begrijpelijk dat juist die bij uitstek wereldse artistieke disciplines volgens velen de ware erfgenamen zijn van de twintigste-eeuwse avant-garde, aangezien alleen zij nog in direct contact met de werkelijkheid lijken te staan en de ambitie hebben die te transformeren. Op dit moment zijn het de mode en vormgeving, pace Henry James, die wereld maken – zij het aan de oppervlakte, zij het tijdelijk.

to be capable of not only creativity but also horrific destructiveness.

Such primal fantasies do not go away overnight. After two airplanes had crashed into the World Trade Center on 11 September 2001, the German composer Karl Heinz Stockhausen called the terrorist attack a perfect work of art. It is easy to understand why: once again, fantasy had become reality in a terrible way. The language of Bin Laden and his supporters was both symbolic and completely realistic, and the attacks themselves were an example of the brutal show of strength of the imagination when it becomes reality. But Stockhausen is a stubborn exception, rooted in the merciless revolutionary idealism of the 1960s. After the collapse of the big ideologies, most artists retired for a while to the bastion of their imagination. The flirt with political radicalism was over, the ambitious dreams of the world as a living work of art were gone, the urge to start up a movement had been curbed. Postmodern-ism can be regarded as an exercise in putting oneself in perspective. If we can all make our own reality, there is no longer any need to change the world. The world? In fact, there was no world at all, the world was a construction. The only real life went on in our head. This extreme form of dissociation did not have the power to last long. Slowly but surely people began to realise that there are realities that cannot be dis-sipated by a shift of perspective. And if it is impossible to make conclusive statements about reality, is that a reason not to make any statements at all?

There is general agreement that people today have been completely thrown back upon themselves and are not too happy about it: their lives lack coherence, their actions are not governed by Belief, the world out-side that passes them by is to a large extent meaning-less, and the nagging awareness of their tragic finitude is cleverly concealed behind a dazzling façade of the permanent satisfaction of impulsive demands. The only ideology remaining in the Western world, capitalism, generates an existential void to which it has only one answer, and one that by its very nature provokes dis-satisfaction: consumerism. The dominant mass culture is not capable of devising escape routes outside itself, so that all the spiritual tendencies of the last few years promising a new security and meaningfulness have proved to be ephemeral and trendy.

That is the curse of mass culture: everything that presents itself as authentic is all too soon forged and imitated; almost immediately, it is impossible to distinguish between genuine and fake. A phrase like conferring meaning, which was still enormously popular a few years ago, has by now acquired an unbearably sickly connotation; it evokes associations with wishy-washy priests and informal preachers who spread the eroded gospel of the Reassuring Big Words and have a plethora of quasi-spiritual salves for all the inevitable terrors of human existence. And yet you also know that the conferral of meaning is what is literally at stake, and that the premise is not a foolish one: now that people are on their own, they will have to give new meaning to a life that seems to have been stripped of any meaning at all in the course of the past century. Or commit suicide, if necessary. At any rate, not go on shouting that life is meaningless.

Now that it has dispensed with the illusion that it can change the world, what can art actually do in that world? Pissarro's belief in the telepathic force of the imagination has gone, the nihilism on which the rad-ical turning of the world into an aesthetic object was based has been exposed. Gone too is the natural primacy of art in the age of modernism. Confronted with the mass culture's desire for entertainment, which is nothing but a desire for blankness, it increasingly capitulates to the reassuring certainties of the market. When art still does try to touch the world, it does so more and more through the applied arts – fashion, advertising and design. It is understandable that, as many claim, it is the worldly artistic disciplines par excellence that have become the true heirs of the twentieth-century avant-garde, for they alone seem to be in direct contact with the real world and to have the ambition of transforming it. Pace Henry James, at the moment it is fashion and design that make the world – albeit on the surface, albeit it temporarily. But by abiding by the laws of mass culture, such disciplines also become a part of it, so that in the long run they fail to satisfy either. The brutal bravura of the famous photographic campaigns of the Benetton clothing company, which constantly went in search of the most shocking reality and the most direct confron-tation with the world, all in the service of fashion, has not yielded any new insight into that world, simply because in the end the effect of those photographs was purely sensational and had nothing to do with ex-perience. Or worse still, thanks to the photographs and the association with the brand of clothing, experience was subordinated to sensation. The result is the same as with so many other exciting sensations that are organised by the mass media: a numbing produced by a brief intensification.

How can art stand up to this? No longer by imposing its rigid will on reality, nor by surrendering totally to the taste for superficiality of mass culture, nor by hiding out any longer in the safe haven of the imagination. It is for art to restore the links that have been severed between the imagination and the world, to get in touch with the world again.

But it is no longer a question of will power. It has

Maar door zich te voegen naar de wetten van de massacultuur gaan zulke disciplines er ook onderdeel van uit maken, zodat ook zij op den duur onbevredigend zijn. De brute bravoure van de beroemde fotocampagnes van het kledingmerk Benetton, waarin steeds de hardst mogelijke werkelijkheid werd opgezocht, de zo direct mogelijke confrontatie met de wereld, allemaal ter meerdere glorie van de mode, heeft geen enkel nieuw inzicht over die wereld opgeleverd, domweg omdat het effect van die foto's uiteindelijk alles met sensaties en niets met ervaring te maken had. Of erger nog, door middel van de foto's en de associatie met het kledingmerk, werd de ervaring ondergeschikt gemaakt aan de sensatie. Het resultaat is hetzelfde als bij zoveel andere opwindende sensaties die door de massamedia worden georganiseerd: afstomping door middel van kortstondige verheviging.

Hoe kan de kunst zich daar tegen teweer stellen? Niet langer door de werkelijkheid haar rigide wil op te leggen, niet door zich volledig uit te leveren aan de zucht naar de oppervlakte van de massacultuur, en ook niet langer door zich schuil te houden in de veilige haven van de verbeelding alleen. Het is aan de kunst om de verbroken banden tussen het bewustzijn en de wereld te herstellen, de wereld opnieuw aan te raken.

Alleen is het niet langer een kwestie van wilskracht. Het is een kwestie van kijken geworden.

De speelfilm *American Beauty* (1999), dat onverwachte meesterwerk uit Hollywood, is een drama over de scheppende blik. Dat drama is existentieel, en in laatste instantie mystiek. Wereldse mystiek, de mystiek van de schoonheid van een opwaaiende plastic zak, vastgelegd door een tiener met zijn camera (*'I know video is a poor excuse.'*)

Zijn buurman, de veertiger Lester Burnham heeft zijn hoofd gestoten tegen het harde oppervlak van de dingen om hem heen. Hij is, zoals zoveel mensen van zijn leeftijd, hopeloos vastgelopen. Zijn jeugdige ambitie om zichzelf te voorzien van houvast in het bestaan, om een gezin te stichten, een mooi huis te kopen en een goede baan met veelbelovende carrièrevooruitzichten te krijgen, is geheel en al verwezenlijkt – op een verstikkende manier.

Zijn wereld blijkt volmaakt en volledig ontluisterd. Voor hem strekt zich een kaarsrechte, voorbeeldig geasfalteerde weg naar de dood uit. Zijn visioen van vergeefsheid en zinloosheid wordt belichaamd in de persoon die hij zijn vrouw weet. Als ambitieus makelaar heeft zij zichzelf volledig ondergeschikt gemaakt aan de wereld van de materie. Geld, status, bezit en een ijzingwekkend nauwkeurige ordening van het bestaan, dat zijn de pijlers onder haar wereldbeeld. Is dat de enige wereld die er is? Voor Burnham is het een wereld die iedere glans verloren heeft, een en al ding, geen ziel. Wanhopig zoekt hij naar een uitweg.

Wat *American Beauty* tot een grote film maakt, is niet alleen dat de film zijn vertrekpunt – een doorsnee-komedie over een vastgelopen huwelijk in een buitenwijk – zo ver achter zich laat liggen, maar vooral dat de makers Burnham eigenlijk helemaal geen uitweg uit de benarde veste van zijn bestaan bieden, althans niet daadwerkelijk. Zoveel films en romans, zeker Amerikaanse, beloven de grote ommekeer, de heroïsche zelfoverstijging, het nieuwe leven. Als het leven je niet bevalt, dan ruil je het toch in voor een ander? Ga verhuizen, neem een andere partner, volg je dromen, trek voorbij de horizon van je bestaan. Alles kan vernieuwd of grondig verbouwd worden, je huis, je lichaam, je bestaan. Leg de wereld je wil op! Je kunt het leven veranderen, als je het maar wilt. Het is een gedemocratiseerde versie van de telepathische fantasie van Camille Pissarro. Of het nu om films als *The Matrix* of *The Truman Show* gaat, die verhalen eindigen altijd met de ingeloste belofte van een werkelijk vernieuwde wereld, een reëel ander bestaan, dat zuiver en alleen door wilskracht kan worden bewerkstelligd. Het is de oude, christelijke belofte van een verlossing, maar dan in wereldse termen, een heilig geloof in aardse mogelijkheden.

American Beauty laat iets anders zien: de omwenteling zit in de manier waarop je kijkt. Aan je eigen leven valt niet te ontkomen, aan de wereld zoals ze is evenmin. Vergankelijkheid en dood zijn een gegeven. Aan pijn en verdriet valt niet te ontsnappen.

Waar je wel aan kunt ontsnappen, is je eigen verhaal. Een ieder maakt gaandeweg het verhaal van zijn leven, en vrijwel iedereen loopt daar op een gegeven moment in vast: op de verwachting volgt de ervaring, op de begeerte het bezit, op de illusie de illusieloosheid. Onherroepelijk ga je lijken op degene die je gezworen had nooit te zullen worden. Lester Burnham probeert zichzelf in eerste instantie radicaal te transformeren: van een kantoorsul wil hij zo snel mogelijk een gespierde Casanova worden. De betovering die hem overvalt wanneer hij het wulpse schoolvriendinnetje van zijn dochter ontmoet, maakt zijn seksuele jachtinstinct wakker. Hij wil weer gezien worden.

Dat maakt hem aandoenlijk belachelijk, omdat hij er voor de kijker zichtbaar helemaal niet in slaagt de grenzen van zijn eigen bestaan te overstijgen. Hij blijft een man van middelbare leeftijd die hartstochtelijk jong wil zijn, en anders dan hij is. Hij ziet een nieuw leven, wij zien een puber van tweeënveertig. Wat hij uiteindelijk, vlak voor zijn jammerlijke dood aan het einde van de film ontdekt, is dat hij niet gezien hoeft te worden, maar dat hij moet kijken.

Niet hij manifesteert zich aan de wereld, de wereld

become a question of looking.

The feature film *American Beauty* (1999), that unexpected masterpiece from Hollywood, is a drama about the creative gaze. That drama is existential, and in the last analysis mystical. A worldly mysticism, the mysticism of the beauty of a plastic bag blowing in the wind, recorded by a teenager with his camera ('I know video is a poor excuse').

His neighbour, Lester Burnham, a man in his forties, has banged his head against the hard surface of the things that surround him. Like so many people of that age, he has become hopelessly stuck. He has fully realised his youthful ambition of providing himself with security in life, having a family, buying a nice house and getting a good job with promising career prospects – in a suffocating way.

His world seems perfect and totally dull. He faces a linear, model asphalt road leading to death. His vision of futility and meaninglessness is embodied in the woman he has married. As an ambitious real estate agent, she has subordinated herself entirely to the world of materialism. Money, status, property and a terrifyingly precise ordering of her life are the foundations on which her worldview is based. Is that the only world there is? For Burnham it is a world that has lost any lustre; it is nothing but a thing without a soul. In desperation he tries to find a way out.

What makes *American Beauty* a great film is not just that it leaves its point of departure – a typical comedy about a suburban marriage on the rocks – so far behind it, but above all that it does not actually offer Burnham an escape from the constricting stronghold of his life, at least not a real one. So many films and novels, especially from the US, promise the big change, the heroic transcendence of self, the new life. If you don't like your life, you can just exchange it for another, can't you? Move house, find another partner, follow your dreams, go beyond the horizon of your life. Everything can be renewed or thoroughly renovated: your house, your body, your life. Impose your will on the world! You can change your life if you want to. It is a democratised version of the telepathic fantasy of Camille Pissarro. Whether it is a question of films like *The Matrix* or *The Truman Show*, those stories always end by fulfilling the promise of a genuinely changed world, a really different life, that can be brought about purely and simply by will-power. It is the old Christian promise of salvation, but in worldly terms, a sacred belief in earthly possibilities.

American Beauty shows something else: the change lies in the way you look around you. You cannot escape your own life, nor the world as it is. Transience and death are facts. There is no getting away from pain and sorrow.

But what you can escape is your own story.

We all make up the story of our lives as we live them, and almost everyone gets stuck at a certain point: expectation is followed by experience, desire by ownership, illusion by disillusionment. Irrevocably you start to resemble the person you once swore never to become. Lester Burnham tries at first to transform himself radically: he wants to change from a dull office clerk to a muscular Casanova as soon as he can. When he falls under the charms of his daughter's sexy classmate, his predatory sexual instinct is aroused. He wants to be seen again.

This makes him touchingly ridiculous, because for the viewer he does not at all manage to transcend the limits of his own existence. He is still a middle-aged man who passionately wants to be young and different from what he is. He sees a new life, while we see a forty-two-year-old adolescent. What he eventually discovers, just before his unfortunate death at the end of the film, is that he need not be seen, but that he has to look.

He does not manifest himself to the world; the world manifests itself to him.

And this happens: at the moment of his death, he tells us, contrary to expectation it is not his whole life that passes in review. He no longer sees himself as in a story. On the contrary, he sees himself liberated from the story of his life. He sees nothing but isolated pictures, like the ones the neighbour's boy takes with his camera. They are things which he was completely unaware of remembering: his mother's hands, the face of his daughter when she was young, the wind in the trees. Those images are at the same time his revelation and salvation.

What kind of a revelation is that? Stories confer meaning, is the message of the *Zeitgeist*, stories have power. From organisers of exotic story-telling festivals to therapeutic group discussion leaders and enthusiastic promoters of reading, they never tire of emphasising the need to tell stories. People live by virtue of stories. And now that the big, compelling stories have gone, one by one, we are left above all with very small, personal stories. You can write them down or tell them on television, as long as it really happened: how it happened, what you felt, what happened afterwards. You spin your yarn around you like a cocoon.

But stories have the annoying tendency to become comprehensive, to take their own narrators hostage, and to deprive them of their unhindered view of the world.

Diversity gives way to simplicity, your gaze becomes entirely coloured by your story. You only see what fits into your own life. Your ordering eye shapes the world, but the world can no longer spontaneously

manifesteert zich aan hem.

En dit gebeurt: op het moment dat hij sterft, deelt hij ons mee, is het tegen iedere verwachting in niet zijn hele leven dat aan hem voorbijtrekt. Hij ziet zichzelf niet langer als in een verhaal. Integendeel, hij ziet zichzelf als bevrijd uit het verhaal van zijn leven. Hij ziet slechts losse beelden, zoals zijn buurjongen met zijn camera die filmt. Het zijn dingen waarvan hij helemaal niet wist dat hij ze zich herinnerde: de handen van zijn moeder, het gezicht van zijn dochter toen ze klein was, de wind in de bomen. Die beelden vormen zijn openbaring en verlossing tegelijk.

Wat voor openbaring is dat? Verhalen geven betekenis, luidt de boodschap van de tijdgeest, verhalen hebben kracht. Van organisatoren van exotische verhalenfestivals tot therapeutische werkgroepleiders tot bevlogen leesbevorderaars, allemaal worden ze niet moe de noodzaak van het vertellen van verhalen te onderstrepen. De mens leeft bij de gratie van verhalen. En nu de grote, dwingende verhalen een voor een zijn weggevallen, zijn er vooral heel veel kleine, persoonlijke verhalen. Je mag ze opschrijven of op televisie komen vertellen, als het maar echt gebeurd is: hoe het kwam, wat je voelde, hoe het daarna verder ging. Je spint je verhaal om je heen als een cocon.

Maar verhalen hebben de vervelende neiging alomvattend te worden, hun eigen vertellers te gijzelen en hun hun vrije blik op de wereld te ontnemen. Verscheidenheid maakt plaats voor enkelvoudigheid, je blik wordt geheel en al door je verhaal gekleurd. Je ziet alleen wat in je eigen bestaan past. Je ordenende oog vormt de wereld, maar de wereld kan zich niet meer spontaan aan je openbaren. Verhalen bevrijden en verstikken. Ze geven houvast en worden tot een gevangenis. De verbeelding is immers scheppend én destructief.

Een mens heeft een verhaal nodig, zoals iedereen als het erop aankomt zijn leven een praktische vorm te geven. Anders gezegd: het verhaal, zijn wereldbeeld, geeft het leven voor hem betekenis. Maar de losgemaakte, onthechte blik laat je de essentie ervan zien. De wereld van Lester Burnham blijft hetzelfde, er is geen sprake van maatschappelijke omwentelingen, van een radicale ommekeer; zijn vrouw is nog altijd zijn vrouw, zijn huis zijn huis, zijn vergankelijke lichaam zijn lichaam. Maar dat alles is nu niet doods meer, vastgenageld aan een bestaan zonder resonans. Wat hij voelt is verbondenheid met wat hij waarneemt. Ineens ervaart hij, zoals de schrijver Louis Couperus het noemt, *de mystiek van de zichtbare dingen*, losse beelden als verschijningen, een mensenhand, een knijper aan een waslijn, een opwaaiende plastic zak – heel die overweldigende schoonheid van

dingen die zo onverbiddelijk koud en hard en dood zijn wanneer je oog ze niet tot leven weet te wekken. Dít is het verweer van de kunst.

[1] Han van Crimpen, Leo Jansen, Jan Robert (red.), *Kort geluk; De briefwisseling tussen Theo van Gogh en Jo Bonger.* Van Gogh Museum, Amsterdam/Waanders Uitgevers, Zwolle, p. 88-89.

reveal itself to you. Stories liberate and suffocate.
They offer security and turn into a prison. After all, the
imagination is both creative and destructive. We all
need stories when it is a question of giving a practical
form to our lives. In other words, the story, a person's
worldview, gives life meaning for that person. But the
gaze that has detached itself and severed its ties
enables you to see the essence. Lester Burnham's
world remains the same, there is no question of social
revolutions, of a radical U-turn; his wife is still his wife,
his home his home, his mortal body his body. But they
are no longer something dead, tied to a life without
resonance. What he feels is a communion with what
he perceives. Suddenly he experiences what the
Dutch author Louis Couperus called *the mysticism
of visible things*, isolated pictures as phenomena,
a human hand, a clothes peg on a washing line, a
plastic bag blowing in the wind – all that tremendous
beauty of things that are so inexorably cold and hard
when your eye does not know how to bring them to
life. That is art's defence.

[1] Han van Crimpen, Leo Jansen, Jan Robert (eds), *Kort geluk; De
Briefwisseling tussen Theo van Gogh en Jo Bonger*, Van Gogh
Museum, Amsterdam and Waanders Uitgevers, Zwolle, pp. 88-89.

Genieten en doen genieten
Waar is het geluk?

Michel Onfray

Twee vrouwen zijn de oorzaak van de ellende van ons allen, de mensen. Dat is voldoende reden om, nieuwsgierig en gretig als we zijn, ons af te vragen hoe het met het geluk gesteld was vóór die tijd, voordat de wereld een aanvang nam zoals hij nu is met zijn wanhopig stemmende aanblik. In dat tijdperk van alle gelukzaligheden zijn Eva en Pandora degenen die alle apocalypsen voorbereiden en aanstoken. Zij zijn de twee catastrofes waardoor het geluk ooit een zaak van lang vervlogen tijden werd. Zo begint alles in het hemelse paradijs, in Eden, heet het in de Schrift, waar God een hof heeft neergeplant om er de man in te zetten die hij heeft vervaardigd. En daarna ook de vrouw, op deelnemingsbasis, want iedereen weet dat zij, in plaats van onze helft te zijn, vooral een stuk rib is, een bot dat promotie heeft gekregen.

Volgens de Hebreeuwse etymologie betekent Eden 'genoegens' of 'heerlijkheden'. Voor 'hof' wordt in het Grieks het woord *paradeisos* gebruikt – een park dat rijk aan groene gewassen is, meestal voorzien van bomen en bevolkt met dieren. En als de vraag van de plek ons bezighoudt, als we ons wellicht afvragen waar het geluk in die tijd was, kunnen we op geografische wijze antwoord geven, want het paradijs had een plaats op aarde, hoewel het hemels was. De geografen hebben het gesitueerd tussen de Tigris en de Eufraat, tussen de Ganges en de Nijl. Sommigen plaatsen het in het huidige Irak, waarmee het paradijs een oud landgoed van Saddam Hussein zou zijn. Hoe leefden de mensen daar, als er alleen sprake is van geluk? Nou, ze lopen rond door een tuin waarin het water des levens stroomt en de boom groeit waarvan de vrucht de onsterfelijken voedt. Het is dus allereerst een plaats waar de dood onbekend is. Ook leeft men er in volstrekt vertrouwelijke omgang met God, die zich niet aanstelt en nog niet de gewoonte heeft uit te barsten in, laten we zeggen, homerische toorn. Om het op de wijze van Feuerbach te formuleren: de mensen hebben hun essentie nog niet gehypostaseerd; ze beschikken over een identiteit die wordt gedefinieerd door het samenvallen van hun natuur en hun streven. Ze kunnen dan ook vrijelijk de vruchten van de tuin gebruiken, de dieren beheersen en in alle onschuld rondlopen, want ze kennen nog geen gevoelens van schaamte. Ze lijden er niet en sterven er niet. En mocht er een nog doorslaggevender detail nodig zijn om te beseffen dat we ons echt in het paradijs bevinden, weet dan dat het oerkoppel de meest harmonieuze eenheid kent die maar mogelijk is. Is er een nog duidelijker bewijs nodig om te erkennen dat je je dan inderdaad in de tuin der lusten bevindt? Voor de volledigheid moet toch maar even worden vermeld – het een verklaart het ander – dat mensen in zulke ideale tijden niet weten wat verlangen is. Wat is er voor kunst aan, zullen de dwarsliggers zeggen, om onder die omstandigheden de volmaakte echtelijke liefde vol te houden?

Kort samengevat: geen lijden, geen dood, geen verlangen, geen gebrek, geen oorlog. Het lichaam kent geen stoornissen, het is volstrekt onschuldig en hoeft niet de gevolgen van de entropie te ondergaan. Het paradijs is een plek van harmonie, vrede, evenwicht en een tevredenheid die je altijd herhaald zou willen zien. En als geluk nu eens de toestand was waarin iedereen zich bevindt die naar de eeuwigheid van die vorm, naar zijn oneindige duur verlangt? Casuïsten zouden zeggen dat je, als je verlangt naar het voortduren van het genot, al midden in de ontevredenheid, onvolledigheid en onvoldaanheid staat. En ze zouden gelijk hebben, want geluk staat op gespannen voet met de tijd. Het bevindt zich op een plaats zonder ruimte, in een tijd vóór de tijd. Hoe kun je utopie en uchronie beter definiëren?

Eva, die vreselijke feeks, heeft haar hellenistische tegenhangster. En ook het paradijs waar ze haar eerste proeve van bekwaamheid aflegde en haar eerste blunders beging, heeft zijn equivalent bij de Grieken. In *Werken en dagen* heeft Hesiodus in detail verteld hoe de mensen oorspronkelijk geen lijden, geen pijn, geen vermoeidheid, geen pijnlijke ziektes en geen dood kenden. Onze gedachten dwalen af naar de tijden van het gouden ras, toen de mensen als goden leefden en de weerstand en de vijandigheid van natuur, ouderdom en werk niet kenden.

Wat kan er na de topografie van het paradijs worden gezegd van de topografie van de kennis? Wat is de plaats van de wetenschap in de mythische genealogie van het kwaad? Waarom is wijsheid dodelijk voor het paradijs? Eva en Pandora zijn voor respectievelijk de christenen en de Grieken de oorzaak van de verdwijning van het geluk en de staat van onschuld, en van de verschijning van de ellende. Hoe hebben ze dat aangepakt? De onafhankelijk geworden rib van Adam viel voor de verleiding, om precies te zijn

To Enjoy and Bring Enjoyment
Where is happiness?

Michel Onfray

Two women have caused the suffering of all men. And that's reason enough to start eagerly and curiously wondering what happiness might have been like before the dawn of time, before the beginning of the world as it is now, in its desperate rush. In that epoch of bliss, Eve and Pandora are the ones who prepared and fomented the apocalypse. They are the two catastrophes whereby happiness disappeared one day, like the old moon. So everything begins in a heavenly paradise, in Eden as it is said, where God had planted a garden to place the man he had fashioned. Followed by the woman who partakes of him, because as everyone knows, short of being our other half she is first of all a bit of rib, a bone that got promoted.

By virtue of its Hebraic etymology, Eden signifies pleasures or delights. The Greek translations of the Scriptures render garden as *paradeisos* – a park rich in greenery, generally planted with trees and populated with animals. And if the question of the place is what concerns us, if we are asking where happiness was at that time, the reply can be geographical, because paradise was located on earth, even though it was heavenly. The geographers have situated it between the Tigris and the Euphrates, between the Ganges and the Nile. Some think that the place was in today's Iraq, and that paradise is a former property of Saddam Hussein.

How did they live in this place, since all was happiness? Well, they moved through a garden where water flowed and a tree grew, whose fruit nourished the immortals. So first of all, paradise is a place where death is unknown. What is more, they lived there in total familiarity with God, who put on no airs and had not yet taken the habit of his, shall we say, Homeric fits of anger. To put it as Feuerbach would, men had not yet hypostatized their essence: they still disposed of an identity that defines the coincidence of their nature and their project. Thus they could eat freely of the fruits of the garden, tame the animals and wander in all innocence, because they did not know the feeling of shame. They did not suffer in the garden, they did not die. And if some more determinate detail were needed to know that they were truly in paradise, you should realize that the original couple experienced the most harmonious possible unity. Does one require any more manifest proof that this is really the garden of delights? And yet to be quite complete, one thing explaining the next, it must be said that in those ideal times, humans were also ignorant of desire. So what kind of merit can there be in weaving the most perfect conjugal love under such conditions, will ask the nitpickers?

Let us recapitulate: no suffering, no death, no desire, no lack, no war. The body has no shame, its state of innocence is complete, and it does not suffer the effects of entropy. Paradise is the site of a harmony, peace and contentment which one would like to see ceaselessly repeated. What if happiness defined the state of whomsoever desired the eternity of this same form, its infinite duration? Casuists would say that to desire the continuation of pleasure is already to be in a state of discontent, incompleteness or dissatisfaction. And they would be right, because happiness does not go well with time. It is a place without space, in a time before time. How better to define utopia and uchronia?

Eve, that distressing shrew, has her Hellenistic echo. Similarly, the paradise where she took her first steps and committed her first mistakes also has its equivalent among the Greeks. In *Works and Days*, Hesiod recounts in detail how men originally knew no suffering, pain, fatigue, wracking illness or death. One dreams of this golden race, this era when they lived like gods, ignorant of nature's resistance and hostility, of old age and labor.

After the geography of paradise, what can we say of the geography of knowledge? What is the place of science in the mythological genealogy of evil? Why is knowledge deadly in the place of paradise? Eve for the Christians and Pandora for the Greeks are the causes of the disappearance of happiness, the loss of innocence, and the emergence of unhappiness. How did they do it? Adam's rib, once independent, effectively succumbed to temptation, and more precisely to a snake who invited her to consume the forbidden fruit, to practice transgression, to disobey divine law. He breathed, or whispered as we would say, into the ear of the first of women, that it was possible to choose freely, independently, leaving aside the divine injunctions to prefer those of desire. In this case, the desire of reason.

For the forbidden fruit is far from being a vulgar apple, since it is the fruit of knowledge, which one finds on

voor een slang die haar aanspoorde een verboden vrucht te consumeren, een overtreding te plegen, ongehoorzaam te zijn aan de goddelijke wet. Hij heeft de eerste vrouw in het oor gefluisterd, of liever gezegd gesist, dat het mogelijk was uit vrije wil dingen te besluiten, op onafhankelijke wijze, door de goddelijke geboden te negeren en de voorkeur te geven aan die van het verlangen. In dit geval de rede.

Want de verboden vrucht is zeker geen gewone appel, het gaat immers om de vrucht der kennis, die je vindt aan de boom met dezelfde naam. Wanneer de slang de vrouw in verleiding probeert te brengen, benadrukt hij dat je niet sterft door het eten van de verboden vrucht en dat de consumptie van de allereerste primeur je juist de kennis geeft waarmee de schellen van je ogen vallen. De verboden vrucht eten betekent de wet van God afwijzen en de voorkeur geven aan de menselijke wil, het betekent brutaal en trots de autonomie betrachten, in de etymologische zin des woords: het vermogen zelf besluiten te nemen, zonder de hulp of de steun van wie dan ook boven je moge staan. Genesis zegt van de boom dat hij 'begeerlijk was om verstandig te maken'.

Van dat moment dateert al onze ellende: weten is jezelf blootstellen aan de pijn. Willen weten is jezelf losmaken van het geluk. Dat verhaal is ons niet onbekend, het is het onze: de prijs van intelligentie is het verlies van de onschuld. Het goede van het kwade kunnen onderscheiden betekent een zonde begaan en het geluk verpulveren. Dan volgen de plagen waarvan we nog altijd de gevolgen ondervinden: lijden en moeten sterven, met veel pijn kinderen baren en moeten werken. De bijbelverzen zeggen zelfs dat de vrouw vanaf dat moment, als speciale straf, de overheersing van de man moest dulden. Laat niemand er zich dus over verbazen dat ik er nu op wijs dat we dankzij de vrouwen de voordelen van het aardse paradijs hebben verloren...

Als er een ander bewijs nodig zou zijn voor de gegrondheid van de theoretische vrouwenhaat, dan zou Pandora ons dat leveren. Als zuster in de dwaasheid van Eva de vermetele, is de eerste Griekse vrouw er eveneens schuldig aan te zijn gevallen voor de verleiding. Laten we de feiten maar eens ophalen: Prometheus had de goden mishaagd door het vuur van ze te stelen, en om zich te wreken had Zeus Pandora geschapen. Etymologisch betekent zij 'met alle gaven getooid'. Ze is tevens de opstandigheid van de geest die de goddelijke intelligentie wil evenaren, of daar althans een paar vonkjes licht van wil meepikken. Daarmee is ze ook een echo van de concubine van Adam, die zich niets laat wijsmaken en kennis wil in plaats van gehoorzaamheid. Hoe ging ze te werk? De goden hadden een aarden

kruik onder Pandora's toezicht geplaatst met daarin, wat zij niet wist, alle passie en ellende van de wereld. In plaats van gewoon te gehoorzamen en zich zonder morren van haar taak te kwijten, lichtte ze het deksel op om te zien wat erin zat. Ze kon de kruik nog net sluiten: de hele inhoud verspreidde zich over de aarde, behalve de hoop. De mensen werden op die dag gestraft, en net als na de daad van Eva maakten ze kennis met pijn, lijden, veroudering, dood en ziektes. Het einde van het geluk, het begin van de verhalen... Moeten we het de vrouwen echt kwalijk nemen? Want welbeschouwd hebben Eva en Pandora ons dan misschien het einde van het geluk opgedrongen, maar tegelijkertijd hebben ze intelligentie en kennis verkozen boven gehoorzaamheid, nieuwsgierigheid en verlangen boven onderworpenheid. Ze zijn opstandig en rebels, gevallen aartsengelen in zekere zin. Hun fout omhelst nooit meer dan de weigering onderworpen te zijn, gecombineerd met een enorme zucht naar kennis. Ze leren ons dat het einde van het geluk, dat wil zeggen de beëindiging van het paradijs en van de gouden tijd, voortkomt uit het verlangen naar intelligentie.

Zo beschouwd zijn die vrouwen verre van verfoeilijk maar juist uitzonderlijk: we hebben aan hen de geboorte van de kennis te danken, de drang om te weten die aan de basis van geniale uitvindingen ligt. De prijs die daarvoor moest worden betaald was hoog, zeker, maar wie zou de voorkeur geven aan onschuld? Ook nu zullen de retoren onder ons weer zeggen dat de ware onschuld geen pijn doet, omdat de onschuldige niet het bewustzijn heeft dat hem allereerst in staat zou stellen zijn toestand te kennen, en vervolgens om daaronder te lijden. Op grond van die principes kan de ware onschuldige geen aanspraak maken op geluk, omdat achterlijkheid zijn hele handeltje uitmaakt. Als er moet worden gekozen, verdient de intelligentie de voorkeur, ook al gaat dat ten koste van een verloren geluk, want alleen door intelligentie kan dat geluk worden teruggevonden. Zo niet, dan is het geen intelligentie...

Kennis is dus pijn, in eerste instantie. Bij wijze van voorbeeld denk ik aan een brief die Descartes op 6 oktober 1645 stuurde naar Elisabeth van de Palts. De filosoof doceert de prinses dat de toename van kennis ook toename van verdriet, pijn en melancholie betekent. Hij schrijft: 'Ik ben van mening dat je beter minder vrolijk kunt zijn en meer kennis kunt bezitten.' Nauwkeuriger gezegd: kennis is bewustzijn, en bewustzijn is altijd op een voorwerp gericht. Maar alles leidt tot tragiek, vooropgesteld dat we die definiëren als datgene wat de noodzakelijkheid kenmerkt, datgene wat niet *niet* kan gebeuren en iedereen dwingt gehoorzaam te zijn aan krachten die hem te

the tree of the same name. In his effort to beguile the woman, the snake made it clear that one does not die of the eating the forbidden fruit, and on the contrary, the consumption of this first of desserts imparts knowledge that will open one's eyes. To eat of the forbidden fruit is to refuse the law of God and to prefer the will of men, it is to practice autonomy with insolence and pride, autonomy in its etymological sense: the capacity to guide oneself, without the help or support of anyone above the self. Genesis says of the tree that it is 'to be desired to make one wise.' From that moment date all our miseries: to know is to go forth before pain. To seek to know is to withdraw from happiness. We know every detail of this story, it is our own: the price of intelligence is lost innocence. To know how to distinguish good from evil is to commit a sin and to pulverize happiness. Then follow the scourges whose effects are still with us today: suffering and having to die, giving birth in pain and having to labor. The verses of the Bible even say that from this moment forth, as a specific punishment, woman would have to bear man's domination. So no one should be surprised if even today I recall that we owe it to women to have lost the advantages of the earthly paradise...

If any other demonstration of the reasons for theoretical misogyny were needed, Pandora can furnish them. This first of Greek women, sister in stupidity of Eve the fearless, is also guilty of having succumbed to temptation. Let us recall what happened: Prometheus had displeased the gods by stealing fire, and to get revenge, Zeus created Pandora. Etymologically, her name means 'decorated with all the gifts.' She is also the revolt of the mind that seeks to equal divine intelligence, or at least steal a few sparks of its light. In that sense she is a reminder of the concubine of Adam who doesn't let herself be distracted by mere tales, and wants knowledge instead of obedience.

How did she proceed? The gods left under Pandora's care a jar which, unbeknownst to her, contained all the passions and miseries of the world. Rather than simply obeying and fulfilling her task, without any fuss, she raised the lid to find out what was inside: and she barely had time to close the vessel once again. Everything spilled out onto the earth, except for hope. Men were punished on that day, and just as after Eve's act, they knew pain, suffering, old age, death and disease. The end of happiness, the beginning of history...

Should we really hold it against women? Because if you think about it, Eve and Pandora did perhaps inflict the end of happiness on us, but at the same time, they preferred intelligence and knowledge to obedience, curiosity and desire to submission. They are rebels in revolt, fallen archangels, in a way. Their misdeed is only that of refusal to submit, doubled by a formidable will to knowledge. With them we learn that the end of happiness, that is, the passing of paradise and of the golden age, finds its genealogy in the will to knowledge.

In this regard, far from being detestable these women are exceptional: we owe to them the birth of knowledge, the impulsion of consciousness, which constitute an invention of great genius. The price was dearly paid, of course, but who would prefer innocence? There again, the rhetors would say that true innocence is not painful, because the innocent being lacks the consciousness that first would offer him an awareness of his state, and second, make him suffer from it. According to these principles, the truly innocent person is forbidden any happiness, because his stock in trade is pure imbecility. If we have to choose, we may as well take intelligence, even at the price of lost happiness, because it alone would allow us to find it again. If not, it is hardly intelligence... Knowledge is therefore suffering, at first. By way of an illustration I'm thinking of a letter that Descartes wrote on October 6, 1645, to Elisabeth of Sweden. The philosopher teaches the crown princess that the increase of knowledge is also an increase of sadness, pain and melancholy. He writes: 'I admit that it is better to be less happy and to have more knowledge.' Let us be clear: knowledge is consciousness, and consciousness is always directed toward an object. Now, everything converges on the tragic, if one defines the latter as what characterises necessity, what cannot fail to take place, what compels everyone to obey the forces that surpass us. Indeed, to know is first and foremost to become aware that one is inscribed within time, and that one must endure its effects: sufferings and pains, mourning and melancholy, sadness and sorrows. Because time passes, the body reaches its final trespass: because the days flow by, death triumphs; because entropy functions ineluctably, everything wears away, even this wearing away itself. Knowledge that would ignore the obvious would not be knowledge. Thus one must begin with this: we have to die. Under the domination of this sinister shadow, what can happiness be? How can we be happy when we must direct ourselves toward death and nothingness?

The first temptation is to believe that innocence must be restored: know the least possible, in order to suffer the least possible. But for this ill-fated project, one would have to cultivate ignorance, which implies that we already know too much, for knowing that we should do so already implies that one has entered tragic thinking. Happiness is said to reside in

boven gaan. Weten is namelijk allereerst beseffen dat je in de tijd staat en dat je daarvan de gevolgen moet ondergaan: leed en pijn, rouw en melancholie, verdriet en ellende. Omdat de tijd verglijdt, verscheidt het lichaam; omdat de dagen vervliegen, zegeviert de dood; omdat de entropie onverbiddelijk haar werk doet, slijt alles, zelfs de sleet. Een weten dat zulke vanzelfsprekendheden niet zou kennen, zou er geen zijn. En van die vanzelfsprekendheden moeten we uitgaan: de dood is onvermijdelijk. Wanneer die onheilspellende schaduw over ons hangt, hoe staat het dan met het geluk? Hoe kun je gelukkig zijn als je altijd op weg moet zijn naar de dood en het niet-zijn? De eerste verleiding is te geloven dat je de onschuld kunt herstellen: zo min mogelijk weten om zo min mogelijk te hoeven lijden. Voor dat rampzalige plan zou je de onwetendheid moeten cultiveren, wat echter inhoudt dat je al te veel weet, want wanneer je weet dat je het zou moeten, bevind je je al midden in het tragische denken. Het geluk zou schuilen in het onweten of het niet-weten. Niet eens in de socratische kennis, want weten dat je niets weet, betekent dat je al heel wat weet, misschien al wel te veel om in de buurt te kunnen komen van de gelukzaligheid waarover we het hier hebben. Het geluk zou dan schuilen in de dierlijke onschuld, die onlosmakelijk verbonden is met de afwezigheid van een ontwikkeld bewustzijn; of zelfs, wat nog doeltreffender is, in de onschuld van planten of stenen...

Op grond van die uitgangspunten heeft de heersende westerse traditie zich gevormd rond de promotie van het ascetisch ideaal, waarvan het parool zou kunnen luiden: *perinde ac cadaver*. Jezelf tot kadaver maken, tot dood vlees, ontdaan van datgene wat het leven kenmerkt: verlangen, genot, hartstochten, het lichaam. Volgens die merkwaardige ethiek zou het geluk bestaan in een nabootsing van de dood. Het christendom heeft altijd uitgemunt in die retoriek – samen met het stoïcisme, het epicurisme en talloze aanverwante filosofieën, het merendeel van wat het Westen onderwijst en overdraagt. Het basisprincipe ervan luidt: aangezien je ooit zult moeten sterven, kun je net zo goed meteen sterven, dat is de enige manier om je er goed op voor te bereiden.

Ik moet niets hebben van die stelling, die het negatieve bespoedigt en de apocalyps wil voor het tijd is, want komen zál ze. Ik houd niet van de lieden die zich erop beroepen, allemaal min of meer verkapte geestelijken. In tegenstelling tot al degenen die met het leven meteen ook de dood al willen, vecht ik voor het échte leven, voor een leven waar je ja tegen zegt en waarvan je houdt, waarvan je een mooi kunstwerk maakt. Ik geloof niet in de teruggevonden of herstelde onschuld, of het nu op individuele, soteriologische

wijze is of op collectieve, eschatologische wijze. In beide gevallen gaat het om religieuze antwoorden op de geluksvraag. En onder religie versta ik evengoed de transcendente monotheïstische stromingen als de verschillende immanente vormen van sociaal gemeenschapsdenken (diverse socialismen, fourierisme, marxisme, saint-simonisme, comtisme enzovoort). Allemaal hebben ze met elkaar gemeen dat ze het geluk niet meer plaatsen in de tijd die aan de tijd voorafging, maar in een toekomstige tijd, na de tijd haast. Uit naam van die fictieve herdersster offeren ze het ogenblik, het heden, het moment op – het enige wat telt op het gebied van extase. Een hypothetisch, toekomstig geluk, morgen, is bijna altijd een garantie voor ellende terwijl je erop wacht, of voor ellende als prijs die moet worden betaald en noodzakelijke tol om het beoogde doel te bereiken. Het parool luidt in dat geval dat het gelukkige doel de middelen heiligt, ook als die ermee in tegenstrijd zijn en ellende opleveren. Uchronieën en utopieën betwisten elkaar het terrein van de ethische en politieke ficties: Atlantis, het beloofde land, chiliastische steden Gods, zonnesteden à la Campanella, reizen naar de maan à la Cyrano, *phalanstères* à la Fourier, icarieën à la Cabet en sovjettismen à la Lenin. Al die louter theoretische standpunten beogen het herstel van een verloren paradijs, de stichting van een sociologisch Eden. Maar die zingende toekomsten trekken een zware wissel op het heden, dat maar blijft duren en blijft teleurstellen. De tijd van na de tijd zinkt weg in het imperium van de tijd van vandaag, altijd. Het geluk schuilt dan ook noch in de onschuld van voor de kennis, noch in de onschuld van na de revolutie. Het schuilt in de besteding van onze tijd hier en nu.

Over welke definitie van geluk zou het grootste aantal mensen het eens kunnen worden? Waarschijnlijk over geluk als de vluchtige, vlugge, vlietende toestand waarin je je soms bevindt, altijd a posteriori, wanneer de oorzaak alweer verleden tijd is. Want kennis van een toestand, een feit, een geschiedenis, veronderstelt de voltooiing, de volledige afwikkeling ervan. Om die toestand te kennen moet je in eerste instantie het negatieve hebben bezworen, en vervolgens, in tweede instantie, het positieve hebben verwezenlijkt. Het negatieve is de pijn in al zijn vormen: onbehagen, lijden, ontreddering, verdriet, angst, ziekte en dood. Niemand houdt van pijn, behalve masochisten en sadisten, die een ander type ethisch contract veronderstellen. Laten we ons hier beperken tot datgene waarvan de totstandbrenging denkbaar is binnen het kader van een intersubjectiviteit die dergelijke vervormingen uitsluit, en dat gedefinieerd zou kunnen worden als de relatie tot de ander die vóór alles de verdwijning van onlust en het zoeken naar

non-knowledge or unknowing. Not even in Socratic knowledge, because to know that one knows nothing is already to know very much. Too much, perhaps, to approach that felicity which concerns us. Happiness would then reside in animal innocence, consubstantial with the absence of evolved knowledge; or even more effectively, it would reside in the innocence of plants or stones...

It was from these positions that the dominant Western tradition was constructed upon the promotion of an ascetic ideal, whose slogan could be: *perinde ac cadaver*. Making oneself into a cadaver, dead flesh, unburdened of that which constitutes life: desire, pleasure, the passions, the body. By virtue of this strange ethic, happiness would consist in a mimicry of death. Christianity has excelled at such rhetoric – and with it, Stoicism, Epicureanism and a number of related philosophies, indeed, most of the ones taught and transmitted in the West. Their principle is: since we must die one day, let us die right away, for that is the only way to properly prepare for it.

I shall not take for my own a hypothesis which accelerates the negative and seeks the apocalypse before its time. I do not care for those who espouse it, who are all, like it or not, priests in disguise. Far from those who wish for death at life's very outset, I fight to make life worthy of the name, to consent to it and love it, to make it into a beautiful work. I do not believe in rediscovered or restored innocence, whether in the individual and soteriological mode, or in the collective and eschatological mode. In both cases these are religious responses to the question of happiness. And among the religions I include the triumphant monotheisms along with the various immanent forms of social communitarianism (the various socialisms, Fourierism, Marxism, Saint-Simonism, Comptism, etc.). All have in common the fact of seeing happiness no longer in a time before time, but in a future time, as though after time. It is in the name of this fictive star of Bethlehem that they sacrifice the instant, the present, the immediate – which are all that matter in terms of jubilation. A hypothetical happiness, yet to come, tomorrow, is almost always the certainty of unhappiness while waiting, or unhappiness understood as the price to be paid, a necessary debt to be acquitted to reach the desired ends. The master word, here, is that the happy end justifies the means, even if the means are contradictory, full of unhappiness. Uchronias and utopias share the terrain of scientific and political fictions: Atlantis, the Promised Land, the millenarian Cities of God, Cities of the Sun like Campanella's, voyages to the Moon like Cyrano's, phalansteries like Fourier's, Icarian colonies like Cabet's, or the Soviets of Lenin. All these panoramas of the mind seek to reconstruct a lost paradise, to institute a sociological garden of Eden. But happier tomorrows put today into hock, leaving it to endure on an unhappy note. The time after time collapses into the empire of today's time, always. Thus happiness is to be found neither in the innocence before knowledge, nor in the innocence that comes after the revolution. It resides in the use of time here and now.

What kind of happiness would allow the largest number of people to agree on a shared definition? It would quite plausibly be the fleeting, furtive, ephemeral state in which one occasionally finds oneself, always retrospectively, subsequently to whatever produced it. Because the knowledge of a state, a fact, a moment of history, always implies its fulfilment, its completed unfolding. To know this state, one must first have conjured away the negative, then realised the positive. The negative is pain under all its forms: unease, suffering, distress, pain, disquiet, sickness, death. No one likes pain, except masochists and sadists, who require a different kind of ethical contract. Let us simply agree here on what it is imaginable to elaborate within the framework of a subjectivity excluding these distortions, which could be defined as the kind of subjectivity that seeks flight from pain and the quest for pleasure. Hatred of the negative is a sign of good health; the taste for the positive is too. The positive is, of course, what reverses the negative, its contrary: quietude, peace, equilibrium, harmony, jubilation, contentment, health, strength, the abundance and overabundance of life. It was on hedonism that Chamfort posited one of his maxims, to which I ceaselessly return. Here it is: 'To enjoy and bring enjoyment, without hurting oneself or any other: here, I believe, is the foundation of all morality.' Happiness, within the framework of this arithmetic of the pleasures, is the result of a will to enjoyment and a radically hedonistic aspiration.

Let me say a few things, then, about this hedonism whose meaning is so often withered, in order to reduce it to the most vulgar satisfactions: those of animals and of people who understand pleasure as something that relieves the animal, outside any consciousness, as far as possible from intelligence, culture and reflection. How much was said, in the seventeenth century, about the 'swine of Epicurus,' before making the pig into the emblem of the cloven-footed hedonist... I will define hedonism, in the classical mode, as the philosophy which makes pleasure into the sovereign good, and invites us to avoid displeasure. Against Kantianism, which seeks a morality of pure duty, hedonism proposes a jubilant utilitarianism.

The first task, in this search for the places of happiness, consists, as one might suspect, in defining pleasure.

lust beoogt. Haat tegen het negatieve is een teken van gezondheid; liefde voor het positieve eveneens. Het positieve is uiteraard datgene wat het negatieve omkeert, het tegendeel ervan: rust, kalmte, evenwicht, harmonie, extase, tevredenheid, gezondheid, kracht, een overmaat en overvloed aan leven. Het is te vinden in het hedonisme waarvan Chamfort het uitgangspunt heeft opgesteld in een van zijn maximes, waar ik altijd weer op terugkom, en dat als volgt luidt: 'Genieten en doen genieten zonder iemand pijn te doen, jezelf niet en de anderen niet, dat is denk ik de basis van elke moraal.' Het geluk is binnen het kader van die rekensom der lusten de resultante van een wil om te genieten en een radicaal hedonistische drang.

Een paar woorden dus over het hedonisme, waarvan de betekenis zo vaak wordt gestigmatiseerd en geassocieerd met de allervulgairste bevrediging: van beesten en van mensen die genot opvatten als datgene wat het dier van zijn noden verlicht, buiten het bewustzijn om, zo ver mogelijk verwijderd van intelligentie, cultuur en reflectie. Hoe vaak men het in de Franse zeventiende eeuw niet heeft gehad over de zwijnen van Epicurus, met als resultaat dat het varken uitgroeide tot het embleem van het hedonisme, of althans wat daarvoor doorging... Het ware hedonisme wil ik op klassieke wijze definiëren als de filosofie die van lust het soevereine goede maakt en je aanspoort onlust uit de weg te gaan. Lijnrecht tegenover het kantianisme, dat een moraal van de zuivere plicht wil, stelt het hedonisme een euforisch utilitarisme voor. De eerste taak bij het zoeken naar de plaatsen van het geluk bestaat erin, dat ligt voor de hand, lust te definiëren. Is dat de platte bevrediging van de zintuigen? Gehoorzaamheid aan de natuurlijke, wilde driften? Instemming met datgene wat ons met het dier verbindt? Natuurlijk niet. Niet alleen vanwege de moraliserende moraal die voorschrijft dat je je naaste moet liefhebben, niet egoïstisch moet zijn, moet delen, aan anderen moet denken, maar ook binnen het kader van een hedonistische logica: omdat de wet van de jungle continu pijn en verdriet zaait. Geweld, slinksheid, hypocrisie en kracht betwisten elkaar het terrein en zorgen voor stress, frustratie en angst. In de staat van oorlog van allen tegen allen staat de intersubjectiviteit in het teken van een eeuwig hernieuwde vrees. En niets levert méér onlust op. Wat zegt de etymologie? Ze leert ons de verwantschap tussen *plaisir*, plezier, genoegen, genot of lust, en *placide*, kalm – oorspronkelijk: wat behaagt – en vervolgens *placebo*, in de zin van vleierij, voordat het woord het bekende medische en farmaceutische bedrog ging aanduiden. In het licht van de genealogie schuilt de lust in bedrog en vleierij, laten we zeggen verleiding. Later zet hij zich af tegen strengheid en correctheid, want verleiden betekent van het pad afwijken. En het pad is hier de weg van het ascetische ideaal, die met een grote boog om het lichaam en de verlangens heen voert. Daarom, met die les in gedachten, wil ik het hedonisme omschrijven als de filosofie van de lust, opgevat als de overgave van een lichaam aan het eudaemonisme dat er een beroep op doet. Eudaemonisme is de toestand waarin de weldadige demon je brengt, en die vraagt om sereniteit, het samenvallen met de werkelijkheid van het moment. Letterlijk vertaald vanuit het Grieks zou *eu-daemonisme* 'goede fortuin' betekenen. Democritus had als materialistische genealoog al benadrukt dat de demon in kwestie in de geest zat. Het is bekend dat de geest volgens zijn uitgangspunten een van de mogelijke vormen van de materie is: het is een specifiek gebied in het lichaam, een afgebakende plek, waarvan de grenzen worden gevormd door de huid. Het geluk zit in het lichaam, of meer in het bijzonder in een bepaalde constellatie van lichaam en werkelijkheid die kan leiden tot harmonie, tevredenheid, extase, genot en allerlei fantasieën in de vorm van mogelijke variaties op het thema materie. Op de vraag waar het geluk is, antwoord ik: in potentie in een lichaam dat geniet.

Weten we hoe we dat geluk moeten verwezenlijken, hoe we kunnen bewerkstelligen dat de lust van potentieel in reëel verandert? Ja, als we ons het nietzscheaanse selectieprincipe herinneren: je moet vooral willen waarvan je zou willen dat het zonder ophouden werd herhaald, eindeloos en eeuwig. Datgene is goed, waarvan je de eeuwige terugkeer wenst. Elke wil om te genieten verlangt de herhaling van datgene wat tot genot leidt en het krachtig, sterk, werkelijk en concreet maakt. Om een werkelijk ethische ethiek te kunnen realiseren, moet je datgene willen wat de maximale bevrediging oplevert aan jezelf en de anderen.

'Genieten en doen genieten,' schrijft Chamfort. Zeker. Maar wat betekent alléén genieten? Sade geeft daarop een antwoord dat mij zo ongeveer het emblematische antwoord op een dergelijke vraag lijkt: alleen naar jezelf luisteren, ook al gaat dat ten koste van de ander. Erger nog, als het ten koste van de ander gaat, is dat des te beter. Er is niet veel antropologische kennis voor nodig om te snappen hoe degenen met wie je die ethiek moet bedrijven zich zullen gedragen: iedereen wil de baas zijn, en wij zijn allemaal van nature geneigd de ander te ontkennen – dat is de prijs die moet worden betaald voor solipsistisch genot. Maar omdat we weten dat we allemaal een ander voor de ander zijn en dat we niet bereid zijn, op grond van het hedonistische uitgangspunt, onze hypothetische lust te betalen met

Does it lie in the gross satisfaction of the senses? In obedience to natural or wild impulses? In consent to what makes us resemble animals? Of course not. Not only for reasons of moralising morality, by virtue of which one must love one's neighbour, not be egotistical, share, and care for others, but already within the framework of a hedonistic logic: because the law of the jungle dispenses perpetual suffering. Violence, ruse, hypocrisy and brute force divide up the world between them and lead to stress, frustration, anxiety. In the war of all against all, intersubjectivity is placed beneath the reign of ever-recommencing fear. And nothing generates more displeasure.

What does the etymology say? It teaches the relations between pleasure and placid – that which pleases – then placebo, in the sense of flattery, before this word came to signify a medical or pharmaceutical decoy, a lure. Under a genealogical light, pleasure is to be found in lure and flattery, or shall we say, seduction. Later, pleasure would be structured in opposition to strictness, rectitude, because to seduce is to lead away from the proper path. And here, the path is the way of the ascetic ideal taught by the flesh, the desires. So that being instructed in this way, I would say of hedonism that it is the philosophy of pleasure understood as the body's consent to the eudemonism that calls to it. Eudemonism is the state owed to the benevolent daemon, suggesting serenity, concord with the reality of the moment – with the 'happenstance' of happiness.

Democritus, a materialist genealogist, had already indicated that the daemon in question was in the soul. Under his principles the soul is one of the modalities of matter: it is a precise place in the flesh, a particular spot, but one whose boundaries lie below the skin. Happiness is in the body, and more specifically, in a certain type of articulation between the body and the real, one that allows for harmony, contentment, jubilation, pleasure, and all fantasies in the form of possible variations on the theme of matter. To the question: Where is happiness? I would answer: potentially, in a body that enjoys.

Do we know how to fulfil this happiness, or how pleasure moves from the potential to the actual? Yes, if we recall the Nietzschean principle of selection holding that we should essentially want that which we would like to see reproduced infinitely, eternally. The good is that whose eternal return I desire. Any will to enjoyment seeks the repetition of that which permits a pleasure, that which renders it powerful, strong, real, concrete. It is a matter of wanting that which gives a maximum of satisfaction, to oneself and others, in order to realise an ethics worthy of the name.

'To enjoy and bring enjoyment,' writes Chamfort.

To be sure. But what would it mean to enjoy oneself alone? Sade has formulated a response which I am not far from imagining as the emblematic answer to such a question: Listen to oneself alone, even to the detriment of others. Worse, if it is to the detriment of others, all the better. A succinct anthropology allows us to know what to make of the people with whom one must practice this ethic: Everyone wants power, and we are all naturally drawn to the negation of others, which is the price to be paid for a solipsistic pleasure. Now, given that we are all others for others, and that we are not ready, by virtue of our hedonist principle, to pay for our hypothetical pleasure with perpetual and real displeasure arising from all sides, it is unthinkable to enjoy without the correlate added by Chamfort: bringing enjoyment, at the same time as we enjoy. And perhaps that is where all ethical intersubjectivity is articulated, all possibility of a morality between people, and no longer, in the mode which I have termed feudal, for oneself alone.

The will to enjoyment for others cannot be made legitimate by any altruism or love for one's neighbour, but simply by ethical utilitarianism: bringing enjoyment means giving pleasure, but also receiving it, or at least being involved in the other's project by the fact of obtaining pleasure. One must desire hedonism, not by morality, but by interest. Who can refuse to receive pleasure, except by way of an ascetic ideal, self-flagellation or some other oblique will proceeding from the Christian ideal? In this logic of pleasures given and received, the pleasure I give has no meaning but in, by and for the one I receive. Outside this movement of going and coming, there would be no morality. And in that case, one should refuse the relationship. As soon as there is pain, or lack, or suffering, one should cease to uphold the contact. Hedonism implies the protection of the self, the guarantee that one does not expose oneself dangerously, or place one's self-balance at risk.

However, bringing enjoyment is not so simple. For the desire of the other is not always clear, far from it. Is it so easy, at times, to know when one is blind on one's own account? Language allows us to inform ourselves of the other's desire, at least to a certain extent. Then come many additional signs: gestures, silences, inflections of the voice, intonations, infinitesimal clarifications. On the strength of this rhetoric of communication, one can envisage hedonism in perspectives that others would relate to 'communicative action'...

In this register of hedonistic action, intersubjectivity implies what I call a little theory of ethical circles. Happiness resides in the movement that allows for circulation from one circle to the other, from the edges to the center, from the outer, exterior worlds to

een voortdurende, reële onlust die van alle kanten op ons afkomt, is het ondenkbaar dat je kunt genieten zonder de correlatie die Chamfort benadrukt: doen genieten terwijl je geniet. En misschien is dat de basis van elke ethische intersubjectiviteit, elke mogelijkheid van een moraal *tussen* mensen in plaats van, op de manier die ik feodaal heb genoemd, voor jezelf alleen.

De wil om de ander te doen genieten kan niet worden gerechtvaardigd door altruïsme of naastenliefde, maar alleen, domweg, door ethisch utilitarisme: doen genieten is genot schenken, maar het is ook genot ontvangen, of in ieder geval deel uitmaken van het plan van de ander om genot te verkrijgen. Je moet niet naar hedonisme streven uit deugdzaamheid, maar uit eigenbelang. Wie kan er nu weigeren genot te ontvangen, behalve op grond van een ascetisch ideaal, uit zelfkastijding of door een andere scheve wil die is ontsproten aan de christelijke utopie? In de logica van het schenken en ontvangen van genot heeft het genot dat ik schenk alleen zin door, in en voor het genot dat ik ontvang. Buiten die wederkerigheid zou er geen moraal kunnen zijn. En in dat geval moet je de relatie afwijzen. Zodra de pijn daar is, of het gebrek, of het lijden, of het verdriet, moet je het contact verbreken. Het hedonisme gaat ervan uit dat je jezelf beschermt, en het eist als garantie dat je je niet blootstelt aan gevaren of je evenwicht op het spel zet.

Maar doen genieten is niet eenvoudig. Want het verlangen van de ander is niet altijd duidelijk, verre van dat. En hoe zou je het ook gemakkelijk kunnen kennen als je zelf soms al blind bent voor je eigen verlangens? De taal maakt het mogelijk naar het verlangen van de ander te informeren, tot op zekere hoogte. En daarnaast zijn er allerlei andere tekens denkbaar: gebaren, stiltes, stembuigingen, intonaties, minuscule preciseringen. Met behulp van die communicatieve retoriek is hedonisme mogelijk binnen kaders die anderen 'het communicatieve handelen' noemen...

In dat register van het hedonistische handelen veronderstelt de intersubjectiviteit wat ik een kleine theorie van de ethische cirkels wil noemen. Het geluk schuilt in de beweging waardoor je je kunt verplaatsen van de ene cirkel naar de andere, van de randen naar het centrum, van de buitenste, externe werelden naar de kernen. Wat zijn die ethische cirkels? Hoe functioneren ze? In het midden van het systeem, dat vergelijkbaar is met een panopticum, bevindt zich het ik, ieder voor zich. Rond die centrale pijler vind je op concentrische, bijna akoestische wijze andere cirkels, die zelf ook weer cirkels bevatten. De cirkels die zich het dichtst in de buurt van het middelpunt bevinden

hebben de grootste intensiteit en authenticiteit, de buitenste zijn die van de minste communicatie, de minste kwaliteit – maar ook van het grootste aantal individuen. Hedonisme veronderstelt dat je de oude christelijke theorie van de naastenliefde vervangt door een praktijk van zielsverwantschappen op basis waarvan je kunt uitverkiezen of verstoten: de centripetale en centrifugale modi van de intersubjectiviteit. En wat is de plaats van het geluk en het genot in dit alles? De uitverkorenen zullen degenen zijn die genot voortbrengen, het aan mij geven en van mij ontvangen. De verstotenen zullen degenen zijn aan wie ik niets geef, geen reden om te lijden en geen reden tot blijdschap. Genot is het selectieprincipe dat de plaats van elk individu in het systeem bepaalt. En elke situatie kan daarin veranderingen aanbrengen. Op grond van de kwaliteit van de relatie, dus de kwantiteit van het genot, kan ieder individu zich dichter of minder dicht bij het middelpunt bevinden. Het dichtstbij is de vriend, het verst verwijderd degenen die je onverschillig laten. Tussen die twee uitersten liggen alle mogelijke vormen van de hedonistische relatie met de ander: sympathie, kameraadschap, medelijden, voorkomendheid, vriendelijkheid, fijngevoeligheid, aardigheid, tederheid enzovoort.

Het geluk schuilt in het verkrijgen van genot en in het vermijden van pijn. Het is de resultante van de hedonistisch-ethische utilitaristische handeling. Genot voor jezelf en voor de ander; genot door de ander, met de ander, voor de ander. Die rekensom is het culturele antwoord op wat de antropologie ons leert: dat de mens van nature gewelddadig, hebzuchtig, heerszuchtig, autoritair en egoïstisch is. De triomf van zijn wil wordt met de allerhoogste prijs betaald: de ontkenning van de ander. De natuurlijke mens heeft een solipsistische aanleg, niet zozeer op metafysisch als wel op sociaal niveau. Uitgaande van dat beeld van de mens, waartegen je niet veel kunt beginnen maar waarmee je rekening moet houden, baseert het hedonisme zich op de macht van de eigenliefde, of van het gevoel van eigenwaarde, waartussen ik in tegenstelling tot Rousseau geen onderscheid maak. De mens is immoreel omdat hij zijn eigenbelang nastreeft en beoogt; hij moet moreel worden gemaakt terwijl hij nog steeds zijn eigenbelang nastreeft en beoogt. Er moet geluk worden geproduceerd met de mens zoals hij is en niet met de mens zoals hij zou kunnen zijn, op utopische wijze, morgen, veranderd door een of andere revolutie. Geestverwantschappen, hedonisme, de wil om te genieten en het navolgen van het door Chamfort geformuleerde beginsel, dat alles leidt tot geluk. Nog even geduld...

Valt geluk volledig samen met genot? Moet het worden gelijkgesteld aan vervoering, aan extase?

the cores. Now, what are these ethical circles? How do they function? At the center of this device, a kind of panopticon in its own right, there is oneself, each one of us. Expanding from this architectonic point, in a concentric fashion, and indeed almost acoustically, one finds circles which contain other circles. The ones closest to the center are those of the greatest intensity, the greatest authenticity; the ones furthest away are those of the least communication, the least quality – but also the ones that contain the largest quantity of individuals. Hedonism implies that in place of the old Christian theory of loving one's neighbour, we install a practice of elective affinities on the basis of which we can practice election or ejection, centripetal or centrifugal modes of intersubjectivity. And what about happiness, what about pleasure in all that? The elect will be those who produce pleasure, those who give it to me just as I give it to them. The ejected will be those to whom I give nothing, neither occasions to suffer or to enjoy. Pleasure is the selective principle that determines everyone's place in this device. And each situation is liable to engender modifications. By virtue of the quality of the relationship, and therefore of the quantity of the pleasure, everyone can be either closer or further from the centre. In greatest proximity there is the friend; at furthest remove, those to whom we are indifferent. Between these two extremes the modes of the hedonistic relation to others are conjugated: friendliness, camaraderie, sympathy, forethought, politeness, delicacy, sweetness, tenderness, etc. Happiness lies in obtaining pleasure and avoiding pain. It is the result of a utilitarian, ethical, hedonistic operation. Pleasures for oneself and for others; pleasures taken from others, with others, for others. This arithmetic is the cultural response to what anthropology teaches us: human beings are naturally violent, greedy, imperious, dominating, egotistical. The triumph of their will is paid at the highest price: the negation of others. The natural man is solipsistic by vocation, not in the metaphysical mode but on the social level. Beginning from this image of man, about which one can do very little, but with which one must reckon, hedonism rests on the power of the love of self, or of self-love, which unlike Rousseau I will not distinguish. It is because he wants and seeks his own interest that man is immoral: he must be rendered moral by wanting and seeking his own interest. It is a matter of producing happiness with man as he is, and not with man as he could be tomorrow, in utopian fashion, transformed by some kind of revolution. Elective affinities, hedonism, the will to enjoy and the practice of the principle formulated by Chamfort lead to happiness. Just a little bit more patience....

Does happiness reside in a pure and simple coinci-dence with pleasure? Is it identifiable with enjoyment, with jubilation? The jubilatory process does not fail to verge on paradox: thus one can observe, *a posteriori*, that pleasure requires something of the entire body in which it is manifest. It absorbs the totality of the flesh and mobilises all the faculties in an emotion that proves the physiological existence of the body: the proof of the existence of pleasure is the jubilant body – skin, blood, heart, heartbeat, perspiration... And in this apocalypse, consciousness perishes. When I enjoy I don't know that I am enjoying, I am given over entirely to my enjoyment. On the other hand, for the enjoyment to be full and complete, it needs the help, the recourse and the mediation of consciousness, of the instrument that calls to a part of the body, the part that knows – or at least has the illusion of knowing, which is enough in this case.

Sensualism is the philosophy that imposes itself in matters of hedonism: the body knows primarily through the senses that inform it. Less through the clumsy simplicity of the five separate senses than through strange operations that evoke synesthesia. The combination of the senses and the information they transmit allows for an emotion, a sensation, a passion, upsetting the central nervous system. All of which we may consider as the premises of knowledge, which will be created with the help of reason.

If there is a gap between sensation and one's knowledge of it, the same holds for pleasure: where there is consciousness there is no pleasure, where there is pleasure there is no consciousness. Sensation eclipses reason, giving it a respite, a slight but effective time, on the basis of which mental apprehension is conceivable, then possible. Happiness is always situated before or beyond pleasure, but unfailingly in relation with it: in the foretaste or expectation of a pleasure that is certain to come, or in the memory of pleasures that have passed.

Happiness thus maintains a relation with hedonism, it is its echo, its consequence in relation to the past or the future. It lies in the consciousness that one adds to the emotion; in the reason one uses to amplify a passion that gives pleasure. The same holds for unhappiness, which functions on the same principle, in its relation to a passion that leads to displeasure. At this point it is possible to risk an answer to the question: where is happiness? So far as I am concerned, I will say that happiness is what consciousness makes of a pleasure that is past or yet to come. Consequently, its place is everywhere where this consciousness operates, in its geographical places, whether imaginary, dreamed, lived in visions or in jubilation, all in relation with a singular history, its strength, its wealth, its greatness, its fractures, its densities, its intimate and insubstantial

Het proces van de extase grenst aan het paradoxale, want achteraf kun je constateren dat het genot het lichaam waarin het verschijnt volledig voor zich opeist. Het slokt het vlees geheel op en mobiliseert alle vermogens in een emotie die het fysiologische bestaan van het lichaam aantoont: het bewijs dat genot bestaat is het extatische lichaam – huid, bloed, hart, hartritme, transpiratie... En in die apocalyps vergaat het bewustzijn, laten we zeggen met man en muis. Wanneer ik geniet, weet ik niet dat ik geniet, ik ben volledig in de ban van mijn lust. Maar om vol en volledig te kunnen zijn heeft die lust de hulp, de steun en de bemiddeling van het bewustzijn nodig, van het instrument dat een deel van het lichaam opeist, het deel dat weet, of in ieder geval die illusie heeft, maar dat is voldoende.

Het sensualisme is de voor de hand liggende filosofie op het gebied van het hedonisme, want het lichaam krijgt zijn kennis in de eerste plaats aangereikt door de zintuigen – niet zozeer door de ruwe primitiviteit van de vijf afzonderlijke zintuigen als wel door merkwaardige operaties die aan synesthesie doen denken. De combinatie van de zintuigen en de informatie die ze overbrengen kan een emotie, een indruk, een hartstocht of een prikkeling van het zenuwstelsel teweegbrengen. Of laten we zeggen de premissen van een kennis die met behulp van de rede tot stand zal komen.

Er is dus een discrepantie tussen de indruk en de kennis die je ervan hebt, en dat geldt ook voor het genot: waar het bewustzijn is, is geen genot, en waar het genot is, is geen bewustzijn. De indruk verduistert de rede, die een moment respijt nodig heeft, een korte maar wezenlijke tijd, die de mentale apprehensie eerst denkbaar en vervolgens mogelijk maakt. Het geluk ligt altijd aan deze of gene zijde van het genot, maar het is er onherroepelijk mee verbonden: evengoed in het voorgevoel of de verwachting van een genot dat zeker zal komen als in de herinnering van een genot dat er is geweest.

Geluk houdt dus verband met het hedonisme, het is er de echo van, de consequentie op grond van het verleden of de toekomst. Het schuilt in het bewustzijn dat bij de emotie wordt gevoegd, in het verstand dat je gebruikt om een hartstocht te vergroten die genot schenkt. Hetzelfde geldt mutatis mutandis voor ongeluk, dat volgens hetzelfde principe werkt, maar dan met een hartstocht die tot onlust leidt.

Op dit punt aanbeland kunnen we een poging wagen de vraag te beantwoorden: waar is het geluk? Persoonlijk ben ik van mening dat echt geluk datgene is wat het bewustzijn maakt van een genot in het verleden of in de toekomst. Daarom is de plaats ervan overal waar dat bewustzijn opereert,

op topografische, denkbeeldige, gedroomde en in oneirische of extatische staat beleefde plekken, als het maar betrekking heeft op een unieke geschiedenis en haar krachten, rijkdommen, toppen, breuken, spanningen en intieme en minieme ogenblikken, die echo's voortbrengen die een heel leven lang blijven naklinken.

Geluk is dus een unieke, eenmalige zaak die voortkomt uit een beslissing, een spel, een wil. Geen geluk zonder wil om te genieten, in combinatie met de arbeid van het bewustzijn. Met als gevolg dat je het alleen in fragmenten, in brokstukken kunt maken of teweegbrengen. Want geluk verschijnt alleen in verbrokkelde vorm. Net als genot is geluk vluchtig, altijd broos en aan hernieuwing toe. Het verschijnt op een manier die met een metafoor uit de schilderkunst pointillistisch, tachistisch of impressionistisch genoemd zou kunnen worden: door kleine, naast elkaar gezette penseelstreken.

Al die splinters geven aanleiding tot een inventarisatie à la Jacques Prévert. Elke unieke geschiedenis is opgebouwd uit momenten die een beroep doen op de kinderjaren, op periodes van verliefdheid of zorgeloosheid, wat hetzelfde is, en op het lichaam, de drager van al die sporen, de vorm voor al die herinneringen. Laten we proberen daar deze theoretische zoektocht naar het geluk te beëindigen, deze poging een licht te omschrijven dat altijd weerstand biedt. Want anders zou ik het moeten hebben over de aardbeien die ik in de brandende zon plukte in mijn vaders tuin en liet afkoelen onder het waterstraaltje van een ijskoude bron; over de eerste kus van een meisje, een heel jong meisje, in een tarweveld dat baadde in het licht en in de angst het onherstelbare te begaan; over de eerste ontroering bij het zien van mijn eerste Vermeer, mijn eerste Chardin of het eerste lichaam van een naakte vrouw; over de rillingen die over mijn lijf, mijn rug en mijn huid liepen toen ik de langzame delen van het *Trio op. 100* en het *Strijkkwintet D. 956* van Schubert hoorde; over het bouquet van een koele witte reuilly, 's zomers gedronken in de buitenlucht, waar niets anders meer bestond behalve de tafel, mijn gastheer en de nacht; over de geur van een aïoli met een witte bourgogne erbij; over de blik van een boezemvriend en zijn confidenties in het holst van de nacht, terwijl de alcoholdampen het effect versterkten van tranen die niet verder kwamen dan de oogleden; over de huid van een kind dat je dierbaar is; over het stemgeluid van iemand van wie je houdt. En over zoveel andere dingen waarvan de herinnering of verwezenlijking me ooit genot zullen schenken, en vervolgens, wanneer ik het bewustzijn en zijn arbeid erbij voeg, geluk.

moments that raise echoes throughout an entire existence.

Happiness is therefore an inherently singular affair, proceeding from a decision, a game, a will. There is no happiness without a will to enjoyment that is relayed by the work of consciousness. So that in producing it, in contributing to it, one obtains fragments, bits of happiness. Because happiness only appears in a scattered form. Like pleasure, happiness is fleeting, always fragile, always needing to be reconstructed. It appears in a mode which, in a pictorial metaphor, could be called divisionist, *tachiste* or impressionist: in little juxtaposed strokes.

In these multiple outbursts, there is material for an inventory after the manner of Prévert. Each singular history is constructed of instants that call up the memory of childhood, periods of love or of carefree life (which are the same thing): and the body, the site of all these traces, forms these memories for all of them. Let us try to stop this theoretical quest for happiness right here, to halt this attempt to circumscribe an ever-rebellious light. Otherwise I would have to speak of the strawberries picked in my father's garden beneath a burning sun, after they had been washed beneath a jet of water from a glacial spring; of the first kiss from a young girl, a very young girl, in a field of wheat flooded with light, and of the fear of committing the irreparable; of the first emotion before my first Vermeer, my first Chardin, or my first naked woman; of the shivers that ran up and down my body, my spine, my skin, when I heard the slow movements of the *Trio opus 100* and the *Quintet for two violas D. 956* by Schubert; of the scent of a chill white reuilly, drank outside on a summer's night when nothing else existed but the table, the host and the night; of the savour of an aioli with a white burgundy; of the gaze of a knowing friend and his confidences in the heart of the night, the vapours of alcohol adding to the tears gathering at the edges of eyelids; of the skin of a child whom one loves; of the inflection of a voice that is dear to us – and of so many other things whose memory or fulfilment, one day, will first give me pleasure, and then, when I add consciousness and its work, will give me happiness.

PAUL COX
I came by boat, 'Boat Multiples', 2000
transparante polyesterhars/transparent polyesterresin
ca. 50 x 20 x 10 cm elk/each
Museum Boijmans Van Beuningen, Stadscollectie, Rotterdam

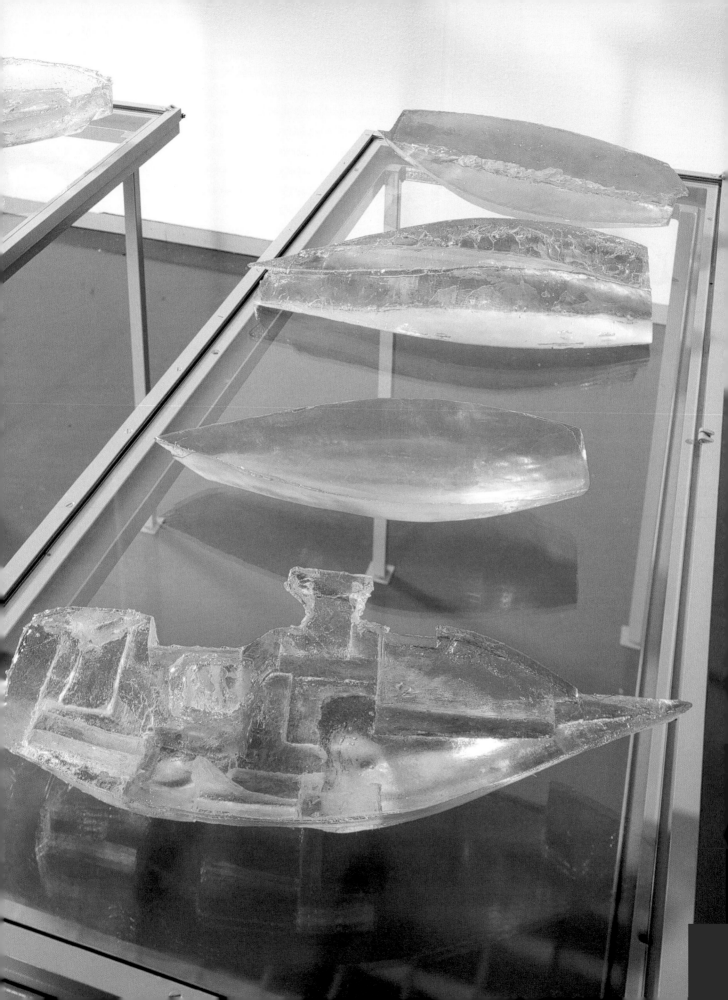

PAUL COX
I came by boat, 'Maps', Cargill Salt, Bonaire I, 2001
fotocollage/photocollage
70 x 345 cm
Museum Boijmans Van Beuningen, Stadscollectie, Rotterdam

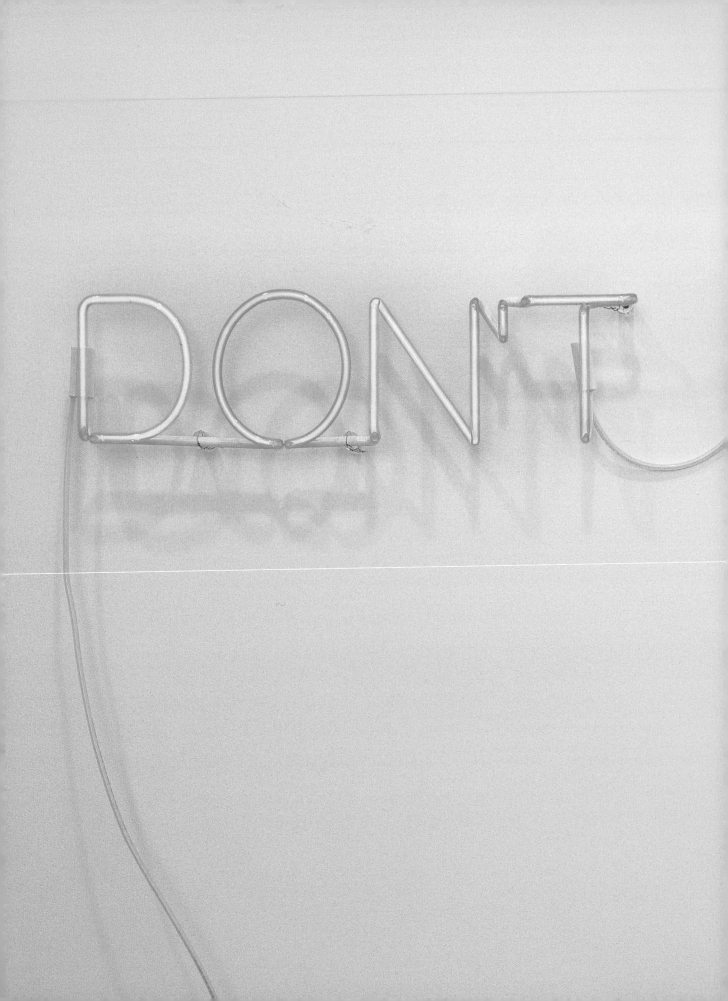

MARTIN CREED
Work No. 220, DON'T WORRY, 1999/2001
witte neon in plexiglasdoos/white neon in plexibox
1sec aan/uit - on/off, 35 x 203 x 8,5 cm
collectie/collection J. & C. Plum, Stolberg
courtesy Johnen & Schötlle, Keulen/Cologne

MARTIN CREED
Work No. 221, THINGS, 1999
gele neon/yellow neon
h. 15,24 cm
courtesy Gavin Brown's enterprise, New York

MARTIN CREED
Work No. 232: the whole world + the work = the whole world, 1999
witte neon/white neon
installatie/installation view at Tate Britain, Londen/London 2000
courtesy Gavin Brown's enterprise, New York

WALTER DE MARIA
A Computer Which Will Solve Every Problem in the World, 3-12 Polygon, 1984
75 stalen staven/75 metal rods, zaal/room 40 x 40 m
installatie/installation in Museum Boijmans Van Beuningen Rotterdam, 1984
Verworven met financiële steun van het Fonds van Rede
Acquired with financial support of the Fonds van Rede

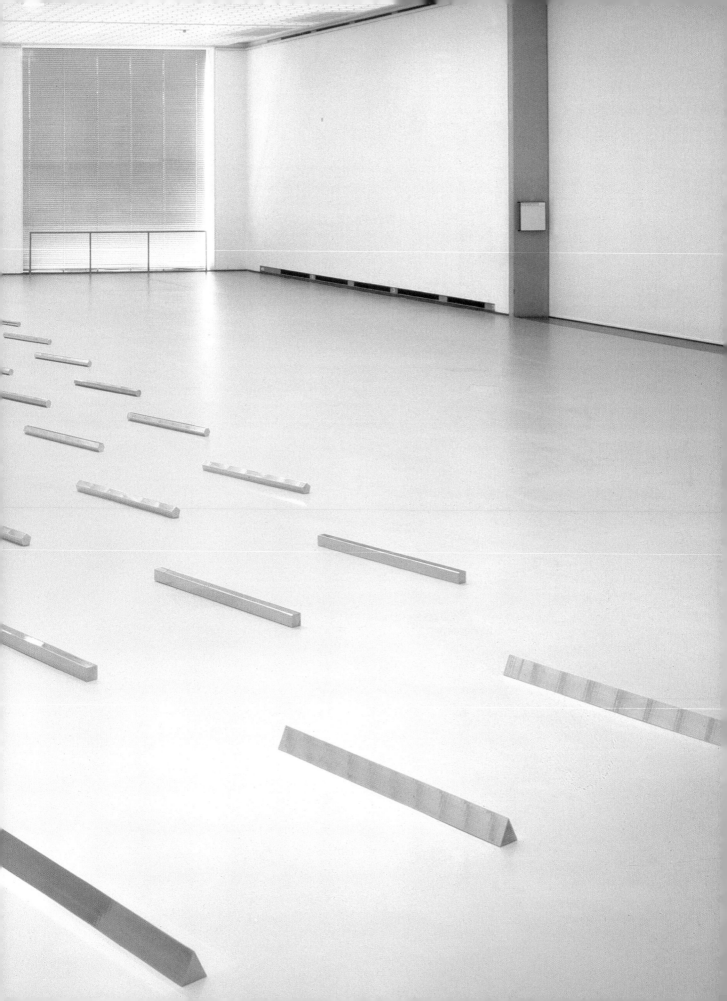

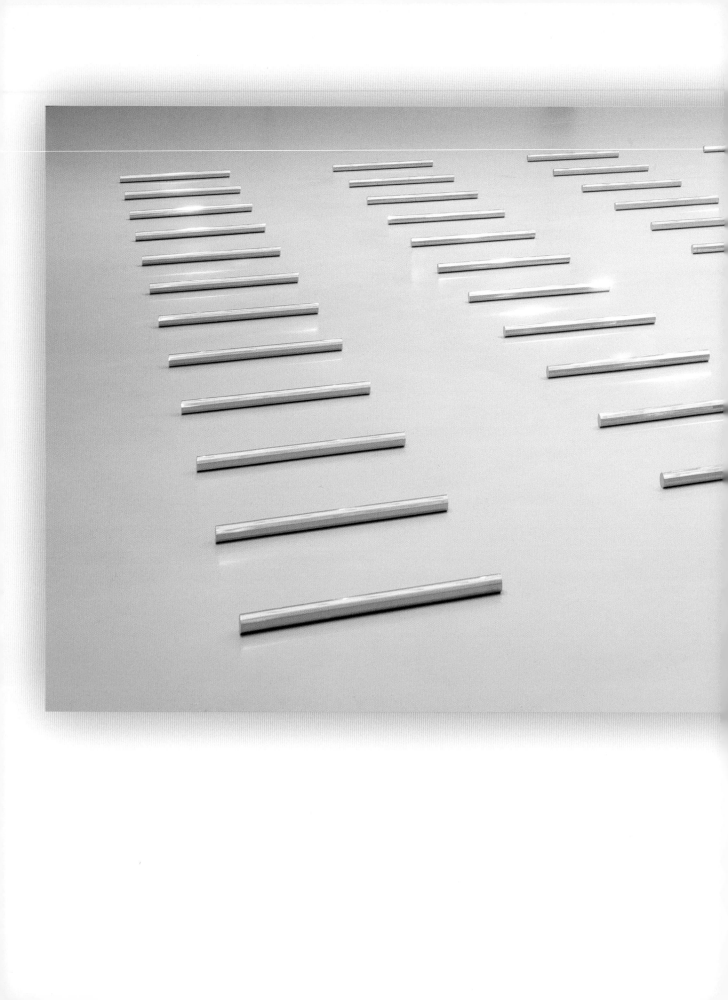

WALTER DE MARIA
A Computer Which Will Solve Every Problem in the World, 3-12 Polygon, 1984

Zoals het werd geopenb

JEROEN EISINGA
Zoals het werd geopenbaard aan Jeroen Eisinga, A.D. 1998
(As revealed to Jeroen Eisinga, A.D. 1998)

DAAN VAN GOLDEN
Castelldefels, 1966-1999 (details)
zwart-wit foto's/black-and-white photographs
23 delen/23 parts; 14 x 9 cm elk/each
Museum Boijmans Van Beuningen, Stadscollectie, Rotterdam

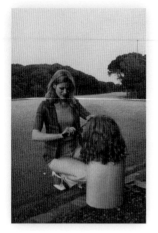
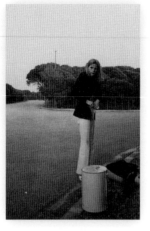
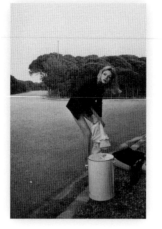
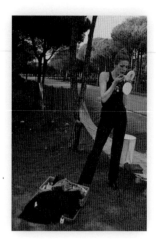

DAAN VAN GOLDEN
Castelldefels, 1966-1999

STUDIO
040 390 160

...mething more to ...will explain better.

CHRISTIAN JANKOWSKI
Telemistica, 1999 (video still)
DVD, 22 min.
courtesy Galerie Klosterfelde Berlijn/Berlin

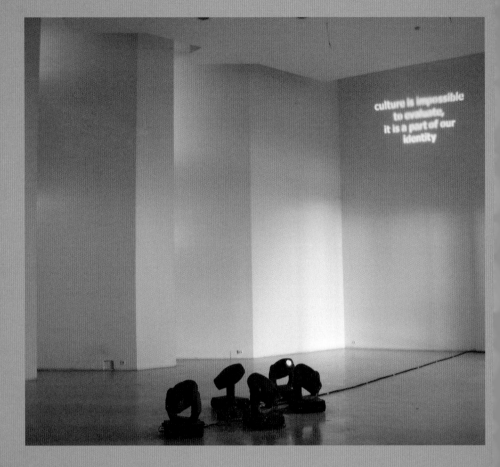

CHRISTIAN JANKOWSKI
Präsidentenfragen, 2002
installatie op de achtste Baltische Triënnale voor Internationale Kunst, Vilnius
installation at the 8th Baltic Triennial of International Arts, Vilnius
courtesy Galerie Klosterfelde Berlijn/Berlin

even the most powerful state economy does not guarantee the emergence of talent

RINCE DE JONG
uit de serie Lang Leven/from the series Long Life, 1999
kleurenfoto/colour photograph, 60 x 90 cm
Museum Boijmans Van Beuningen, Stadscollectie, Rotterdam

RINCE DE JONG
uit de serie Lang Leven/from the series Long Life, 1999 (details)
kleurenfoto's/colour photographs, 60 x 90 cm elk/each
Museum Boijmans Van Beuningen, Stadscollectie, Rotterdam

LIZA LOU
Back Yard, 1995-1997
kralen en gemengde techniek/beads and mixed media
336,8 x 548 x 853.4 cm
Fondation Cartier pour l'art contemporaine, Parijs/Paris

TRACEY MOFFATT
Heaven, 1997 (video stills)
video, 28 min. kleur, geluid/colour, sound
Museum Boijmans Van Beuningen Rotterdam
courtesy Women make Movies, New York

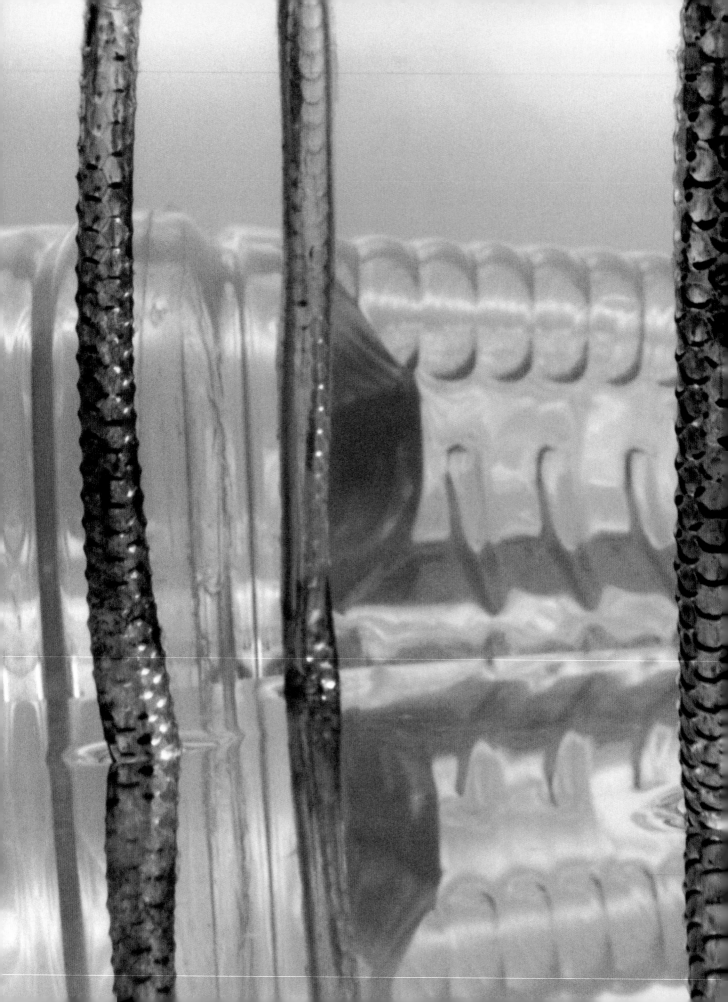

SASKIA OLDE WOLBERS
Kilowatt Dynasty, 2000 (video still)
DVD, 7 min.
courtesy Galerie Diana Stigter, Amsterdam

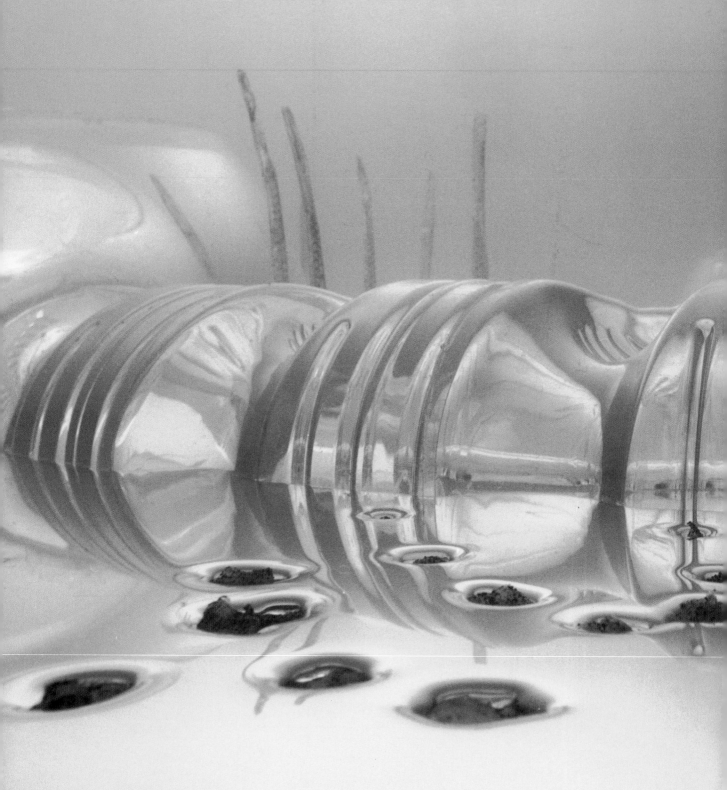

SASKIA OLDE WOLBERS
Kilowatt Dynasty, 2000 (video still)

SASKIA OLDE WOLBERS
Placebo, 2002 (video still)
DVD, 4 min.
courtesy Galerie Diana Stigter, Amsterdam

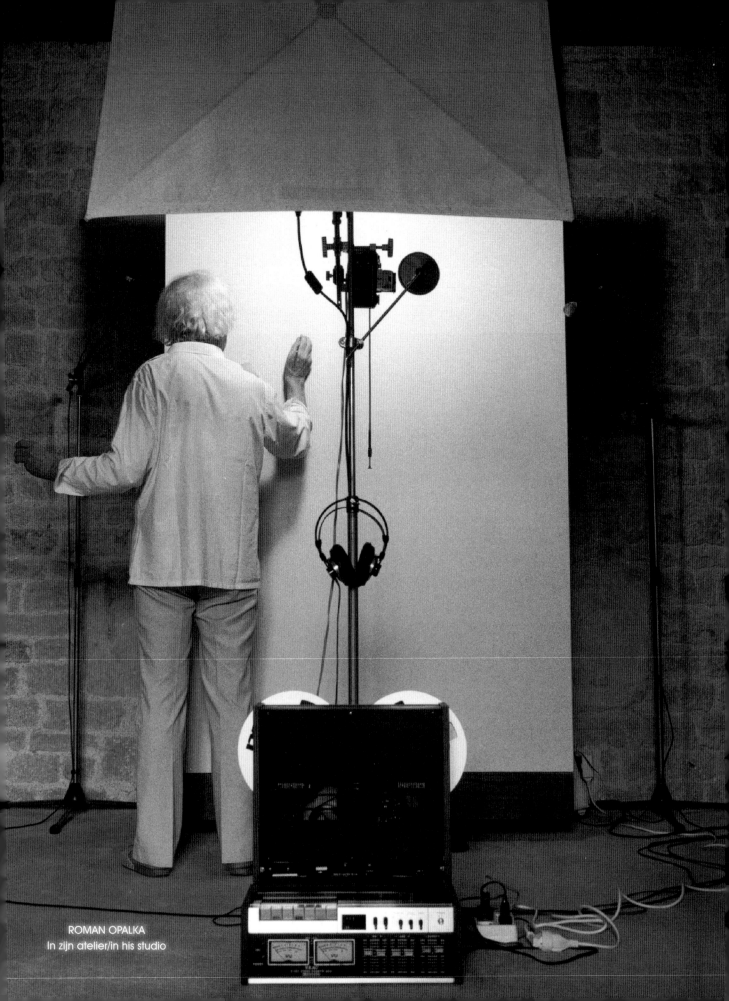

ROMAN OPALKA
In zijn atelier/in his studio

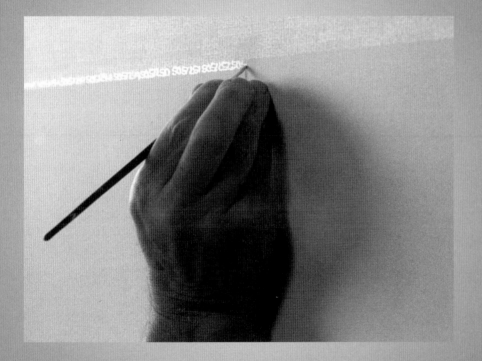

De hand van Opalka terwijl hij schildert/Opalka's hand
while painting

vorige pagina/previous page
ROMAN OPALKA
Opalka 1965 / 1-∞ (detail)
tempera op doek /tempera on canvas,196 x 135 cm
courtesy Roman Opalka

MARIA ROOSEN
Spiegelbeeld (mirror image/mirror sculpture), 2002
installatie/installation view museum Dhont-Dhaenens, Deurle
127 bollen van spiegelglas/mirrorglass balls, ø 10-40 cm
courtesy Galerie Fons Welters, Amsterdam

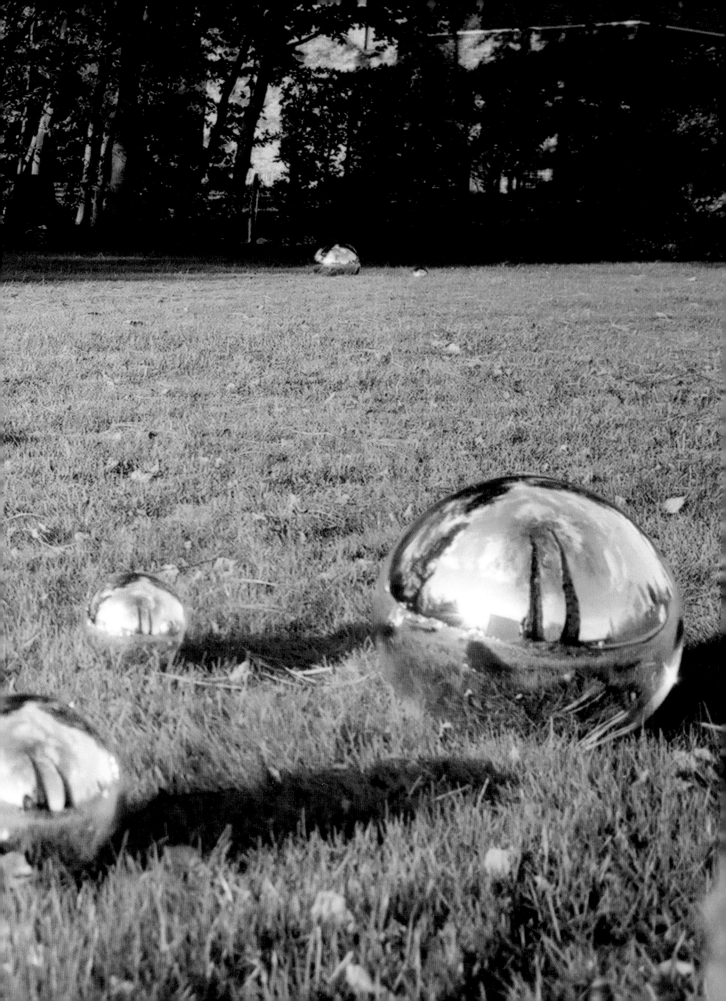

MARIA ROOSEN
Glaskleurstaal belletjes (Glass colour sample bubbles), 1998
Glas, hout en metaal/glass, wood and metal
180 x 250 cm
Stichting Artimo, Breda

GERCO DE RUIJTER
Zonder titel/Untitled, 1999
kleurenfoto/colour photograph
80 x 80 cm
Museum Boijmans Van Beuningen, Stadscollectie, Rotterdam

GERCO DE RUIJTER
Zonder titel/Untitled, 2000
Uit de serie/from the series Ertsafgravingen bij het bedrijf EMO, Maasvlakte, Rotterdam
kleurenfoto/colour photograph, 80 x 80 cm elk/each
Museum Boijmans Van Beuningen, Stadscollectie, Rotterdam

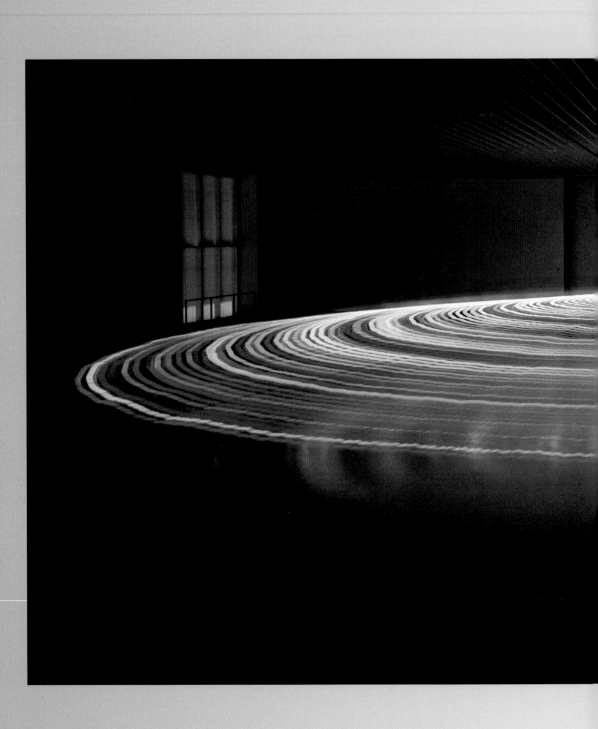

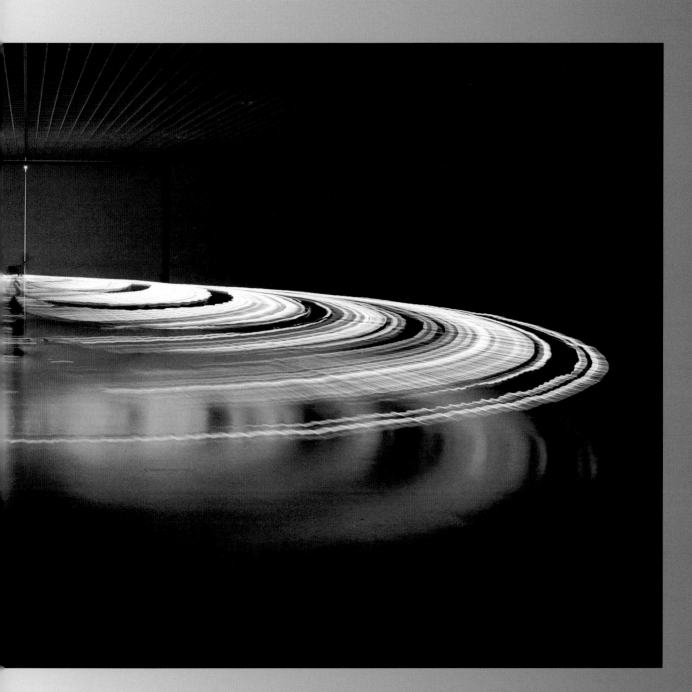

JEAN MARC SPAANS
Zonder titel/Untitled, 1999
cibachrome op/on dibond/perspex,100 x 225 cm
Museum Boijmans Van Beuningen, Stadscollectie, Rotterdam

JEAN MARC SPAANS
Zonder titel/Untitled, 1999
cibachrome op/on dibond/perspex,150 x 124 cm
Museum Boijmans Van Beuningen,
Stadscollectie, Rotterdam

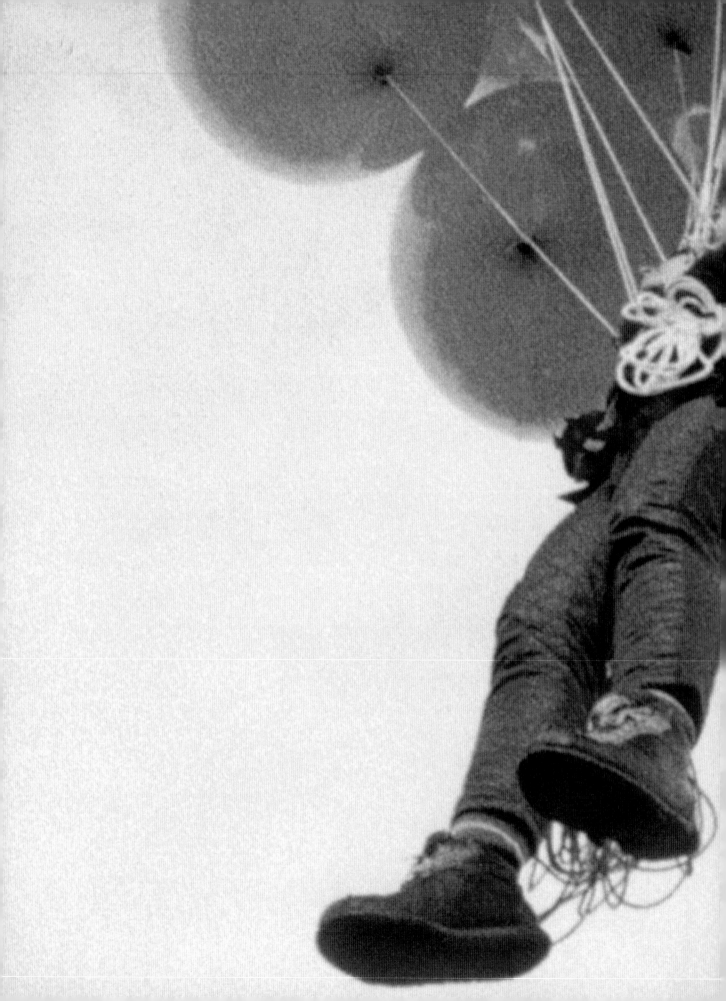

FIONA TAN
Lift, 2000
16 mm film en videoinstallatie/16 mm film and video installation
film: zwart/wit-black/white, video: kleur/colour
Museum Boijmans Van Beuningen, Rotterdam

FIONA TAN
Lift, 2000
zeefdruk/silkscreen
108 x 64 cm
Museum Boijmans Van Beuningen, Rotterdam

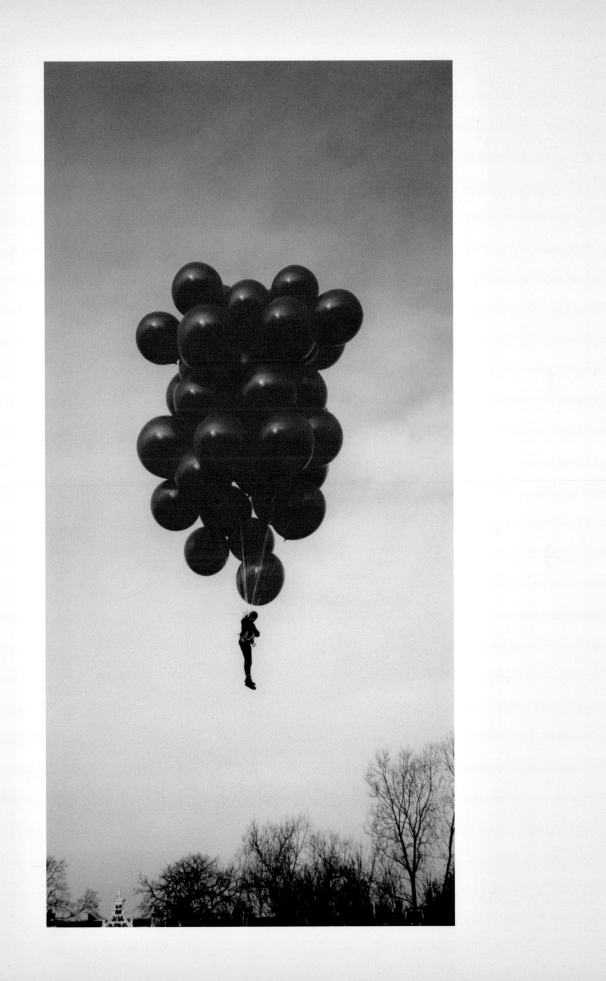

HENK TAS
Nice 'n' easy, 2000
mozaïek, gemengde techniek/mosaic, mixed media
126 x 126 cm
Museum Boijmans Van Beuningen, Stadscollectie, Rotterdam

HENK TAS
The Choice, 1990
foto en gemengde techniek/photo and mixed media
170 x 120 cm
Museum Boijmans Van Beuningen, Stadscollectie, Rotterdam

HENK TAS
Honey, meet the wife, 1995
kleurenfoto en gemengde techniek/colour photograph
and mixed media
65 x 50 cm
collectie/collection Christopher Murray, Washington D.C.

FRED TOMASELLI
Expecting to Fly, 2002
bladeren, fotocollage, gouache en hars op houten paneel/
leaves, photocollage, gouache, resin on wood panel
121,9 x 121,9 cm
collectie/collection Mickey & Janice Cartin
courtesy Anne de Villepoix Parijs/Paris; James Cohan Gallery, New York

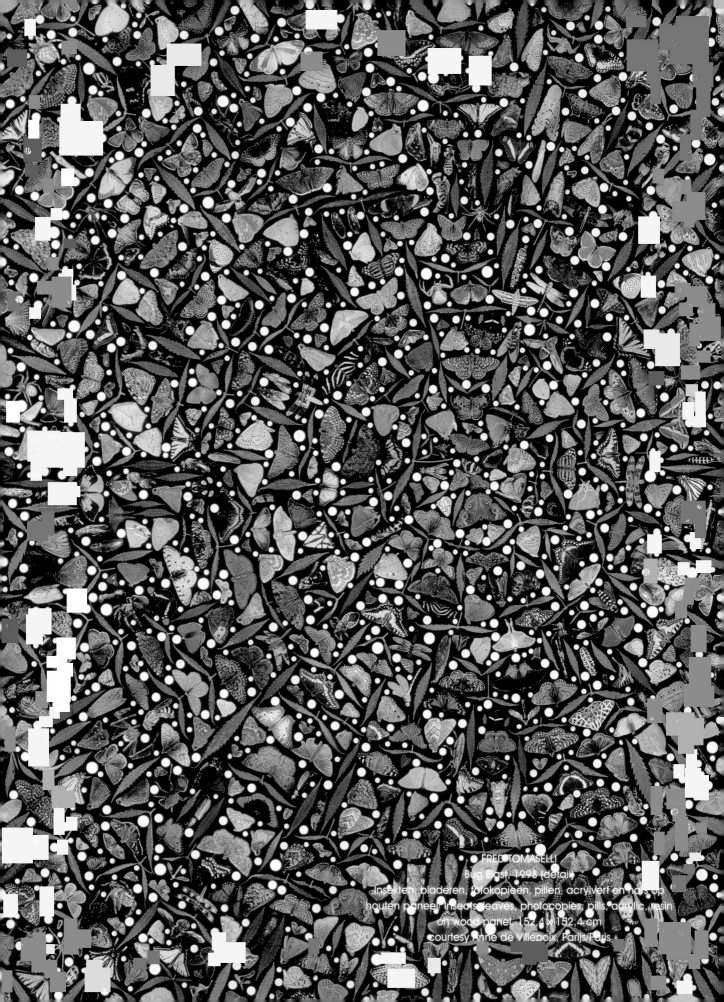

FRED TOMASELLI
Bug Blast, 1998 (detail)
Insekten, bladeren, fotokopieën, pillen, acrylverf en hars op
houten paneel, Insects, leaves, photocopies, pills, acrylic, resin
on wood panel, 152,4 x 152,4 cm
courtesy Anne de Villepoix, Parijs/Paris

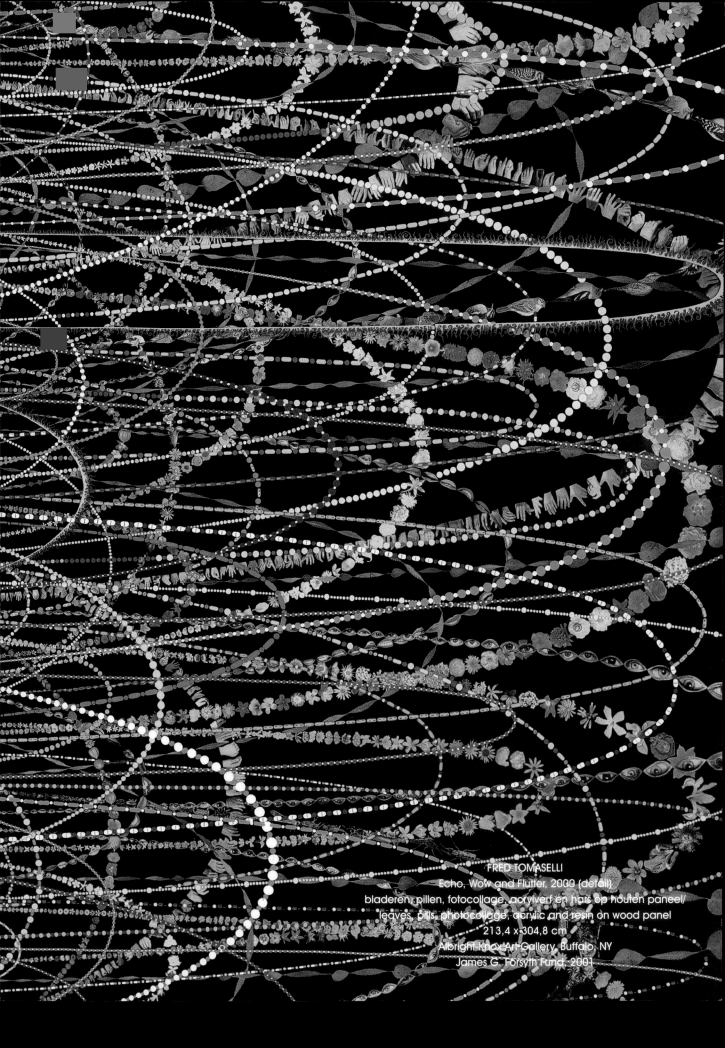

FRED TOMASELLI
Echo, Wow and Flutter, 2000 (detail)
bladeren, pillen, fotocollage, acrylverf en hars op houten paneel/
leaves, pills, photocollage, acrylic and resin on wood panel
213,4 x 304,8 cm
Albright-Knox Art Gallery, Buffalo, NY
James G. Forsyth Fund, 2001

560cm

80 cm

DRÉ WAPENAAR
Baartent, 2002-2003
computerschets, perspectivische impressie/
computersketch, perspective drawing
Courtesy Dré Wapenaar

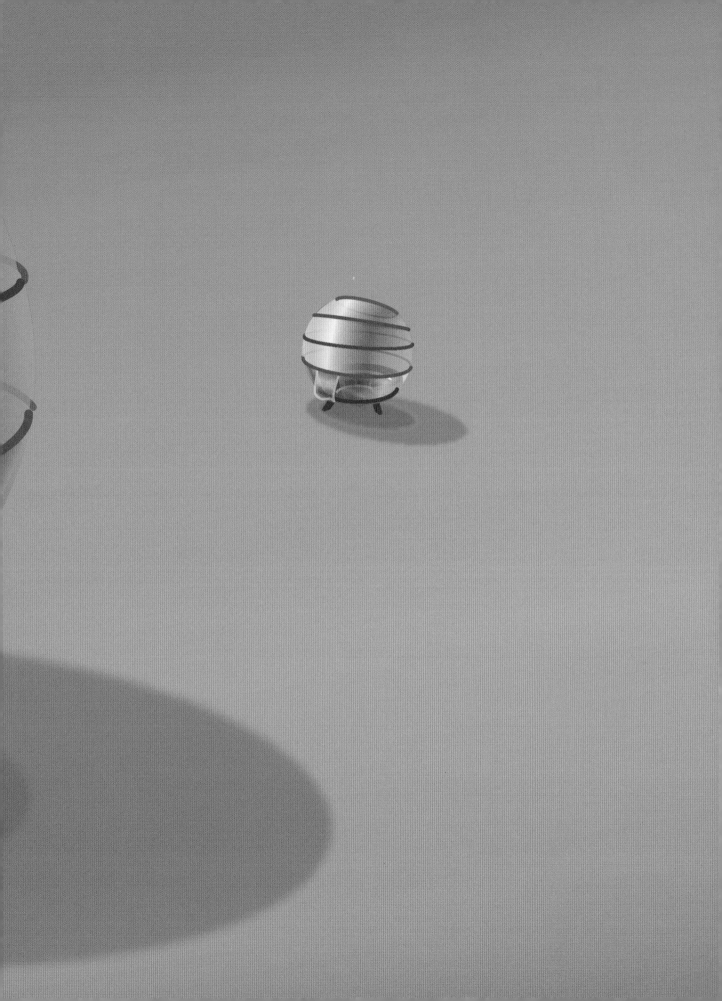

Geselecteerde biografieën
Selected Biographies

PAUL COX
(Rosmalen, 1962)
woont en werkt/lives and works in Rotterdam

SOLOTENTOONSTELLINGEN/SOLO EXHIBITIONS

1989 Galerie Het Veem, Rotterdam
1990 Galerie Het Veem, Rotterdam
1992 *Am Fenster*, Galerie Wieneke, Keulen/Cologne
1994 *Wonderland*, Koninklijke academie voor kunst en vormgeving,
 's-Hertogenbosch
1996 *Der Horizont ist keine Grenze*, Galerie Carin Delcourt van Krimpen,
 Amsterdam
1997 Galerie MK, Rotterdam
1998 *Out of Site*, Museum für Sepulkralkultur, Kassel
1999 *Alles draait*, Schouwburg, Rotterdam
 I came by boat, Hotel New York, PS1, New York
 Het Plafond, Woonhuis Guus Vreeburg, Rotterdam
2000 *I came by boat*, Galerie Delta, Rotterdam
2001 *I came by boat*, preview Reisbureau, Maritiem Museum Curaçao
 I came by boat, Museum van Nagsael, Rotterdam
2002 *I came by boat ... 'Maps'*, Galerie Delta, Rotterdam

GROEPSTENTOONSTELLINGEN/GROUP EXHIBITIONS

1989 Galerie Gang / De Tuin, Beuningen
 De Aula, Nijmegen
 Accenten, Laurenskerk, Rotterdam
1990 *Assorti*, HAL, Rotterdam
 Touche '90, Pulchri Studio, Den Haag
1991 *Negen*, Witte de With, center for contemporary art, Rotterdam (cat.)
 9 Artisti Olandesi Contemporanei, Museo d'Arte Contemporanea, Prato
 Kunst Europa, Kunstverein Düsseldorf
 Dr. Brewster & Co., HAL, Rotterdam
 De Pelmolen, Vlaardingen
1992 *Negen*, Provinciaal Museum, Hasselt
 Pierre de Touche - Toetssteen, Noordbrabants Museum,
 's-Hertogenbosch
 Rijksoogst, Sculpturen uit de rijkscollectie, Gemeentemuseum Arnhem
1993 *Paul Cox/Merijn Bolink*, Galerie Fons Welters, Amsterdam
 Verwandtschaften, Kunsthal, Rotterdam
 Transfer Niederlande/Flandern, Künstlerhaus Musonturm, Frankfurt
1994 *De port à port, les Ateliers d'artistes de la Ville de Marseille*, Marseille
1995 *Out of Sight*, Artis, 's-Hertogenbosch
 Collect/Recollect, Verzameld Werk, Stadscollectie, Museum Boijmans
 Van Beuningen, Rotterdam (cat.)
 Stroomopwaarts, HAL, Rotterdam
 6. Triennale Kleinplastik. Europa-Ostasien, SüdwestLB Forum, Stuttgart
1996 *State of Mind*, CBK-Rotterdam, Rotterdam
1997 *Guts*, Verzameld Werk, Stadscollectie, Museum Boijmans
 Van Beuningen, Rotterdam
 Raum, Treppe, Fenster, semi-permanente installatie, Museum Boijmans
 Van Beuningen, Rotterdam
1998 *Stoned ground*, Oude Kerk, Amsterdam
 Per Video, Internationaal Videoproject, Museum Ludwig,
 Keulen/Cologne
 Artist in Residenz, Hotel Chelsea, Keulen/Cologne
1999 *In de ban van de ring*, Provinciaal museum, Hasselt
2000 *Traumschiff/Seelenverkehr*, Paul Cox, Hiltrud Lewe, Bonnefantenklooster
 (universiteits-bibliotheek), Maastricht
2001 *Art Stream*, RAM, Rotterdam; Galerie Delta, Rotterdam
2002 *Art Rotterdam*, Galerie Delta, Rotterdam
 Water, Galerie Vis, Harlingen
 Between the waterfronts, Rotterdam - Istanbul, Las Palmas,
 Rotterdam (cat.)

MARTIN CREED
(Wakefield, 1968)
woont en werkt/lives and works in Londen/London

SOLOTENTOONSTELLINGEN/SOLO EXHIBITIONS

1993 *Work No. 78*, Starkmann Limited, Londen/London
1994 Cubitt Gallery, Londen/London
 Marc Jancou Gallery, Londen/London
1995 Galerie Analix B & L Polla, Genève/Geneva
 Galleria Paolo Vitolo, Milaan/Milan
 Camden Arts Centre, Londen/London
 Javier Lopez Gallery, Londen/London
1997 Galleria Paolo Vitolo, Milaan/Milan
 Victoria Miro Gallery, Londen/London
1998 Galerie Analix B & L Polla, Genève/Geneva
1999 Marc Foxx Gallery, Los Angeles
 Art Metropole, Toronto
 Galerie Praz-Delavallade, Parijs/Paris
 Cabinet Gallery, Londen/London
 Work No. 203, The Portico, Londen/London
 Work No. 160, Space 1999, Londen/London
 Alberto Peola Arte Contemporanea, Turijn/Turin
2000 *Work No. 227*, Gavin Brown's Enterprise corp., New York
 Work no. 225, Times Square, New York (Projekt of Public Art Fund)
 Leeds City Art Gallery, Bluecoat Gallery, Liverpool (cat.)
 MartinCreedWorks, Southampton City Art Gallery, Southampton (cat.)
2001 Galerie Johnen & Schöttle, Keulen/Cologne
 Art Now: Martin Creed, Turner Prize 2001, Tate Gallery, Londen/London
 Galerie Rüdiger Schöttle, München/Munich (with Anri Sala)
 Martin Creed Works, Camden Arts Centre, Londen/London (cat.)
2002 Galleria Alberto Peola, Turijn/Turin

GROEPSTENTOONSTELLINGEN/GROUP EXHIBITIONS

1992 *Inside a Microcosm*, Laure Genillard Gallery, London
 Outta Here, Transmission Gallery, Glasgow
1993 *Wonderful Life*, Lisson Gallery, London
1994 *Conceptual Living*, Rhizome, Amsterdam
 The Little House on the Prairie, Marc Jancou Gallery, London
 Modern Art, Transmission Gallery, Glasgow
 Domestic Violence, Gio' Marconi, Milaan/Milan
1995 *Just Do It*, Cubitt Gallery, Londen/London
 Laure Genillard Gallery, Londen/London
 Unpop, Anthony Wilkinson Fine Art, Londen/London
 In Search of the Miraculous, Starkmann Ltd., Londen/London
1996 *Life/Live*, Musee d'Art Moderne de la Ville de Paris, Parijs/Paris (cat.)
 Ace!, Arts Council Collection, Hayward Gallery, Londen/London
 East International, Sainsbury Centre for Visual Arts, Norwich (cat.)
 Affinata, Castello di Rivara, Turijn/Turin
1997 *Answer 'Affirmative' or 'Negative'*, Art Metropole, Toronto
 Galerie Mot & Van den Boogaard, Brussel/Brussels
 Snowflakes Falling on the International Dateline, CASCO, Utrecht
1998 *Every Day, 11th Biennale of Sydney*, Sydney (cat.)
 Speed, Whitechapel Art Gallery, Londen/London (cat.)
 Crossings, Kunsthalle, Wenen/Vienna (cat.)
1999 *54x54x54*, Tate Gallery, Londen/London
 Nerve, ICA, Londen/London
 Ainsi de suite 3 (Teil II), Centre regional d'art contemporain, Sete
2000 *Intelligence: New British Art 2000*, Tate Gallery, Londen/London
 The British Art Show 5, Hayward Gallery, Londen/London
2001 Turner Prize, Tate Gallery, Londen/London
 Space Jack, Yokohama Museum of Art, Yokohama

JEROEN EISINGA
(Delft, 1966)
woont en werkt/lives and works in Rotterdam

SOLOTENTOONSTELLINGEN/SOLO EXHIBITIONS

1994 *De vrije gedachte*, Stichting Archipel, Apeldoorn (leaflet)
1995 Stichting CASCO, Utrecht (cat.)
1998 *The most important moment in my life*, Hedah Bogaardenstraat,
Maastricht
Zeno X Gallery, Antwerp (leaflet)
1999 *Jeroen Eisinga De Idioot/The Idiot*, Stedelijk Van Abbemuseum,
Eindhoven (cat.)

GROEPSTENTOONSTELLINGEN/GROUP EXHIBITIONS

1993 *Internationaal Audiovisueel Experimenteel Festival*, Arnhem
Fukui Media Art Festival, Fukui
1994 *AVE festival*, Arnhem (leaflet)
De Nederlandse Beeldende Film, Riga, Letland
1995 *De Heelal Hoed*, De Vleeshal, Middelburg
Touche Prijs, Arti et Amicitiae Amsterdam (cat.)
Shaking Patterns, W139, Amsterdam
Mind the Gap, De Unie, Rotterdam; Nederlands Filmmuseum,
Amsterdam
1996 *Performing on the edge*, Tejatro Popular, Rotterdam
Peiling 5, Stedelijk Museum Amsterdam (cat.)
Crapshoot, Stichting De Appel, Amsterdam (leaflet)
Nominaties NPS Cultuurprijs 96, Kunsthal, Rotterdam (cat.)
1997 *Prix de Rome*, De Unie, Filmfestival, Rotterdam (cat.)
Observaties/Observations, PTT Museum, The Hague (cat.)
Diskland Snowscape, Shed im Eisenwerk, Frauenfeld,
Switzerland (leaflet)
1998 *Fast Forward*, Stichting Fonds voor beeldende kunsten,
Vormgeving en bouwkunst, Amsterdam
NL. Contemporary art from the Netherlands, Stedelijk Van
Abbemuseum, Eindhoven (cat.)
Het dier als metafoor in de internationale kunst van nu, De
Zonnehof, Amersfoort (leaflet)
1999 *EXIT: Art and Cinema at the end of the Century*,
Chisendale Gallery, London
2000 *Ontstijgenis bij klaarlichte dag*, De Unie, Rotterdam
Exorcism/Aesthetic Terrorism, Museum Boijmans Van Beuningen,
Rotterdam (cat.)
Still/Moving, Museum for Modern Art, Kyoto (cat.)
Lokaal 01, Breda
Home is where the heArt is, Museum van Loon, Amsterdam
2001 *Wouldn't it be nice?* Montevideo, Amsterdam
Black Cube 5, Cinema de Balie, Amsterdam (leaflet)
Sonsbeek 9; Locus Focus, Arnhem (cat.)
Casino 2001, S.M.A.K. (Stedelijk Museum voor Actuele Kunst),
Gent/Ghent (cat.)
2002 *Freespace*, Z33, Hasselt
Impakt Festival, Utrecht (magazine)

DAAN VAN GOLDEN
(Rotterdam, 1936)
woont en werkt/lives and works in Schiedam

SOLOTENTOONSTELLINGEN/SOLO EXHIBITIONS

1961 *Daan van Golden, schilderijen en gouaches*, Galerie 207, Amsterdam
Daan van Golden, schilderijen, Galerie 't Venster, Rotterdam
1962 Galerie De Posthoorn, Den Haag/The Hague
1964 *Patterns*, Naquia Gallery, Tokio/Tokyo (cat.)
1965 *Daan van Golden - Made in Japan*, Galerie 't Venster, Rotterdam
1966 *Daan van Golden, negentienvijfenzestig*, Steendrukkerij de Jong & Co.,
Hilversum (cat.)
Van Golden 1964, Stedelijk Museum, Schiedam
Van Golden - White Painting, Galerie Delta, Rotterdam
1968 Galerie 20, Amsterdam
1978 *Daan van Golden (Schiedam's Atelier 3)*, Stedelijk Museum,
Schiedam (cat.)
1979 Art & Project, Amsterdam (cat.)
1982 *Daan van Golden - Overzichtstentoonstelling 1963-1982*, Museum
Boymans-Van Beuningen, Rotterdam (cat.)
Galerie Micheline Szwajcer, Antwerpen/Antwerp
1988 *Daan van Golden - Works 1964-1988*, De Oosterpoort, Groningen
1989 Art & Project, Amsterdam (cat.)
1991 *Youth is an Art*, Galerie Bébert, Rotterdam
De Kunst is geen wedstrijd, Arti ent Amicitiae, Amsterdam (cat.)
Daan van Golden - Works 1962-1991, Stedelijk Museum,
Amsterdam (cat.)
1993 Galerie Micheline Szwajcer, Antwerp
1996 Le Consortium, Centre d'Art Contemporain, Dijon (cat.)
1997 *Youth is an Art*, Museum Boymans Van Beuningen, Rotterdam (cat.)
1998 *Youth is an Art*, Institut Néerlandais, Parijs/Paris
1999 *Youth is an Art*, Konsthallen Göteborg
XLVIII Venice Biennale, Dutch Pavilion, Venetië/Venice (cat.)

GROEPSTENTOONSTELLINGEN/GROUP EXHIBITIONS

1960 *Ficheroux, Van Golden, Ton Orth, Hans Verwey*, Galerij Orcz, Den
Haag/The Hague
1961 *Jongere Nederlandse schilders, beeldhouwers en architekten*, Liga
Nieuwe Beelden, Stedelijk Museum, Amsterdam
1966 *Atelier 4*, Stedelijk Museum, Amsterdam
1967 *Four Abstract Painters*, Institute of Contemporary Art, London (cat.)
Art Objectif, Galerie Studler, Parijs/Paris (cat.)
Cinquième Biennale de Paris, Musée d'Art Moderne de la Ville de Paris,
Parijs/Paris (cat.)
Salon van de Maassteden, Stedelijk Museum, Schiedam (cat.)
1968 *Three Blind Mice - De Collecties: Visser, Peeters, Becht*, Stedelijk Van
Abbemuseum, Eindhoven; Sint Pietersabdij, Gent/Ghent (cat.)
Documenta IV, Museum Fridericianum, Kassel (cat.)
Junge Kunst aus Holland, Kunsthalle, Bern (cat.)
1969 *Dutch Art Today*, International Monetary Fund, World Bank Building,
Washington D.C. (cat.)
1971 *Stedelijk '60-'70*, Paleis voor Schone Kunsten, Brussel/Brussels (cat.)
1972 *Relativerend Realisme*, Stedelijk Van Abbemuseum, Eindhoven (cat.)
1973 *Illusie*, Stedelijk Museum, Schiedam (cat.)
1976 *Reflektie en Realiteit*, Bureau Beeldende Kunst Buitenland,
Amsterdam (cat.)
1982 *Fontana, Van Golden, Schoonhoven*, Galerie Delta, Rotterdam
1983 *Modern Dutch Painting*, Alexander Suzos Museum, Athene/Athens;
Stedelijk Museum, Amsterdam (cat.)
1997 *Reushering in Sacrality*, Galerie Ferdinand van Dieten -
d'Eendt, Amsterdam
1998 *Self-Portraits*, Galerie Tanya Rumpff, Haarlem
Wat van waarde is ... , Slot Loevenstein en/and Gorcums Museum,
Gorinchem (cat.)
1999 *Wereldprogramma* (with Guy Mees), De Zenkast, Middelburg

CHRISTIAN JANKOWSKI
(Göttingen, 1968)
woont en werkt/lives and works in Berlijn/Berlin

SOLOTENTOONSTELLINGEN/SOLO EXHIBITIONS

1992 *Die Jagd*, Supermärkte/Friedensallee 12, Hamburg
Schamkasten (met/with F. Restle), Friedensallee 12, Hamburg
1994 *Der sichere Ort*, Friedensallee 12, Hamburg
1996 *Mein Leben als Taube*, Klosterfelde, Berlin
1997 *Let's Get Physical/Digital*, Art Node, Stockholm (cat.)
1998 *Videosalon*, H.M. Klosterfelde, Hamburg
Let's Get Physical/Digital, Klosterfelde, Berlijn/Berlin
Mein erstes Buch, Portikus, Frankfurt (cat.)
1999 *Videosalon*, Videodrome, Kopenhagen/Copenhagen
Paroles Sur Le Vif, Goethe Institut, Parijs/Paris
Telemística, Kölnischer Kunstverein, Keulen/Cologne
2000 De Appel Foundation, Amsterdam (cat.)
The Matrix Effect, Wadsworth Atheneum, Hartford
Telekommunikation (met/with Franz West), Galerie Meyer Kainer,
Wenen/Vienna
2001 Swiss Institute - Contemporary Art, New York
Commercial Landscape, Galleria Giò Marconi, Milaan/Milan
2002 *Christian Jankowski*, Mercer Union, Toronto
Christian Jankowski's Targets, Washington University Gallery, St. Louis
Point of Sale, Maccarone Inc., New York
The Holy Artwork, Aspen Art Museum, Aspen
Lehrauftrag, Klosterfelde, Berlijn/Berlin (cat.)

GROEPSTENTOONSTELLINGEN/GROUP EXHIBITIONS

1995 *Ebbe in der Freiheit: Club Berlin, XLVI Biennale di Venezia*,
Venetië/Venice
... aus Hamburg und Kopenhagen, Fahrradhalle, Offenbach
1996 *Kunst auf der Zeil*, Schaufenster im Disney Store, Frankfurt (cat.)
... fra Hamborg og fra Kobenhavn, Globe, Kopenhagen/Copenhagen
1997 *Zonen der Ver-Störung*, Steirischer Herbst, Graz (cat.)
L'autre, Biennale de Lyon (cat.)
Enter: Artist/Audience/Institution, Kunstmuseum Luzern (cat.)
Punch in Out, Kunsthaus Hamburg (cat.)
1998 *Fast Forward - Body Check*, Kunstverein Hamburg
gangbang, Galerie Margit Haupt, Karlsruhe
1999 *Above the Good and Evil*, Paço das Artes, Sao Paulo/San Paulo (cat.)
Crash, ICA, Londen/London (cat.)
German Open 1999 - Gegenwartskunst in Deutschland, Kunstmuseum
Wolfsburg, Wolfsburg (cat.)
Home & Away, Kunstverein Hannover, Hannover (cat.)
Chronos und Kairos, Museum Fridericianum, Kassel (cat.)
dapertutto, La Biennale di Venezia, Venetië/Venice (cat.)
2000 *Neues Leben*, Galerie für Zeitgenössische Kunst, Leipzig
Neunzehnhundertneunundneunzig, Kunsthaus Hamburg (cat.)
2001 *Tele(visions) - Kunst sieht fern*, Kunsthalle Wien, Wenen/Vienna (cat.)
Futureland, Städtisches Museum Abteiberg, Mönchengladbach;
Museum van Bommel van Dam, Venlo (cat.)
Irony, Fundació Joan Miró, Barcelona; Koldo Mitxelena Kulturunea,
San Sebastian (cat.)
Schau Dir in die Augen Kleines, Museum Fridericianum, Kassel (cat.)
Zero Gravity, Palazzo delle Esposizioni, Rome (cat.)
Media Connection, Palazzo delle Esposizioni, Rome; Ansaldo,
Milaan/Milan; Castel S. Elmo, Napels/Naples (cat.)
2nd Berlin Biennale, Berlijn/Berlin (cat.)
Let's entertain, Walker Art Center, Minneapolis;
Kunstmuseum Wolfsburg, Wolfsburg
2002 *Centre of Attraction, 8th Baltic Triennial of International Art*, Vilnius
Busan Biennial 2002, Busan Metropolitan Art Museum, Busan, Korea
*Skandal und Mythos - Eine Befragung des Archivs zur documenta 5
(1975)*, Kunsthalle Wien Project Space, Wenen/Vienna (cat.)
Melodrama, Artium, Centro-Museuo Vasco de Arte Contemporáneo,
Vitoria-Gasteiz; Palacio de los Condes de Gabia/Centro Jose Guerro,
Granada (cat.)
Art and Economy, Deichtorhallen, Hamburg (cat.)
Biennial, Whitney Museum of American Art, New York (cat.)
Con Art: Magic, Object, Action, Site Gallery, Sheffield (cat.)

RINCE DE JONG
(Rotterdam, 1970)
woont en werkt/lives and works in Rotterdam

SOLOTENTOONSTELLINGEN/SOLO EXHIBITIONS

1999 *Lang leven/Long life*, Nederlands Foto Instituut, Rotterdam (cat.)
2002 *Lang leven/Long life*, Centrum Beeldende Kunst, Nijmegen

GROEPSTENTOONSTELLINGEN/GROUP EXHIBITIONS

1999 *Conditions humaines, portraits intimes*, Maison de la culture Frontenac,
Montreal
2000 *Conditions humaines, portraits intimes*, Nederlands Foto Instituut,
Rotterdam (cat.); La Sala de Exposiciones del Canal de Isabel 11,
Madrid; L'Ospitale, Rubiera/Reggio Emilia
2002 *Maskers af!/Masks off!*, Stedelijk Museum, Amsterdam
*Gegenüber/Face to face-Menschenbilder in der Gegenwarts-
fotografie*, Fotohof, Salzburg; Landesgalerie am Oberösterreichischen
Landesmuseum, Linz (cat.)

LIZA LOU
(New York City, 1969)
woont en werkt/lives and works in Los Angeles

SOLOTENTOONSTELLINGEN/SOLO EXHIBITIONS

1994 Franklin Furnace, New York
1996 Fundacio Joan Miro, Espai 13, Barcelona
 Kemper Museum of Contemporary Art, Kansas City
 Bass Museum, Miami Beach
 Aspen Art Museum, Aspen
 Capp Street Projects, San Francisco
 Minneapolis Institute of Arts, Minneapolis
1998 Contemporary Art Center of Virginia, Virginia Beach
 Santa Monica Museum of Art, Santa Monica
1999 Grand Central Terminal, Vanderbilt Hall, New York
 Contemporary Art Center, Cincinnati
2000 Akron Art Museum, Akron
 Renwick Gallery, Smithsonian Institution of American Art, Washington DC
2001 Southeastern Contemporary Art Center, Winston-Salem
2002 Museum Kunst Palast, Düsseldorf
 Henie Oslo Kunstsenter, Oslo
 Deitch Projects, New York

GROEPSTENTOONSTELLINGEN/GROUP EXHIBITIONS

1996 *A Labor of Love*, The New Museum, New York
1998 *Site Specific*, Aldrich Museum of Contemporary Art, Ridgefield
2000 *Lyon Biennale*, Lyon
 Taipei Biennale, Taipei, Taiwan
 Made in California, L.A. County Museum of Art, Los Angeles
2001 *Give and Take*, Victoria and Albert Museum, organised by the
 Serpentine Gallery, Londen/London
 Un Art Populaire, Fondation Cartier, Parijs/Paris
 ARS 01, KIASMA, Museum of Contemporary Art, Helsinki
2002 *Melodrama*, Centro-Museo Vasco de Arte Contemporaneo, Basque
 Bingo, Galerie Thaddeus Ropac, Parijs/Paris

WALTER DE MARIA
(Albany, California, 1935)
woont en werkt/lives and works in New York City

SOLOTENTOONSTELLINGEN/SOLO EXHIBITIONS

1965 Paula Cooper Gallery, New York
1968 Nicholas Wilder Gallery, Los Angeles
 The New York Earth Room, Galerie Heiner Friedrich, München/Munich
1969 Dwan Gallery, New York
1972 Kunstmuseum, Bazel/Basle (cat.)
1974 *The New York Earth Room*, Hessisches Landesmuseum, Darmstadt (cat.)
1977 Heiner Friedrich, New York
 The Lightening Field, Dia Center for the Arts, Corrales
1979 *The New York Earth Room*, Heiner Friedrich, New York
 The Broken Kilometer, Heiner Friedrich, New York
 The Broken Kilometer, Dia Art Foundation, New York
1980 Dia Art Foundation, New York
1981 *360° I Ching*, Centre Georges Pompidou, Parijs/Paris (cat.)
1982 Centre Georges Pompidou, Parijs/Paris
1984 Museum Boymans-van Beuningen, Rotterdam (cat.)
1986 Xavier Fourcade, Inc., New York (cat.)
1987 *5 Continent Sculpture*, Staatsgalerie, Stuttgart
1988 Magasin 3, Stockholm Kunsthall, Stockholm (cat.)
 The Broken Kilometer, Dia Art Foundation, West Broadway, New York
 The New York Earth Room, Dia Art Foundation, Wooster Street, New York
1989 Moderna Museet, Stockholm (cat.)
 5 Continent Sculpture, Daimler-Benz, Mohringen,
1990 French Bicentennial Sculpture, Assemblée Nationale, Parijs/Paris
1992 *The 5-7-9 Series*, Gagosian Gallery, New York (SoHo) (cat.)
1997 *The New York Earth Room*, Dia Center for the Arts, New York
1998 *The 5-7-9 Series*, Gemäldegalerie, Berlijn/Berlin
1999 Fondazione Prada, Milaan/Milan
2000 *The 2000 Sculpture*, Hamburger Bahnhof, Berlijn/Berlin
 Seen/Unseen Known/Unknown, Naoshima Contemporary Art Museum,
 Naoshima Island (cat.)

GROEPSTENTOONSTELLINGEN/GROUP EXHIBITIONS

1967 *American Sculpture of the Sixties*, Los Angeles County Museum of Art;
 Philadelphia Museum of Art, Philadelphia (cat.)
1968 *Prospect '68*, Kunsthalle, Düsseldorf (cat.)
 Documenta IV, Kassel (cat.)
 When Attitudes Become Form, Kunsthalle Bern; Haus Lange, Krefeld;
 I.C.A., Londen/London (cat.)
1971 *Prospect '71*, Kunsthalle, Düsseldorf (cat.)
 Information, Museum of Modern Art, New York (cat.)
1972 *Diagrams and Drawings*, Rijksmuseum Kröller-Müller, Otterlo;
 Württermbergischer Kunstverein, Stuttgart; Kunstmuseum, Bazel/Basle (cat.)
1973 *Bilder-Objecte-Filme-Konzepte*, Sammlung Herbig, Stadtische Galerie
 im Lehnbachhaus, München/Munich (cat.)
1976 *Line*, The Visual Arts Museum, New York; Philadelphia College of Art
 200 Years of American Sculpture, Whitney Museum of American Art,
 New York (cat.)
1977 *Documenta VI*, Kassel (cat.)
1980 *Pier and Ocean*, Arts Council of Great Britain, Hayward Gallery,
 Londen/London; Rijksmuseum Kröller-Müller, Otterlo (cat.)
 La Biennale di Venezia, Venetië/Venice (cat.)
1981 *Westkunst*, Keulen/Cologne (cat.)
1982 *Blam! The Explosions of Pop, Minimalism and Performance, 1958-1964*,
 Whitney Museum of American Art, New York (cat.)
1983 *Exhibition - Dialogue on Contemporary Art in Europe*, Modern Art
 Center Calouste; Gulbenkian Foundation, Lissabon/Lisbon (cat.)
1984 *Bodenskulptur*, Kunsthalle Bremen, Bremen
1985 *L'epoque, la mode, la morale, la passion*, Centre Georges Pompidou,
 Musée National d'Art Moderne de la Ville de Paris, Parijs/Paris (cat.)
1989 *Geometric Abstraction and Minimalism in America*, Solomon R.
 Guggenheim Museum, New York
1990 *Gegenwart Ewigkeit*, Martin-Gropius-Bau, Berlijn/Berlin
 Energies, Stedelijk Museum, Amsterdam
1991 *POWER: Its Myths, Icons & Sculptures in American Culture, 1961-1991*,
 Indianapolis Museum of Art
1992 *Transform*, Kunsthalle Bazel/Basle
2001 *The Inward Eye: Transcendence in Contemporary Art*, Contemporary
 Arts Museum, Houston

TRACEY MOFFATT
(Brisbane, 1960)
woont en werkt/lives and works in Syndey en/and New York City

SOLOTENTOONSTELLINGEN/SOLO EXHIBITIONS

1989 *Something More*, Australian Centre for Photography, Sydney
1992 *Pet Thang*, Mori Gallery, Sydney
 Centre for Contemporary Arts, Glasgow
1994 *Scarred for Life*, Karyn Lovegrove Gallery, Melbourne
1995 *Guapa (Goodlooking)*, Karyn Lovegrove Gallery, Melbourne; Mori
 Gallery, Sydney (cat.)
 Short Takes, ArtPace, San Antonio (cat.)
1997 *Free Falling*, Dia Center for the Arts, New York (cat.)
 Tracey Moffatt, Films, Musée d'Art Contemporain, Lyon
1998 Kunsthalle Wien, Wenen/Vienna (cat.)
 Württembergischer Kunstverein, Stuttgart
 Centre National de la Photographie, Parijs/Paris
 La Caixa de Pensiones, Barcelona
 Free Falling, The Renaissance Society, Chicago
1999 *Laudanum*, Victoria Miro Gallery, Londen/London; Greg Kucera Gallery,
 Seattle; Rupertinum, Salzburg
 Ulmer Museum, Ulm; Neuer Berliner Kunstverein, Berlijn/Berlin; Kunstverein
 Freiburg im Marienbad, Freiburg (cat.)
 Fundacio la Caixa, Sala San Juan, Barcelona (cat.)
 Free Falling, ICA, Boston,
2000 *Invocations*, Matthew Marks Gallery, New York; Roslyn Oxley 9 Gallery,
 Sydney; Galerie Helga de Alvear, Madrid
 Scarred for Life II, Roslyn Oxley 9 Gallery, Sydney; Goddard de Fiddes,
 Perth; Rena Bransten Gallery, San Francisco
 The National Museum of Photography, Kopenhagen/Copenhagen
2001 *Invocations*, Victoria Miro Gallery, Londen/London; Fruitmarket Gallery,
 Edinburgh; Rena Bransten Gallery, San Francisco
 Tensta Konsthal, Tensta
 Taipei Fine Arts Museum, Taipei
 Fourth, Paul Morris Gallery, New York; L.A. Galerie, Frankfurt;
 Roslyn Oxley 9 Gallery, Sydney; Rebecca Camhi, Athene/Athens
 Art Gallery of New South Wales, Sydney
2002 City Gallery, Wellington
 Joslyn Art Museum, Omaha

GROEPSTENTOONSTELLINGEN/GROUP EXHIBITIONS

1984 *Pictures for Cities*, Artspace, Sydney
1986 *Aboriginal & Islander Photographs*, Aboriginal Artists Gallery, Sydney
1988 *Shades of Light*, National Gallery of Australia, Canberra (cat.)
1990 *Satellite Cultures*, New Museum of Contemporary Art, New York
1991 *From the Empire's End - Nine Australian Photographers*,
 Circulo de Bellas Artes, Madrid (cat.)
1992 *Artists' Projects, Adelaide Festival of the Arts*, Adelaide
1993 *The Boundary Rider, Ninth Biennale of Sydney*, Sydney
1994 *Antipodean Currents*, The Kennedy Centre, Washington
1995 *Antipodean Currents*, The Guggenheim Museum (Soho), New York (cat.)
 95 Kwangju Biennale, Kwangju, Korea
1996 *Fundacao Bienal de Sao Paulo*, Sao Paulo/San Paulo (cat.)
 Campo 6 - The Spiral Village, Museum of Modern Art, Torino;
 Bonnefanten Museum, Maastricht (cat)
 Jurassic Technologies, Tenth Biennale of Sydney, Sydney
1997 *Site Santa Fe*, Santa Fe, New Mexico (cat.)
 Biennale di Venezia, Venetië/Venice (cat.)
1998 Museum van Hedendaagse Kunst, Gent/Ghent
 Escholot, Museum Friedericianum, Kassel (cat.)
 'Roteiros' x 7, XXVI Bienal de São Paulo, Sao Paulo/San Paulo
1999 *Wohin kein Auge reicht*, Deichtorhallen Hamburg
 VII Biennale Internationale di Fotografia, Turijn/Turin
2000 Tate Gallery, Londen/London
 Zeitwenden, Kunstmuseum, Bonn; Museum moderner Kunst Stiftung
 Ludwig, Wenen/Vienna
 12th Biennale of Sydney, Art Gallery of New South Wales, Sydney
2001 *Melodrama*, Tate Gallery, Liverpool
 Australian Art and Society 1901-2001, National Gallery of
 Australia, Syndey

SASKIA OLDE WOLBERS
(Breda, 1971)

SOLOTENTOONSTELLINGEN/SOLO EXHIBITIONS

1997 First Base Award ACAVA, Londen/London
1998 *Cross Currents*, Gallery 291, Londen/London
 Huis in Park Ostermann-Petersen, Amsterdam
1999 *New Work* (met/with Sigalit Landau), Chisenhale gallery, Londen/London
 Huis in Park Ostermann-Petersen, Kopenhagen
2000 *Mind-set*, Stedelijk Museum Bureau, Amsterdam (cat.)
 Gallery Herold, Bremen
2002 Buro Friedrich, Berlijn/Berlin (cat.)
 Gallerie Laura Pecci, Milaan/Milan
 Gallery Tydehalle, Helsinki

GROEPSTENTOONSTELLINGEN/GROUP EXHIBITIONS

1997 *Travel Light*, Birmingham Art Trust, Birmingham
 World Wide Video, Volksbuhne, Berlijn/Berlin
1998 *Pandeamonium* festival of the moving image, Lux Centre,
 Londen/London
 Light, De Vaalserberg Rotterdam
 Hedah Cinema, Maastricht
 Videonale 8, Bonner Kunstverein, Bonn
 Adhocracy, Gallery Herold, Bremen
 Home Case Study, Skuc Gallery, Ljubljana
 Ladies Smoking, St Pancras, Londen/London
 20 years of digging, De Begane Grond, Utrecht
1999 *Remote Sensing*, The Living Art Museum, Reykjavik
 Coffee Time, Crowbar, Londen/London
 World Wide Video Festival, Amsterdam
 Passion, Gasworks, Londen/London
 Cave, Sali Gia, Londen/London
 Videarte Festival of Electronic Art, Mexico City
 Festival do Fim, Lissabon/Lisbon
 Impakt Audiovisual Festival, Utrecht
 Homebrew; visions, optics and eye-rotics, Lux Centre, Londen/London
2000 Institut D'Art Contemporain, Genève/Geneva
 Pusan International Contemporary Art Festival, Pusan
 In Your Dreams, FA1 gallery, Londen/London
 El mes de holanda, Museum of contemporary Art Buenos Aires
 Soft City, Word Image Sound House, Londen/London
 Include me out, Provost Space, Londen/London
 I'm Really Sorry, Gallery Luciano Inga-Pin, Milaan/Milan
 Nowhere Fast, Century Gallery, Londen/London
2001 *Casino 2001 1st Quadriannal of Contemporary Art*, S.M.A.K.,
 Gent/Ghent (cat.)
 Tirana Biennial, National Gallery of Albania, (cat.)
 New Acquisitions, Stedelijk Museum, Amsterdam
 Nuove Scene dall'Olanda, Museo Castello di Rivoli
 Echt, Kunstraum Walcheturm, Zurich
 Insider Trading Art swap with Gavin Turk, Mandeville Hotel,
 Londen/London
2002 *Reality Check*, British Council touring video show Slovenia, Prague,
 London, Croatia (cat.)
 20202, Diana Stigter Gallery, Amsterdam
 Prix de Rome Award film & video, Montevideo, Amsterdam (cat.)

ROMAN OPALKA
(Abbeville, 1931)

SOLOTENTOONSTELLINGEN/SOLO EXHIBITIONS

1966 Galeria Dom Artysty Plastyka, Warschau/Warsaw
1971 Galleria LP 220 Turijn/Turin (cat.)
1972 Salone Annunciata, Milaan/Milan (cat.)
 William Weston Gallery, Londen/London
1973 Galerie Bischofberger, Zürich/Zurich
1974 John Weber Gallery, New York
 Galeria Krzysztofory, Krakow
1975 Museum Chelm, Chelm
1976 Museum Boymans-van Beuningen, Rotterdam
 Palais des Beaux-Arts, Brussel/Brussels
1977 Museum Haus Lange, Krefeld (cat.)
1979 Minneapolis Institute of Contemporary Art, Minneapolis
1980 La Jolla Museum of Contemporary Art, La Jolla
 Art Gallery of Ontario, Toronto
1981 Westfälischer Kunstverein, Münster
 Musée des Beaux-Arts, Montreal
1982 Galerie Isy Brachot, Parijs/Paris (cat.)
1986 Centre de Création Contemporaine, Tours (cat.)
1988 Centre Culturel de Buenos Aires (cat.)
1990 Centré d'Art contemporain, Mont-de-Marsan, Landes
1991 Mala Galerija, Moderna Galerija, Ljubljana (cat.)
1992 Neues Museum Weserburg, Bremen (cat.)
1993 Museum Moderner Kunst im Museum des 20. Jahrhunderts,
 Wenen/Vienna
1994 Neue Nationalgalerie, Berlijn/Berlin (cat.)
1995 Szepmuveszeti Muzeum, Boedapest/Budapest (cat)
 46 Biennale di Venezia, Pools paviljoen/Polish pavillion,
 Venetië/Venice (cat.)
1998 Stadt Galerie Altes Theater, Ravensburg (cat.)
2001 *Opalka 1965/1-∞*, Musée d'Art Moderne et Contemporain, Lodz
2002 *OPALKA 1965/1-∞, Autoportraits*, Mark Quint, Gallery La Jolla
 OPALKA 1965/1-∞, Gallery Grant-Selwyn, Los Angeles

GROEPSTENTOONSTELLINGEN/GROUP EXHIBITIONS

1969 *10th Biennale de Sao Paulo*, Sao Paulo/San Paulo
1970 *Junge Polnische Künstler*, Haus am Kleistpark, Berlijn/Berlin (cat.)
1971 *Aktuellt fran Polen*, Konstmuseum, Göteborg (cat.)
1972 *36th Biennale di Venezia*, Venetië/Venice (cat.)
1977 *Time*, Philadelphia College of Art, Philadelphia (cat.)
 Documenta 6, Kassel (cat.)
 14th Biennale de Sao Paulo, Sao Paulo/San Paulo
1979 *L'Avanguardia Polacca 1910-1978*, Palazzo delle Esposizioni,
 Rome (cat.)
1980 *Pier & Ocean*, Rijksmuseum Kröller-Müller, Otterlo; Hayward Gallery,
 Londen/London (cat.)
1984 *Ecritures dans la peinture*, Villa Arson, Nice (cat.)
1985 *L'Art et le temps*, Musée Rath, Musée d'Art et d'Historie, Genève/
 Geneva; Louisiana Museum of Modern Art, Humblebaek; Städtische
 Kunsthalle, Manheim; Museum des 20. Jahrhunderts, Museum
 Moderner Kunst, Wenen/Vienna; Le Nouveau Musée, Villeurbanne;
 Barbican Center, Londen/London
1988 *Zéro, un Movimiento Europeo*, Collection Lenz Schonberg, Fundacio La
 Caixa, Barcelona; Fundacion Juan March, München/Munich (cat.)
1990 *L'Art conceptuel, une perspective*, Musée d'Art Moderne de la Ville de
 Paris, Parijs/Paris (cat.)
1994 *Europa, Europa*, Kunst- und Ausstellungshalle der Bundesrepublik
 Deutschland, Bonn (cat.)
1995 *Europa de postguerra 1945-1965, Arte después del Diluvio*, Centre
 Cultural, Barcelona; Künstlerhaus, Wenen/Vienna (cat.)
1999 *50 Jahre Kunst aus Mittel Europa*, Museum Moderner Kunst Stiftung
 Ludwig, Wenen/Vienna; Boedapest/Budapest; Barcelona; Southampton,
 Praag/Prague (cat.)
2000 *Global Conceptualism: points of origin, 1950-1980*, Walker Art Center,
 Minneapolis; Miami Art Museum, Miami
 Das fünfte Element, Kunsthalle, Düsseldorf
2001 *In between: Art from Poland 1945-2000*, Cultural Center, Chicago
2002 *Babel 2002*, National Museum of Contemporary Art, Séoul
 Vis à Vis : Opalka et Pistoletto, Istituto Polacco di Roma et Galleria di
 Pino Casagrande, Rome

GERCO DE RUIJTER
(Vianen, 1961)
woont en werkt/lives and works in Rotterdam

SOLOTENTOONSTELLINGEN/SOLO EXHIBITIONS

1997 Witte de With, centrum voor hedendaags kunst, Rotterdam (cat.)
 Galerie Ziegler, Groningen
1999 Galerie van Kranendonk, Den Haag/The Hague
 Ata-Ray Gallery, Sofia
2000 MK galerie.nl, Rotterdam (cat.)
 Fries Museum Buro Leeuwarden, Leeuwarden
2001 Stedelijk Museum, Schiedam
 Galerie Modulo, Lissabon/Lisbon
 Galerie Modulo, Porto
2002 MK galerie.nl, Rotterdam
 Cargo Z, Almere

GROEPSTENTOONSTELLINGEN/GROUP EXHIBITIONS

1993 *Midden in de Zomer*, MK expositieruimte, Rotterdam
 Galerie '93, Kunsthal, Rotterdam
1994 MK expositieruimte, Rotterdam
 Ateliers d'artiste, Marseille/Marseilles
1995 *Verzameld Werk 6/Collected Work 6*,
 Museum Boijmans Van Beuningen, Rotterdam
1996 *De Hollandse Spoorweg*, Nijmegen
 LAK galerie, Leiden
 Art Amsterdam, MK expositieruimte
1997 National Gallery, Praag/Prague
 Fotofestival, Naarden (cat.)
1998 *Carambolage*, Gothaer Kunstforum, Keulen/Cologne (cat.)
 Carambolage, Centrum Beeldende Kunst, Rotterdam
 Galerie Bernard Jordan, Parijs/Paris
 Big enough for both of us, Museum Boijmans Van Beuningen,
 Rotterdam (cat.)
1999 *AIR Hoekse Waard*, Rotterdam
 Lost and Found, De Waag, Amsterdam
 Dutch Photography, House of Photography, Moskou/Moscow
 De Vleeshal, Middelburg
 Paris Photo
2000 Musee des Beaux Arts, Beaune
 Stedelijk Museum, Gorinchem
 Art Forum, MKgalerie.nl, Berlijn/Berlin
2001 *The People's Art*, Eléctrica do Freixo, Porto; Witte de With,
 Rotterdam (cat.)
 Art Brussels, MKgalerie.nl, Brussel/Brussels
 Stedelijk Museum het Kruithuis, 's-Hertogenbosch
2002 *Tot nut en genoegen*, Nederlands Foto Instituut, Rotterdam (cat.)
 International Photofestival, Musée Réattu, Arles
 Filmlounge, Nederlands Foto Instituut, Rotterdam
 Cinema Sculptuur, Provinciehuis, Den Haag
 Between the Waterfronts, Las Palmas, Rotterdam (cat.)
 Fotografen in Nederland 1852-2002, Fotomuseum, Den Haag (cat.)

MARIA ROOSEN
(Oisterwijk, 1957)
Woont en werkt/lives and works in Arnhem/Sassetot le Mauconduit

SOLOTENTOONSTELLINGEN/SOLO EXHIBITIONS

1986 *Maria Roosen, Beelden en Tekeningen*, Hooghuis, Arnhem
1988 *Maria Roosen, Recent Werk*, Virtu I.B.K., Nijmegen
1994 *Spring!*, Gemeente Museum Helmond, Helmond
 De cilinder, Zomerbeelden, Culturele Raad Goes, Goes (cat.)
1996 *jeuk*, Galerie Fons Welters, Amsterdam
1997 *Maria Roosen, Nieuw Werk*, Vleeshal, Middelburg
1998 *Ziezo*, Art book, Amsterdam
1999 *Home is where the heart is*, Kunstvereniging Diepenheim, Diepenheim
2001 *Maria Roosen in Himmelblau*, Groninger Museum, Groningen
2002 *Spiegelbeeld*, Museum Dhondt-Dhaenens, Deurle

GROEPSTENTOONSTELLINGEN/GROUP EXHIBITIONS

1987 *Twee jaar Oceaan*, Oceaan, Arnhem (cat.)
1990 *Te gast*, Gemeentemuseum Arnhem, Arnhem (cat.)
1991 *Dr. Brewster & Co*, passagiersterminal Holland Amerika Lijn,
 Rotterdam (cat.)
 The pleasure of being involved...,Stichting Kaus Australis,
 Rotterdam (cat.)
1992 *Project 381 B*, Stichting Still, Rotterdam (cat.)
 Peiling 92, Museum Boymans-van Beuningen, Rotterdam (cat.)
1993 *Zonder Titel. Fünf Positionen aktueller Kunst aus der Niederlanden und
 Flandern*, Frankfurter Kunstverein Steinernes Haus am Römerberg,
 Frankfurt am Main (cat.)
1994 *WATT*, Witte de With, center for contemporary art, Rotterdam (cat.)
 Slow Whoop Siren, Galerie Fons Welters, Amsterdam
 This is the show and the show is many things, Museum van
 Hedendaagse Kunst, Gent/Ghent (cat.)
 EN SUITE, Vereniging voor het museum van hedendaagse kunst te
 Gent, Gent/Ghent
 Videotapes, Casco, Utrecht
1995 *La XLVI Bienale di Venezia, Dumas, Roosen, Van Warmerdam*,
 Nederlandse Paviljoen/Dutch Pavilion, Venetië/Venice (cat.)
 Beeld in Zicht, Museum voor Moderne Kunst Arnhem, Arnhem
 Glasobjecten, Nederlandse Bank, Amsterdam
 Time, Galerie Fons Welters, Amsterdam
1996 *Kunst Moet Moet Kunst*, Provincie Gelderland, Van Reekum Museum,
 Apeldoorn (cat.)
 De Muze als Motor, Brabant 200 jaar, De Beyerd, Breda (cat.)
 Exchanging Interiors, Museum van Loon, Amsterdam (cat.)
1997 *The Beauty and the Beast*, Gallery Unlimited, Athene
 STAD(t)T-ART - kunst in 56 homöopatischen Dosen Kunstverein Schwerte,
 Schwerte (cat.)
1998 *Magritte en de hedendaagse kunst*, Museum voor Moderne Kunst,
 Oostende (cat.)
 Sugar Moutain, galerie van den Berge, Goes
 Going up the country, kunstenaars uit de galerie Fons Welters,
 de Paviljoens, Almere (cat.)
 Colliers, Claartje Keur's collectie, Museum voor Moderne Kunst,
 Beeldsporm (cat.)
1999 *Merijn Bolink, Job Koelewijn, Matthew Monahan, Maria Roosen,
 Berend Strik*, frontroom, *Carlos Amorales*, Galerie Fons Welters,
 Amsterdam
 Delta Ceramic, Keramiek Museum het Princessehof, Leeuwarden (cat.)
 Serendipity (The borders of Europe), Watou (cat.)
 De soep en de wolken, park Berg en Bos, Apeldoorn (cat.)
2000 *BolinkClaassenRoosenStrik*, Galerie Fons Welters, Amsterdam
 Het gekke huis, de Gelderse Roos, Wolfheze (cat.)
 Everything needs time (Honiton festival), Honiton (cat.)
 Spacex gallery, Exeter
 Inkeer, Oude Stefanuskerk, Borne (cat.)
2001 *Artline 5, Interaktionen-Natur&Architektur*, Borken
 Sonsbeek 9, Locus focus, Arnhem
2002 *Kunstenaars van de galerie*, galerie Fons Welters, Amsterdam
 Een raadsel voor Zoersel, Zoersel

JEAN MARC SPAANS
(Amsterdam, 1967)
woont en werkt/lives and works in Rotterdam

SOLOTENTOONSTELLINGEN/SOLO EXHIBITIONS

1992 Gallery Delta, Rotterdam (cat.)
1994 Gallery Wansink, Roermond
 Gallery Delta, Rotterdam
1995 *ART Amsterdam*, Gallery Delta, Amsterdam
1996 Gallery Nouvelles Images, Den Haag
 Gallery Delta, Rotterdam
1998 Gallery Delta, Rotterdam
 Shell Nederland, Den Haag
1999 Zinc Gallery, Stockholm
 Gallery Rob Jurka, Amsterdam
 Towards the End of the Century, Gallery Delta, Rotterdam
 Art Forum, Gallery Rob Jurka, Berlijn/Berlin
 La Serre, Barbara Farber, Trets
 Gallery Nouvelles Images, Den Haag
2000 Shell Nederland, Den Haag
 Gallery Delta, Rotterdam
 La Serre, Barbara Farber, Marseille
 Gallery Niklas von Bartha, Londen/London
 Studio Facility for the Creative Arts, Aomori (cat.)
2001 Gallery Delta, Rotterdam

GROEPSTENTOONSTELLINGEN/GROUP EXHIBITIONS

1992 Gallery Delta, Rotterdam (cat.)
 Brutto Gusto, Rotterdam
1994 Stedelijk Museum, Schiedam
 Photo International, Rotterdam
1995 *Stroomopwaarts*, Rotterdam
1996 Stedelijk Museum, Schiedam
 MK Gallery, Rotterdam
1997 Kunstkader, Bergen op Zoom
 Fotomania, Rotterdam
1998 *Zelfportretten/Self Portraits*, Caldic Collectie, Caldic, Rotterdam (cat.)
 Gallery Nouvelles Images, Den Haag
 Christie's Contemporary Art, Londen/London
 Paris Photo, Gallery Barbara Farber/Rob Jurka, Parijs/Paris
1999 Kunstkader/Het Markiezenhof, Bergen op Zoom
 De Gele Rijder, Arnhem
 Boston Art Show, Zinc Gallery, Boston
 Paris Photo, Zinc Gallery, Parijs/Paris
 RAM Foundation, Rotterdam
2000 Noordbrabants Museum, 's-Hertogenbosch
 Stedelijk Museum, Amsterdam
 Gallery Nouvelles Images, Den Haag
 Kasteel Groeneveld, Baarn
 Gallery Rob Jurka, Amsterdam
 AKZO Nobel, Arnhem
 Zinc Gallery, Stockholm
2001 Tent CBK, Rotterdam
 Beeldspoor, City theatre Rotterdam, Rotterdam
 Nieuwe Aanwinsten, Noordbrabants Museum, 's-Hertogenbosch.
 Gallery K, Oslo
2002 Shell Nederland, Den Haag
 Fusebox, Washington
 Fotografen in Nederland 1852-2002, Fotomuseum, Den Haag (cat.)

FIONA TAN
(Pekan Baru, Indonesië 1966)
woont en werkt/lives and works in Amsterdam

SOLOTENTOONSTELLINGEN/SOLO EXHIBITIONS

1995 *Inside Out*, Montevideo, Galerie René Coëlho, Amsterdam
1996 *Open studio*, Rijksakademie van Beeldende Kunsten, Amsterdam
1998 *J.C. Van Lanschot Prijs*, S.M.A.K., Gent/Ghent (cat.)
 Linneaus' Flower Clock, Stedelijk Museum Het Domein, Sittard
1999 *Roll I & II*, Museum De Pont, Tilburg
 Fiona Tan, De Begane Grond, Utrecht
 Cradle, Galerie Paul Andriesse, Amsterdam
 Smoke Screen, De Balie, Amsterdam
2000 *Facing Forward*, Galleria Massimo de Carlo, Milaan/Milan
 Scenario, Kunstverein, Hamburg
 Lift, Galerie Paul Andriesse, Amsterdam
 Fiona Tan, Contemporary film and video, Moderna Museet, Stockholm
2001 *Fiona Tan, recent works*, Galerie Michel Rein, Parijs/Paris
 Matrix 144, Wadsworth Atheneum Museum of Art, Hartford
 Wako Works of Art, Japan

GROEPSTENTOONSTELLINGEN/GROUP EXHIBITIONS

1994 Stedelijk Museum Bureau Amsterdam
1995 *Beyond the Bridge*, Nederlands Film Museum, Amsterdam (cat.)
 Arslab-I sensi del Virtuale, Palazzo della Belli Arti, Turijn/Torino (cat.)
1996 *hARTware - Dutch Media Art in the 90s*, Künstlerhaus, Dortmund
1997 *The Second - Time Based Art from the Netherlands*, Stedelijk Museum
 Amsterdam; Museo Del Chopo, Mexico
 Hong Kong - Parfumed Harbour, De Appel, Amsterdam
 2nd Johannesburg Biennale, Johannesburg
 Cities on the Move, Wiener Secession, Wenen/Vienna (cat.)
1998 *unlimited.nl*, De Appel, Amsterdam (cat.)
 Rineke Dijkstra, Tracey Moffatt, Fiona Tan, S.M.A.K., Gent/Ghent (cat.)
 Biennale de l'image Paris '98, E.N.S.B.A, Parijs/Paris (cat.)
 Scope, Artist Space, New York
 The Second - Time Based Art from the Netherlands, Fine Arts Museum,
 Taipei; ICC, Tokio/Tokyo
 Power Up, Gemeentemuseum Arnhem (cat.)
 Cities on the Move, PS1 Contemporary Art, New York; CAPC Musée
 d'art contemporain de Bordeaux (cat.)
1999 *Go Away*, Royal College of Art, Londen/London (cat.)
 Cities on the Move, Hayward Gallery, Londen/London; Louisiana
 Museum, Denmark (cat.); Kiasma Museum of Contemporary Art, Helsinki
 The Second, Ludwig Museum, Boedapest/Budapest
 International Biennale of Photography, Centro de la Imagen,
 Mexico City
 8e Biennale de l'Image en mouvement, Centre pour l'Image
 Contemporaine, Genève/Geneva
 Stimuli, Witte de With center for contemporary art, Rotterdam
2000 *Cinema Without Walls*, Museum Boijmans Van Beuningen, Rotterdam
 Et l'art se met au monde, Institute d'art contemporain, Villeurbanne
 Finsternis/Finsterre, Palazzo delle Pappesse, Pisa
 Still/Moving, Museum of Modern Art, Kyoto
 <hers>, *Video as a Female Terrain*, Landesmuseum Johanneum,
 Graz (cat.)
 Shanghai Spirit, Shanghai Biennale 2000, Shanghai Art Museum
2001 *Endtroducing*, Villa Arson, Nice
 Berlin Biennale 2, Berlijn/Berlin (cat.)
 Biennale di Venezia, 'Plateau of Mankind', Venetië/Venice (cat.)
 International Triennial of Contemporary Art, Yokohama (cat.)
 Futureland, Museum Abteiberg, Mönchengladbach, Museum van
 Bommel van Dam, Venlo (cat.)
2002 *Thin Skin*, ICI, AXA Gallery, New York; Gemeentemuseum Helmond;
 reizende tentoonstelling/touring exhibition
 Documenta 11, Museum Fridericianum, Kassel (cat.)
 Telepathic Journeys, MIT List Arts Center, Cambridge MA

HENK TAS
(Rotterdam, 1948)
woont en werkt/lives and works in Rotterdam

SOLOTENTOONSTELLINGEN/SOLO EXHIBITIONS

1985 Perspektief Gallery, Rotterdam (cat.)
 Gracias pur su Visita, Torch Gallery, Amsterdam
1986 *Farbfotographien*, Folkwang Museum, Essen
1987 Galerie Dany Keller, München/Munich
1990 *Three Steps to Heaven*, Centrum Beeldende Kunst, Rotterdam (cat.)
1991 *Elvis versus God*, Torch Gallery, Amsterdam (cat.)
 Hugo Erfurth Preis 1991, Moisbroich Museum, Leverkusen (cat.)
2000 *Why Me Lord?*, Torch Gallery, Amsterdam
 Henk Tas Photographs, Govinda Gallery, Washington DC
2001 Exponera Gallery, Malmö
 Why Me Lord?, Stedelijk Museum, Schiedam (cat.)

GROEPSTENTOONSTELLINGEN/GROUP EXHIBITIONS

1972 *Sweet Home*, Lijnbaancentrum, Rotterdam (cat.)
1981 *Andere Fotografie*, Nederlandse Kunststichting, Amsterdam (cat.)
1982 *Hunting Lions with a Toothpick*, Westersingel Gallery, Rotterdam
1985 *Image Nuova 85*, Ultimus Tendencies Fotografia, Palacio de Sástago,
 Zaragoza (cat.)
 The Self Imagined, Air Gallery, Londen/London (cat.)
1986 *Fotografia Buffa*, Groninger Museum, Groningen (cat.)
 Duitse en Nederlandse Fotografie, Foto Biënnale, Enschede (cat.)
 Hello-Goodbye, Europa-America, Camera Austria, Graz
 Rijksaankopen 1985, Rijksdienst Beeldende Kunst, Den Haag (cat.)
1987 *Dutch Art & Architecture Today*, Rijksdienst Beeldende Kunst,
 Amsterdam (cat.)
1988 *Questioning Europe, Foto Biënnale*, Rotterdam (cat.)
 A Great Activity, Stedelijk Museum, Amsterdam (cat.)
 Foto Triënnale, Esslingen (cat.)
 Less is a Bore, Exuberance Now, Groninger Museum, Groningen (cat.)
1989 *L'Invention d'un Art, Centième Anniversaire de la Photographie*, Centre
 Georges Pompidou, Parijs/Paris (cat.)
 Das konstruierte Bild, Münchener Kunstverein, München/Munich (cat.)
 Die Rache der Erinnerung Stadtpark, Graz
1990 *D'un art l'autre, Biennale International de Marseille*, Musées de
 Marseille, Marseille/Marseilles (cat.)
 Schräg, Rheinisches Landes Museum, Bonn
1991 *Recent Dutch Photography*, Gallery 44, Toronto
 Das Goldene Zeitalter, Württembergischer Künstverein, Stuttgart
 East West Photo Conference, New Spaces of Photography, National
 Museum, Wroclawia
1993 *Ver is Hier*, Nederlands Fotomuseum, Sittard
1994 *Kus me, Kus me, Zeeman*, Vishal, Haarlem
1995 *Elvis & Marilyn 2x Immortal*, New York Historical Society, New York;
 Contemporary Arts Museum, Houston; Institute of Contemporary Arts,
 Boston
1997 *Elvis & Marilyn 2x Immortal*, Hokkaido Obihiro Museum of Art; Daimaru
 Museum, Umeda, Osaka; Takamatsu City Museum of Art; Mitsikoshi
 Museum of Art, Fukuoka; Kumoto Prefectural Museum of Art, Japan
 (cat. Japanese version)
 Poolshoogte, Actuele Fotografie in Nederland, België en Duitsland,
 Nederlands Foto Instituut, Rotterdam
1998 *Pop in Beeld*, Noordbrabants Museum, 's-Hertogenbosch
 Zelfportretten/Self Portraits, Caldic Collectie, Caldic, Rotterdam (cat.)
1999 *Off the Record*, Centrum Beeldende Kunst, Rotterdam
 Uncanny, Quay Art, Kingston Upon Hull
2000 *Late at Night*, Huis Marseille, Amsterdam
 Bloemen van de Nieuwe Tijd, Noordbrabants Museum,
 's-Hertogenbosch
2001 *King Size*, Musee International des Arts Modestes, Sète
 True Fictions, Inszenierte Fotokunst seit 1990, Museumsverein, Arolsen
2002 *Fictions. Inzenierte Fotokunst der 1990er Jahre*, Ludwig Forum für
 Internationale Kunst, Aaken/Aachen

FRED TOMASELLI
(Santa Monica, 1956)
woont en werkt/lives and works in Santa Monica

SOLOTENTOONSTELLINGEN/SOLO EXHIBITIONS

1987 P.S.1 Museum, Long Island City, New York
1990 Artist's Space, Project Room, New York (cat.)
1991 White Columns Gallery, New York (cat.)
 Randy Alexander Gallery, New York
1992 Christopher Grimes Gallery, Santa Monica
1993 Josh Bear Gallery, New York
 Jack Tilton Gallery, New York
1994 Christopher Grimes Gallery, Santa Monica
 Galerie Anne de Villepoix, Parijs/Paris
1996 Fred Tomaselli, The Urge to Be Transported, Center for the Arts
 at Yerba Buena Gardens, San Francisco; Huntington Beach Art
 Center, Huntington Beach; Rice University, Houston; The Contemporary
 Arts Center Cincinnati
1997 Jack Tilton Gallery, New York
 Christopher Grimes Gallery, Santa Monica
1998 Gravity's Rainbow, Whitney Museum of American Art at Philip Morris,
 New York (cat.)
 Galerie Gebauer, Berlijn/Berlin (cat.)
 Galerie Anne de Villepoix, Parijs/Paris
2000 James Cohan Gallery, New York
2001 White Cube, Londen/London
 Gravity's Rainbow, Indianapolis Museum of Art, Indiana
 Fred Tomaselli: 10-Year Survey, ICA, Palm Beach; Site, Santa Fe (cat.)

GROEPSTENTOONSTELLINGEN/GROUP EXHIBITION

1988 Art in Anchorage, Creative Time, Brooklyn Bridge, Brooklyn
1990 Out of Sight, P.S.1 Museum, Long Island City, New York
 Reconnaissance, Simon Watson Gallery, New York
1991 Brooklyn, Jack Tilton Gallery, New York
 Maps and Madness, Longwood Arts Gallery, New York
1992 Voyage to the Nth Dimension, Sue Spaid Fine Art, Los Angeles
1993 Tele-Aesthetics, Bard College, Annandale-on-Hudson, New York
 Fever, Exit Art, New York
 Recycling Reconsidered, Indianapolis Museum of Art, Indianapolis
 The Final Frontier, The New Museum of Contemporary Art, New York
1994 Promising Suspects, Aldrich Museum of Contemporary Art,
 Ridgefield
1995 Altered and Irrational, Whitney Museum of American Art, New York
 Painting Outside Painting, The Corcoran Gallery of Art, Washington DC
 Pittura/Immediata, Neue Galerie am Landesmuseum Joanneum
 and Kunstlerhaus, Graz (cat.)
 It's only Rock and Roll, Phoenix Art Museum, Phoenix (cat.)
1996 Multiple Identity: Selections from the Whitney Museum of American Art,
 Alexandros Soutzos Museum, Athene/Athens; Museu d'Art
 Contemporani, Barcelona; Castello di Rivoli/Museo d'Art e
 Contemporanea, Turijn/Turin; Kunstmuseum, Bonn
 Fragments, Museu d'Arte Contemporanei, Barcelona (cat.)
1997 Heart, Mind, Body and Soul, Whitney Museum of American Art, New York
1998 International Home and Garden, Pusan Contemporary Art
 Museum Pusan
 Project '63, The Museum of Modern Art, New York
 Pop Abstraction, Pennsylvania Academy of Fine Arts, Philadelphia
1999 Animal Artifice, The Hudson River Museum, Yonkers
 Wildflowers, Katona Museum of Art, Katona
2000 The Lyon Biennial, Halle Tony Garnier, Lyon
 The End: An Independent Vision of Contemporary Art, Exit Art/The
 First World, New York
 Twisted: Urban and Visionary Landscapes in Contemporary
 Painting, Stedelijk Van Abbemuseum, Eindhoven (cat.)
 Open Ends: MoMA 2000, The Museum of Modern Art, New York
2001 Berlin Biennale, Berlijn/Berlin
 Patterns: Between Object and Arabesque, Kunsthallen Brandts
 Klaedefabrik, Odense
 ARS 01, Kiasma Museum of Contemporary Art, Helsinki
2002 The Heavenly Tree Grows Downward, James Cohan Gallery, New York
 Once Upon a Time: Fiction and Fantasy in Contemporary Art,
 Selections from the Whitney Museum of American Art, New York state
 Museum, New York

DRÉ WAPENAAR
(Berkel en Rodenrijs, 1961)
woont en werkt/lives and works in Rotterdam

SOLOTENTOONSTELLINGEN/SOLO EXHIBITIONS

1989 Pulpit, Gallery W125, Tilburg (brochure)
1993 Home, Sweet Home, Vrije Universiteit, Amsterdam (cat.)
1995 The Familytent, Centrum Beeldende Kunst, Rotterdam (brochure)
 The Allotment, Meester Willems Plein, Rotterdam (brochure)
1996 Manufactured, Winterbivouac on Nova Zembla, Nova Zembla,
 's-Hertogenbosch
 The Finding, Archaeological covering, Bergen (NH)
1997 Tentshow Wapenaar & Wapenaar, Swimmingpool de Trip, Houten
1998 Tree Tents, Campsite de Hertshoorn, Garderen
1999 Stands & Tents, Centrum Beeldende Kunst, Dordrecht (cat.)
 Loneliness in the City (met/with Alicia Framis), reizend paviljoen /
 travelling pavilion Mönchengladbach, Dordrecht, Barcelona,
 Helsinki, Zürich (cat.)
 Puddles, The VJ Stand, Gallery Surge, Tokyo (cat.)
 The VJ Stand, College Descartes, Loos
 Le cercle des intimes, Gallery Commune Ersep, Tourcoing
 Fence Drawing, Museum Boijmans Van Beuningen, Rotterdam (bulletin)
 BVB Towerbanners, Museum Boijmans Van Beuningen, Rotterdam
 (bulletin)
2001 Hang, Kiss & Smoke Spot, Bouwens van der Boije college, Panningen
 Gallery Lia Rumma, Napels/Naples
2002 Deathbivouac, Gallery van Wijngaarden, Amsterdam

GROEPSTENTOONSTELLINGEN/GROUP EXHIBITIONS

1987 Touche 87, Pulchri Studio, Den Haag (cat.)
1989 Tilburg Images, Councilhouse, Tilburg (cat.)
1990 Pakkend verpakt, Jan Cunen Centrum, Gemeentemuseum, Oss (cat.)
1991 Herdgangen, The Synagogue, Tilburg (cat.)
 Image 91, Kunst en Complex, Rotterdam
1992 Park Flevohof, Biddinghuizen
1993 Verloren meesters, Galerie Vaalserberg, Rotterdam
1994 Vista, Solitary visions - Dynamic views, Foundation Fundament,
 Breda (cat.)
 Buitengalerie, Centrum Beeldende Kunst, Rotterdam
 Galerie 94, De Kunsthal, Rotterdam (cat.)
1995 Stroomopwaarts 94, Atrium Foundation, De HAL, Rotterdam (brochure)
 Coast Art Line, Foundation de Achterstraat, Hoorn (cat.)
 Blow up Cube 1, voor de rechtbank/in front of the courthouse, Almelo
 Kade Show 4, Duende, De Illusie/The Illusion, Rotterdam (brochure)
1996 East International, Sainsbury Centre Visual Arts; Norwich Gallery (cat.)
1997 Camp Fair, W&W Tents, RAI, Amsterdam
1998 Camp Fair, W&W Tents, RAI, Amsterdam
1999 Green, Exedra, Hilversum (cat.)
2000 TXX, Textile Experiences, Centrum Beeldende Kunst, Rotterdam
2001 Design Award Rotterdam, Museum Boijmans Van Beuningen, Rotterdam
 International Design Conference, Aspen Colorado
 Mobile Architecture, SKOR, Amsterdam
2002 Motel Mozaïk, TENT, Nighttown, De Schouwburg, Rotterdam
 Liverpool Biennial of Contemporary Art, Liverpool (cat.)
 New Hotels for Global Nomads, Cooper-Hewitt Museum, New York (cat.)
 Grip, An exhibition of interventions, Haarlem
 exhibition of interventions, Haarlem

COLOFON/COLOPHON

Deze publicatie verschijnt bij de tentoonstelling SHINE, gehouden van
22 februari t/m 21 april 2003 in Museum Boijmans Van Beuningen Rotterdam

This publication coincides with the exhibition SHINE, held from February 22
through April 21, 2003 at Museum Boijmans Van Beuningen Rotterdam

Tentoonstelling/Exhibition

Samenstelling/Concept:
Wilma Sütö

Bruikleengevers/Lenders:

de Kunstenaars/the Artists
Galerie Johnen & Schöttle, Keulen/Cologne
Galerie Klosterfelde, Berlijn/Berlin
Fondation Cartier pour l'art contemporaine, Parijs/Paris
Galerie Diana Stigter, Amsterdam
Albright Knox Art Gallery, Buffalo
James Cohan Gallery, New York

Met dank aan/We Would like to thank:

De kunstenaars/The artists
De bruikleengevers/The lenders
Jacqueline Uhlmann, Gavin Brown's Enterprice, New York
Bettina Klein, Galerie Klosterfelde, Berlijn
Adriaan van der Have, Torch Gallery, Amsterdam
Diana Stigter, Galerie Diana Stigter, Amsterdam
Fons Welters, Gallerie Fons Welters, Amsterdam
Julia Sprinkel, James Cohan Gallery, New York

Catalogus/Catalogue

Samenstelling/Concept:
Wilma Sütö

Ontwerp/Design:
75B, Rotterdam

Vertaling/Translation:
Martin de Haan (Frans-Ned.-Onfray); Brian Holmes (French-English-Onfray);
Peter Mason (Dutch-English)

De tekst 'Genieten en doen genieten' van Michel Onfray is gepubliceerd met
toestemming van Uitgeverij De Arbeiderspers, Amsterdam/Antwerpen.
The text 'To Enjoy and Bring Enjoyment' by Michel Onfray was translated and
published with kind permission of Éditions Bernard Grasset, Paris

Fotografie/Photography
courtesy Paul Andriesse, Amsterdam (p. 104,107)
Czeslaw Czaplinski (p. 91)
courtesy Deitch Projects, New York (p. 76,78,79)
Erma Estwick (p. 113)
Bob Goedewaagen (p. 49,50,108,109)
Biff Henrich (p. 114)
Liedeke Kruk (p. 95)
courtesy Paul Morris Gallery, New York (p. 80,82,83)
Roman Opalka (p. 88,90)
Maria Roosen (p. 92)
Nic Tenwiggenhorn (p. 56,58)
Wolfgang Träger (p. 70,71)

Lithografie en druk/Lithography and Printing:
Drukkerij Die Keure, Brugge/Bruges

Redactie en productie/Editing and Production:
Barbera van Kooij – NAi Uitgevers/Publishers

Uitgever/Publisher:
Museum Boijmans Van Beuningen/NAi Uitgevers/Publishers Rotterdam

NAi Uitgevers is een internationaal georiënteerde uitgever, gespecialiseerd in
het ontwikkelen, produceren en distribueren van boeken over architectuur,
beeldende kunst en verwante disciplines.
NAi Publishers is an internationally orientated publisher specialized in
developing, producing and distributing books on architecture, visual arts and
related disciplines.
www.naipublishers.nl info@naipublishers.nl

Available in North, South and Central America through D.A.P./Distributed Art
Publishers Inc, 155 Sixth Avenue 2nd Floor, New York, NY 10013-1507,
Tel 212 627 1999, Fax 212 627 9484.

Available in the United Kingdom and Ireland through Art Data, 12 Bell Industrial
Estate, 50 Cunnington Street, London W4 5HB, Tel 208 747 1061,
Fax 208 742 2319.

Printed and bound in Belgium

ISBN 90-5662-308-7